U0085895

三民叢刊
249

尋求飛翔的本質

——關於藝術和藝術家的札記

孟昌明 著

三民書局印行

自 序

面對中外藝術史上一個個光輝的名字，我常常由衷地從心裡默默向他們致謝，試想，如果不是由於他們，人類文明的發展將會有多少缺失，多不可思議——一個沒有音樂、繪畫、雕塑、文學的時代，將是多麼冷酷無情的時代?!

科學由於自身的原則，理性、嚴肅而顯得了無情意，政治充滿勾心鬥角、爾虞我詐而虛假和不善良，唯有藝術，無論其形式、表現方式如何更換，最偉大的藝術品，將永遠是人在迷途時的燈塔，是人類精神最可靠的故鄉。

人，由於藝術而美，而崇高，而不卑不亢，而堅韌不拔。

藝術由於人性作為基本標準將經得起歲月的洗滌，藝術過去是、現在是、將來也永遠應該是人類的摯友。

因此，如果想想我們的文明史有米開朗基羅，有莫札特，有巴赫，有馬蒂斯，有詹姆斯·喬依斯，有那麼多如星星般閃爍的天之驕子，有那些無價的藝術瑰寶，我們便沒有理由在生活短暫的逆境中消沉，自暴自棄，也沒有權利在春風得意時節而不可一世、忘乎所以。美好的藝術也給我們的生活以更深刻的提醒，以更高的期許與鞭策——藝術給每個人生活的勇氣，給每個人對美探索、追求與享受的權利，「藝術創作是一種樂趣，一種高級遊戲，它是那些為數不多的、使生活變得有趣的遊戲之一，儘管生活有時艱辛而令人沮喪」。

白雲依舊，藍天依舊，藝術長青，生命之樹常綠。

……

由於一個偶然的機緣，我於作畫的間隙，拿起筆來，為美國《星島日報》撰寫關於藝術和哲學的專欄，於是，我將我內心對藝術的思考，對藝術和藝術家的喜愛和盤托出，落於紙上；於是，數年之中，在中宵人靜之後，在晨曦初蔚之前，我將我的欣喜、我的感慨、我的偏愛，通過電腦形成文字，和我的讀者們交流、分享時；通過我的文章而結識文化知識界年長的前輩、年輕的藝術後學，結識「相逢未必曾相識」的同道與同好時，

會真正覺得每一天的清新與美好。

對古今中外不同門類的文學、藝術、美學、哲學的涉略，使我充實、振奮，將藝術家的思想、情感、作品以一個儘量客觀、溫和、平等的態度和語言傳達給讀者，幾乎是我生活的一個重要內容，同時，對藝術和藝術家的審視，更是對我個人藝術過程的理性反省、對平凡生活的糾正，以期更嚴肅、更認真、更踏實地為人生，為藝術。

在行文過程中，我從元人小品對文字的苛刻得到啟發，從海明威小說只用動詞的態度得到警示，同時，對庸俗的文學泛化和一知半解、道聽塗說、想當然造成的，對藝術和藝術家的誤判與曲解，又使我常常忘卻文字範疇的章法、規矩，以一個藝術學子真誠、良善的願望，把我所鍾愛的藝術品和藝術家從神壇上拉將下來，拂去那些人為的塵埃，交給讀者，還給生活，這既是我個人對藝術品和藝術家的尊重與敬仰，也是對藝術尊嚴的愛惜與維護，因為，真正偉大的藝術家，他們不光是天上的星辰，他們更是自然的驕子，同時，也應該是我們的鄰居，我們的朋友——藝術屬於我們大家。

是為序。

於美國加州奧克蘭

尋求藝術的本質

——關於藝術和藝術家的札記

【目次】

自序

輯一

3　關於「天圓地方」

6　我畫清華的荷花

9　種竹子，畫竹子

12　藝術家的基本安態

15　適度

18　精簡與繁複

21　王國維的「境」

23　抽象，另一種藝術的真實

72　68　57　52　49　47　　43　34　32　30　27

說林風眠

穩穩的張弛——泰山經石峪的金剛經

大匠齊白石

天驚地怪見落筆——吳目碩的繪畫和書法

范寬的氣象

書法與太極

輯　二

線的美

藝術隨想

你能聽懂小鳥的歌唱嗎？

《梵谷》觀後

由金字塔、長城說開去

110　關於董欣賓

104　骨氣——潘天壽隨想

101　話說貫休

98　「現代書法」質疑

96　風景哪邊都好——吳冠中繪畫藝術漫談

94　平靜——弘一法師書法俗解

92　不俗即仙骨——林散之的書法藝術

90　大豐新建

86　說蒲華

84　向太空問訊

82　散氏盤點滴

80　黃賓虹的「黑」

78　漫寫金冬心

75　顏真卿書法（二）

161　159　157　154　152　149　146　141　　　136　134　127

輯　三

夢的歌手——米羅

秀拉，慢慢點⋯⋯

先行者馬內

古典主義的捍衛者——安格爾

葛雷柯，沒有謎底

不息的晚鐘

光、色彩、蓮塘及其他——莫內和他的畫

這個老莫

道梅、儒梅、革命梅

書法之美別解

說不盡的苦澀與蒼涼——李老十繪畫遺作讀後

巴比松的秋風與夏陽——柯洛隨筆 164

雷諾瓦的色彩之歌 166

塞尚的風流 168

短命的天才席勒 171

思想與歌謠——克利隨筆 173

唱給天堂的高音——說說米開朗基羅 175

天才的巨匠——達芬奇 180

人性的美麗與感傷 184

殺手安迪・沃荷 186

作為畫家的畢卡索 190

里維拉和墨西哥壁畫 194

維梅爾的格律 196

天真的夢幻抒情詩——盧梭繪畫簡介 199

靜靜的馬格利特 203

245 242 238 233 228 226 223 220 217 214 211

輯　四

頑童的遊戲

為山雕塑

對時間的美學切割——考德爾和他的雕塑作品

古澤的語言

青銅的詩篇

馬兒呀，你慢些走

我尋求飛翔的本質——雕塑家布朗庫西

布爾德爾的英雄們

大氣，輕輕地拂過⋯⋯

情節——羅丹的敗筆

傑克梅第的筋骨

輯一

關於「天圓地方」

在靜靜的思考、體驗中，我以兩年的時間，畫出了抽象水墨系列作品「天圓地方」，在這組以水墨作為表現語言的作品中，忠實地紀錄了自己在西方文化環境中，在 Digital 不由分說地統貫著我們的生活、思想、審美標準和社會道德規範的前提下，對東方古典哲學和智慧的由衷的敬意和讚美。

八〇年代後期我曾在西藏的土地上，借那神祕天國的精神偉力所畫出的第一批抽象繪畫，至今整整十四年。在西方文化洗禮的聖歌中，當我用一雙儘量客觀的、理性的眼睛，審視中國文化精神中那飽滿的對宇宙生命的廣闊睿智，對自然生命的和諧的互動、溝通的態度，民族文化所賦予我的、流淌在血液中的人文哲思，讓我再度驚醒，先民們在歷史發展過程中那一曲曲夾雜著生命悲歡離合的、大喜大怨的情感所傳唱至今的古老歌謠，在海洋的另一邊向我發出她那母性的、帶著鄉音的呼喚……

「天圓地方」，便是我在西方世界的藝術孤獨的行旅中，對養育過我、滋潤過我，常常讓我夢惹情牽的母體文化，所交出的一份踏踏實實的答卷。

我試圖將水墨無意識的痕跡，變成藝術結構性的表現語言，在一個形而上的思索過程中，將生命火熱的張力，納入一個更偉大、更寬宏的時間和空間的景深中。我努力避開流行藝術和文化的時尚，將一份對人生和宇宙的學習、認知和體悟道出，將那長天之下的人類精神生活的秩序、藝術行為中詩化的抒情因素和山川河流、森林草原、戈壁荒漠這些自然的象加以濃縮、提煉、昇華，試圖在周而復始的、農民春耕秋藏一般的勞作中，找出一個生活和美學的至理大道，一個藝術創造的實質。比起十四年前的、我抽象作品中那蓬勃的生命喘息和不安的騷動，「天圓地方」更帶著許多平靜與安和。

必然的、建設性的肯定，因為，相對於東方神祕主義的未可知，我有了一番西方理性、科學的評判與分析的教育，而相對於西方中世紀經院哲學之後的思想體系對人性殘酷的肢解和扭曲，森嚴、無理的約束，我藝術創造的方程中，更保持中國智慧的風流與歡暢。

在技術化的製作過程中，我秉持著中鋒用筆的審美原則，努力地將中國傳統哲學中的陰陽觀念和中國藝術中的勢、質、韻律、節奏、團塊、章法加以最理想的組合，尋找出平

面繪畫構成中所包含的無窮力度。

「天圓地方」……

我畫清華的荷花

作為旅居美國的畫家，在繪畫創作的同時，我常常有一種矛盾的心態，就形式本體的價值而言，藝術的獨立性應該超越文學性審美的藩籬；而傳統文化賦予的滋養，又常常讓我忘卻繪畫學術性的嚴格規範，讓東方的民族抒情的因素，在畫面上流淌。

傳統繪畫形式，往往給我這種契機，在表現的對象上，我以荷花為最愛。

荷有一種人格美，高潔、淡雅、無爭。在婷婷玉立的荷陣裡，我能找到中國古典詩畫一體的至高境界。「留得殘荷聽雨聲」傳達著悲秋的餘韻，「葉上初陽乾宿雨，水面清圓，一一風荷舉」便有聰靈的可人；同樣的荷花，在八大山人那裡，滲出絕頂的苦澀，在齊白石那裡，荷花讓你有可以觸摸的和怡……

少兒時，我可以大段地背誦朱自清那篇近乎完美的散文〈荷塘月色〉，而對朱的〈荷塘月色〉，我經過了由喜歡到不喜歡，繼而是更喜歡這麼幾個階段。初時的喜歡，是「少

年不識愁滋味，為賦新詩強說愁」的一廂情願；而不喜歡，是因為我接觸了西方現代文化之後的一種感性的反彈；更喜歡，則是因為我為客海外，對西方現代思潮作了一個三級跳式的巡禮後，再度回眸我民族文化的結果。

於是，去北京的清華園，去看朱自清徘徊過多少回的荷塘，便成了我的一個夙願，而這個願，在一九九六年的夏天得以實現。

在清華園十幾日，我以一個遊子回到家園的那近鄉情怯的三分不安、七分感懷，每日躲開清華園外的哮喧，靜靜地思索著、玩味著。每日晨曦初露之時，便在荷花池畔，和著荷葉的切切私語，打我的太極拳；而月明星稀之夜，在那一片淡淡的、冷灰色的月色裡，看那風情萬狀的荷花，便不由得想起在這小小的荷花池畔留下過腳印的王國維、陳寅恪、沈從文、朱自清——清華的荷，就是這麼帶著一片文化史光環的荷花。

於是，展開從榮寶齋買來的上好安徽淨皮宣紙，以長鋒羊毫，將清華荷塘予我的恬淡靜靜地、盡情寫下；將我對中國文化給我的一派深情寫下；將我對故國家園的一股說不出的鄉愁寫下……。在清華的日子裡，吃中國餐、聽京戲、寫書法、讀唐宋詩詞，想以此來補償我於海外經年對中國文化的失卻。

清華園，我於此找到了中國文化人的心靈歸屬和滿足，水墨將我思情記載、釋放，這也是我常常於夜闌人靜的中宵，在畫室，提筆研墨，以傳統的中鋒行筆，聊寫清荷的原因之一。

種竹子，畫竹子

兩年前，在畫家胡奇中先生家作客，看著那一庭不知道怎麼料理的盆景和四圍郁郁美極了的修竹，我思磨了半晌，向老先生開口，想要一株竹子，胡先生爽氣，當下送了我一盆養得旺旺的竹子。

我小心翼翼地載回，種在庭前草叢旁的花池裡，偶爾，也可以感受一下「寧可食無肉，不可居無竹」的雅境。我沒有仔細讀過〈花徑〉，早先讀過的幾篇閒人周瘦鵑先生寫的那些關於花鳥魚蟲的散文，除了感慨周先生那一襲江南文人賞風吟月的風致外，真的記不得他是否寫過關於竹子的文章，對竹子的偏好，大概還是源於一個東方人的本質的接近吧——我說不清楚這是否是因為置身海外，對中國傳統文化的一個潛在的依戀。……

我像照顧孩子一樣地管起了這一叢竹子，澆水，施肥，眼見著竹子野馬似地躥了起來，便將其一株、兩株、五株地分開，茶餘飯後，我也可以在月下，在雨中，聽那竹子

與清風的閒話，我的一位住在洛杉磯的朋友開車來訪，我問她如何找得著家門，她一笑：

有竹子的地方怎麼會沒有中國人？

種竹子是個雅事兒，庭前屋後，竹葉伴著和風，婆婆娑娑地讓人賞心悅目；而畫竹子，也常常是畫家表白心境的一個手段，古往今來，藉竹子抒情的畫家不在少數。趙孟頫畫竹子，他懂得「石如飛白木如籀，寫竹還須八法通」，但他藏不住他人格中的媚俗之氣，所畫的竹子，顧枝盼葉，企圖面面俱到，而終究謹毛失貌，竹子畫得匠氣。揚州八怪中的鄭板橋，也常如古人所說「閑寫蘭花怒寫竹」，他一生不得大志，為官為民為畫家都不徹底，他在他所畫的竹子裡發了一輩子牢騷，在山東濰縣作縣太爺，於風雨之夜寫竹，題道：「衙齋臥聽蕭蕭竹，疑是民間疾苦聲，些小吾曹州縣吏，一枝一葉總關情」；一七五三年山東大旱，民不聊生，板橋上書請求開倉賑濟，此舉在當時有犯上之疑，板橋一怒之下，憤而辭官，臨返故里前，他畫墨竹以謝濰縣百姓，畫上題道：「烏紗擲去不為官，囊橐蕭蕭兩袖寒，寫取一枝清瘦竹，秋風江上作釣竿」。板橋或許是個好文人，重氣節，但他絕非是個超然的好畫家，他無法心平氣和地畫畫，他志高位下，只得個縣令，若是三品花翎便又當如

何？不為五斗米折腰，五斗半呢？六斗呢？倒是同一時代的金冬心明白，畫畫不是個職業，是命運，他便也就從容不迫地練起了當畫家所需要具備的本事，他畫竹子有性格，題詩也更有味道：「兩後秀篁分外清，蕭蕭如在過溪亭。世上都是無情物，只有秋風最好聽」；還有元四家中的吳鎮，他也許早就看穿了人世的炎涼，懂得寫字作畫只可自娛，不得迎逢社會政治，他一生清貧，性癖孤傲，不求聞達，於是他在他畫的竹子中，這樣題道：「葉葉如聞風有聲，消盡塵俗思全清，夜深夢繞湘江曲，二十五弦秋月明」。

藝術家的基本姿態

對藝術真實的忠貞不二，是藝術家的基本姿態。

一個空前的技術革命興起，將現代人的時空意識重新組合，也將一個傳統人文環境中的藝術審美習慣加以改變，藝術家面臨著兩難的境地，即對古典文化精神的理性繼承和對現代生活挑戰的從容應答——二十世紀末的人類生活的走向，在很大程度上改變了我們約定俗成的文化藝術概念。然而，無論藝術形式如何改弦更張，無論是藝術理論家如何在公式、條款上變換花樣，對藝術世界中形而上的「自然真實」的忠貞，將是一個藝術家的根本原則。

藝術語言，是藝術家思想、情感的紀錄，是藝術家和自然世界交流、溝通的管道，是藝術家的隱私，是藝術家心靈的獨白，也是藝術家立足的方寸之地。

我們的時代和社會，給藝術和藝術家太多的負重，種族、宗教、國家、政治、思想、

文化習慣，給藝術太多的標籤，藝術語言不自覺地變成了「某個時期一切作家所共有的法則和習慣之結合」（羅蘭‧巴特），發達國家的文化沙文主義對古文明的強悍瓜分、肢解，和第三世界藝術家在功利欲求掩飾之下喊出的「走向世界」的、一廂情願的唐吉訶德式的蠻夢，使藝術家的基本姿態在動搖，使藝術的品質在異化，藝術在很大程度上墮落成為江湖術士招搖過市的幡旗，成為政客、富賈們附庸風雅的妝點；成為投機者增值的商品；成為打著出世的旗號下入世的門票；成為偽善的人文主義泛化的泥漿裡的「惡之花」；成為期待嫖客垂青的娼妓。

希臘文明的「高貴單純、靜穆偉大」的和弦為存在主義之後喧囂的噪音所破壞，中國文明對宇宙徹悟的大智慧，在一幫子不肖子孫的倒騰下，漂洋過海，廉價地甩賣著。

在一個文化大饑荒的年代，藝術家的基本姿態是藝術品純潔的基本保證，它取決於藝術家思想的高度，感情的純度，取決於藝術家的高度自識，沒有自識，米開朗基羅畫不出「創世紀」；梵谷畫不出那火似的「向日葵」；王羲之寫不出儒雅風流的「蘭亭序」；八大山人畫不出那冷眼看世界的魚、鳥；徐渭畫不出那苦澀、高貴的水墨花鳥；唯有高

度的自識、自信，藝術家才有一席清澈的立錐之地，才會在一個人慾橫流的時代保持一個珍貴的基本姿態。

適度

評判藝術作品的標準之一是適度。

少則弱，多則過。疏能走馬，毫釐不讓，無非是量度而適。梅蘭芳演《貴妃醉酒》，喜、怒、眛、癲、雍容、燦爛，說到底，就是一個分寸的把握，他把貴妃給演活了，誰能不信那「回眸一笑百媚生」的楊玉環就是梅先生演的那樣？梅派的傳人不少，可就是沒有幾個懂得梅先生風度和學養的真韻，對藝術度數的把握多少欠點火候。

張愛玲寫小說，市井人家、升斗小民、癡男怨女、二八佳人、半老徐娘，零零總總的面孔編成一個個故事，可以愛得死去活來，可以恨得咬牙切齒，她入世的熱鬧裡帶著出世的超脫，即便是那一份獨上高樓的慘慘悽悽，張愛玲依然可以收拾得如一局棋，你在棋裡，她在局外——她從從容容地把握一個度數。

梵谷畫「向日葵」，一片火一樣的激情，燒得觀眾發熱，但他在那裡卻「風也未動、

帆也未動」，他以那優秀的藝術家堅定不移的自信、自識，一筆一劃將色彩鋪成一個序列，骨子裡有種靜氣，在油畫的技法上，他規規矩矩如寫蠅頭小楷。至於割耳朵、發瘋，那都是通俗文學範疇的話本演義，與梵谷的藝術構成無關。

技術的「度」是形而下的分寸，意識上的「度」是形而上的厚薄。佳構妙技與素質境界，相輔相成，都不能忽卻。

海外中國文學，算算也有些年頭，前輩中，郁達夫、胡適、許地山、林語堂，這些為文字的大手筆，的確為海外文學爭得一席。時下的海外文壇，也有「吹皺一池春水」的熱鬧，有兩個銀子的，出書可以妝點個風雅的門面，得個文武兩兼的美譽；英文說不好，沒關係，躲進小樓一統，寫些雞零狗碎，弄些買菜的碎銀兩，也無不可，但不能動不動就想買機票去斯德哥爾摩領諾貝爾獎──文學有其自身的嚴肅性，有其為藝術的形式規律，尚未識度，何以適度？

適度者，還得自識、自信、自尊，大陸有個山水畫家黃秋園，一輩子在銀行打算盤，業餘作畫，氣象不凡。忽一日，地方美協有伯樂要尋千里馬，準備為黃先生辦個人畫展，老人家一生不得聞達，一激動，在畫展前夕心肌梗塞辭世，對於藝壇，這損失不謂不大，

對畫家個人，也許有待檢點之處——既受得一世的孤獨，又何必在乎這一時的浮名以致

心血來潮——反正他的作品都是可以進入史冊的。

唯有自識，才懂得適度。

精簡與繁複

藝術表現手法上的繁複是「進一步論證」的過程，詹姆斯・喬依斯那一部《尤里西斯》，洋洋灑灑如天馬行空，寫到第十八章，一激動，竟將所有的標點符號都略去——他耐不得恆常的習慣，想一口氣將天下的事理心情、風花雪月、生老病死、牛鬼蛇神說透。

貝多芬耳聾後，仍有一腔如火的激情，他用「第九交響曲」中那一遍遍重複著的主題變奏，將人道主義的大愛細細道來。

川端康成寫日本女人的風致，一個腳趾頭、脖子後面那惹人的皮膚，他可以經年累月地寫，他寫得清而不白，有股精緻的繁複。

惠特曼，提著個酒瓶，對美洲大陸高闊的雲空連聲高歌——聽不聽由你，而我非唱不可，非唱夠不可；巴赫的音樂可以無休止地輪迴；史特拉汶斯基的林妖可以不斷地舞下去；米開朗基羅畫壁畫，如果西斯汀教堂再大十倍，老米大概也能再花四十年，將它

畫滿。

兩漢美學，其重要標誌是繁複，而魏晉的閒客們卻不承接那套沉重，和著竹影清風，他們喝酒說話，那份睿智敏慧，空靈至極。

藝術的精簡也好、繁複也罷，該「不畫處皆為妙品」時，便水也不能讓你潑進來。

秦朝人捏兵馬俑，成師成團，一排排紅臉大漢站在那，還真的不能簡，你不把兵馬俑縮成五寸，數量上減成一個排、一個班，試試！明朝人做家俱，龍也略了，鳳也略了，只剩下那多一根不行、少一根也不行的線了；昆明大觀樓長聯的作者，以洋洋一百八十字，寫無處不飛花的春城，寫橫刀立馬的歷史，臨了，以「半江漁火、兩行秋雁，一枕清霜」，遺下一片清涼；鋼琴家蕭邦和喬治・桑戀上了，愛得死去活來、恩恩怨怨，老之將至，久別重逢，他們的對話如下⋯

「好。」（英文我翻成⋯OK? Yeah.）

「好嗎？」

這麼準，這麼意猶未盡，藝術、人生、恩、愛、悲、歡，加什麼都嫌畫蛇添足；魯迅先生寫阿Q、祥林嫂，不厭其煩地描得透徹，他也深悟簡潔的禪機，於是這樣寫下……

在我的後園，可以看見牆外有兩株樹，一株是棗樹，還有一株也是棗樹。

王國維的「境」

國學大師王國維的美學理論中有五個重要觀點，其中包括天才說、古雅說、遊戲說、痛苦說和境界說，境界說是他美學研究中的精彩之筆。

「境界」見於王國維的《人間詞話》，對於「境」，王國維有一系列精粹的見解，在《人間詞話》開卷部分，王國維開宗明義地說：「詞以境界為上，有境則自成高格，自有名句。五代、北宋之詞所有獨絕者在此」，對於「境界」，王國維更深化為「有我之境」和「無我之境」，他認為，「淚眼問花花不語，亂紅飛過鞦韆去」、「可堪孤館閉春寒，杜鵑聲裡夕陽暮」為有我之境，「採菊東籬下，悠然見南山」、「寒波澹澹起，白鳥悠悠下」為無我之境，一個「境」字，是王國維先生對藝術精神性的精闢概括。

王國維之「境界」在藝術世界裡隨處看見。八大山人畫裡那國破家亡的一懷愁緒、萬千遺恨，那透過筆墨演就的、對苦味人生絕望的一片冷澀與蒼涼，正是「有我」與「無

我」相間的無窮之境；梅蘭芳《貴妃醉酒》那一汪媚眄、一席水袖；《霸王別姬》中的「夜深沉」加上陣陣悶鼓，唱、念、做、打，莫不為了一個「境」字。其中，玉環也好、虞姬也罷，不過都是個緣由，藉此，來闡發梅蘭芳對中國戲劇文化之「境」的深切領悟。

王國維的境界說，點出了藝術的靈性之所。

在西學東漸的時代，王國維醉心於西方哲學，他仔細研讀過康德、叔本華和尼采的著作，於此同時，又值中國的敦煌石窟、甲骨文和大量內閣庫存檔案的重新發現，使王國維客觀上有了一個學術上的廣闊視野。對東西兩道的進入，使王國維的治學過程，既有科學哲學的冷靜思辨，又有浪漫主義詩化的、形而上的昇華與創造，因此，他沒有艱深的學究氣，也不漂浮、造作，他將中國傳統文人和西方思想家的兩種素質有機結合，在理論研究和藝術創作這兩個範疇內，如魚得水，交相輝映。

相對文學藝術的境界說，王國維更提出了著名的治學三境界，即「昨夜西風凋碧樹，獨上高樓，望斷天涯路」、「衣帶漸寬終不悔，為伊消得人憔悴」、「眾裡尋他千百度，驀然回首，那人卻在燈火闌珊處」。這一人生、學問量變到質變的過程，王國維走得深、走得透，他在獨上高樓極目望遠之餘，受用著文化史實的豐碩成果。

抽象，另一種藝術的真實

1.

現代藝術形式和古典藝術的最大分野是：現代藝術逐步擺脫了文學敘事的佐導，將藝術品本身作為一種獨立的審美訊號，來傳達美感信息。因而，現代藝術離開文學故事的通解愈遠，其審美價值便愈加純粹。在這個意義上，抽象繪畫往往給畫家在表達的方便和準確上，提供了最大可能。德國美學家沃林格說過：「在抽象的衝動中，我們更常見到這樣一種活動，這種活動把特別容易將人們從功利需求的從屬中喚醒，並根除它的演變，從而使之永恆。」他在著名的理論著作《抽象與移情》中也這樣說過：「自然主義作為一種藝術風格，原則上和對自然的純粹模仿毫不相干」，他對抽象藝術的理論性概括，深遠地影響了西方現代藝術的發展走向。

德國表現主義畫派的重要表白者「藍騎士」，便受到沃林格理論的影響，他們很早就在繪畫的構成中埋下了抽象的種子。他們的旗手、俄國人康丁斯基更是抽象繪畫的積極倡導者和實踐者，他根據他的《藝術的精神性》來作「非客觀繪畫」（Non-objective）的系統工程。在他那神奇、激越、充滿音樂性的繪畫世界裡，有一種文化精神的內核。在「帶黑色的弓形 154 號」、「強調的是角 247 號」和「光之間」等作品中，畫家在形式上擺脫傳統繪畫的主題性制約，以色彩、線條和它們之間的內在聯繫作為審美依據，來和藝術直接對話。

無獨有偶，西方繪畫界另一位抽象繪畫大師蒙德里安，則更徹底地以他哲學化的概念和行為，將繪畫推向某種極致，他將自己作為畫家那火一般的激情掩住，摒棄了古典繪畫中盛行的人文主義情感泛化，在畫面上作他冷澀的、如數學公式般冷靜的「冷抽象繪畫」，來證明他「垂直＋平行＝理念」的著名論斷。

蒙德里安以「開花的蘋果樹」和寫實繪畫分道揚鑣以後，一生掙扎在抽象藝術實踐的深澤，他認為「唯有將抽象發展成一個目標，才能完成抽象藝術的實質」。

在抽象的世界裡有所斬獲的西方藝術家不乏其人，從克利、米羅、阿普、杜象到杰

克森、波洛克，他們在抽象繪畫領域裡建立了各自的里程碑。

2.

藝術中的抽象語彙不是西方的獨家專利。

在東方文化藝術的範疇內，抽象意識的隱性體現更是深入東方民族詩化的審美習尚之中。老子哲學中的天人合一，莊周詩篇中的逍遙之境，莫不是一個集宇宙、自然、生命一體的宏觀抽象景觀，「臨春風、思浩蕩」既看不見也摸不著，是人為的感覺昇華。「恍兮惚兮，其中有象」更是「妙處難與君說」的抽象虛境……。

在中國傳統美學著作《詩品》中，中國式的抽象——意象，始終貫穿著：「素處以然，妙機其微」、「行神如風，行氣如虹」、「不著一字，盡得風流」，「意象欲生，造化已奇」，造型藝術中，從早期的青銅器、馬家窯彩陶到梁楷、倪雲林、朱耷到徐渭，古代中國藝術驕子們，了悟了中國藝術的禪機，在「天地有大美而不言」的境界裡寫下一片輝煌。

繪畫如此，文學亦然。《詩經》發出了文學中抽象語境含情脈脈的先鳴；

漢賦浩蕩雄渾的奏鳴裡揉合著一種抽象的、天寬地廣之氣度；

白居易「此時無聲勝有聲」——譜出一曲抽象審美絕唱；

王昌齡「一片冰心在玉壺」——演示了靜寂、蒼涼的抽象空間；

馬致遠「枯藤老樹昏鴉」、「古道西風瘦馬」——在寫景的形式中傳達寫心的抽象情境；

毛澤東「大雨落幽燕，白浪滔天，秦皇島外打魚船，一片汪洋都不見」——更是一個抽象的完美手筆。……

中國古代詩裡畫中，抽象的「比、興」俯拾皆是，但明、清市民文化的興盛，客觀地制約了中國審美情結中抽象意識的發展，以導致時下對繪畫、音樂、舞蹈欣賞中的文學性泛化，這不能不說是個小小的失卻。

由金字塔、長城說開去

當我站在埃及的金字塔前時，一下子想起萬里長城，這兩個奇蹟分別誕生於兩個文明古國，代表兩種不同的審美理想，濃縮著不同的民族氣度，金字塔是個冷靜的、理性的、科學的物理公式，而長城則是我們的祖先在藍天白雲之下信手揮出的草書巨製，是一部奔放、闊達的史詩。

尼羅河文明和黃河文明，造就了人類文明史上不同的形式、共同的驕傲。於是，我問自己，作為藝術的形式語言，金字塔好還是長城好？哪一個更偉大？我繼而進一步地引申：西洋歌劇的詠嘆調好還是陝北民歌的信天遊好？十四行詩好還是宋詞、元曲好？米開朗基羅的雕塑好還是八大山人的畫好？亞里士多德好還是莊子好？新柏拉圖主義好還是宋明理學好？

同為人類文明的章節，形式是等值的，藝術取決於藝術家思想的深度，情感的純度，

視角的廣度和文化積澱的厚度。形式只是一種符號，它負載著藝術家的思想、情感和創造力，向藝術精神的座標驅駛……

我曾深深感謝所受過的中國古典美學洗禮，從先民那燦爛的神話到秦、漢、唐的博大雄渾；從宋元的委婉到明清的精約，中國文明的優秀篇章給我豐富的養料，我孜孜不倦地浸淫其中，以東方哲學作基點來觀察、理悟五彩紛呈的大千世界，對中國傳統繪畫更是心摩手追，作過一系列的「功課」，在毛筆和宣紙這一特殊的語言環境裡，體察「氣韻生動、應物相形」的真諦。我從霍去病墓的石刻，敦煌、永樂宮的壁畫，從龍門、雲岡的雕塑作品中感受著中國藝術精神所獨有的美學風韻。

在中國畫的形式裡，我為宋、元山水的無我之境所打動，我對八大山人的繪畫有一種由衷的敬仰，然而我亦深深地感到，相對一個高度發展的信息時代，詩書畫印一體的繪畫形式，遠遠不能將一個時代精神和由此派生的美學內質淋漓盡致地表達時，藝術家應該尋求一個更適合自己的表達方式。

我選擇了抽象畫。

十四年前，我曾有過一次的西藏行旅，這是我的繪畫由寫實轉為抽象的一個契機——

那一片生命的熱土，存在著人類古老的喘息，在靜靜的自然秩序裡有一種統攝的威力。

我多次地在拉薩河畔，在布達拉宮，在日喀則，在藏民朝聖的經聲裡感受人和自然之間不可言傳的、生死相依的神祕之境，這不是文化的結果，這是生命的本真。在西藏的土地上，我試圖以抽象水墨畫的方式，來紀錄我的思考，來揭示這塊古老的荒原內層的生生不息的律動。我放棄了中鋒用筆、一波三折、藏鋒等中國傳統繪畫的既成法則，也將個人的藝術風格推向一個新階段。

我深深地感激，在資訊的時代，我有可能和不同的民族文化作一個全面的交流，我更可以選擇宣紙、毛筆、畫布、油彩，甚至是文字而不為形式所困，如果用京劇的西皮導板比義大利美聲更為順暢的話，我將毫不猶豫地選擇前者，反之亦然。

金字塔好，長城也好。

《梵谷》觀後

不知不覺兩個多小時，法國電影《梵谷》讓我看得動了感情。

影片中，法國鄉下那黃金般的田野，藍得讓人心動的南部天空，微風中拂著印象派繪畫那詩一般的氣息。梵谷，這個近代繪畫史上的傳奇人物，一個介乎正常人和瘋子之間的畫家，正漸漸地將自己溶化，溶化在「阿爾的收穫季節」，溶化在「橄欖、遠山和太陽」……

《梵谷》是一本樸實的傳記，委婉地訴說著一個人、一個普通的人，愛著火紅的土地，愛黛色的山坡，愛樹、愛河、愛女人；一個對畫面會如癡如醉、在現實生活裡卻十分卑微的弱者，一個十分矛盾的形象，在導演細膩的手筆下，被詮釋得十分自然、可信。

梵谷，一頭凌亂的、雜草似的棕髮，黑不溜秋的衣服襯著那青黃的、好像生著肺病的臉，暴躁、神經質，為同行擅改自己的畫而吵得面紅耳赤；和弟弟，一生愛護著自己的西奧吵得不能自己，抽手一個耳光後，又無聲地擁抱，將那只有兄弟之間才有的親情

傳達出來；加歇醫生的女兒，一個帶著原野芬芳的純情女子，自始至終在梵谷的生活裡若即若離，梵谷愛得瘋狂、愛得殘酷，對手戲裡，梵谷沉默寡言，只有那一雙眼睛，說愛、說恨、說焦慮、說無所適從；只有這雙眼睛，在輕輕地、真誠告訴你，即使畫一棵樹，也要把它當成一個活人，要賦與它生命；這雙眼睛讓你信服，這人會說：你的位置在麥田，不要留戀巴黎燈紅酒綠的街市……

梵谷終生沒被一個女人真正愛過，導演給了個美麗良善的女孩，導演沒有讓梵谷割下那取悅女人的、血淋淋的耳朵，也沒有讓梵谷死在那冷冰冰的聖雷米爾的精神病院，只是平靜安詳地躺在潔白的床上，一個偉大的藝術家無聲地告別，或是暫時走開，在一個未知的時空，用靈魂和人們交流。導演甚至沒有隨便在畫面上推出梵谷的象徵、那幅後來在拍賣場上匆匆忙忙的「向日葵」或是「燦爛的星空」，影片的過人之處沒有平庸地描述一個藝術天才的苦悶、不安及生命熱情，他將這些綜合的因素放進一個自然平和的氛圍，將一份浪漫主義的精神畫卷展讀與市井每日可觸的生活當中，這裡，梵谷有血有肉。然而，電影中，梵谷更是導演主觀的梵谷，他包含了導演的信念和美學追求──藝術不死，生命的精神不死。

你能聽懂小鳥的歌唱嗎？

在一次畫展上，一位附庸風雅的觀眾對畢卡索說：「我看不懂閣下畫的是什麼東西？」畢卡索眨了眨那明亮的眼睛：「你能聽懂小鳥的歌唱嗎？」

畢卡索，這個現代藝術的弄潮兒，驚世駭俗地打破了古典主義審美規範，一生中，以他著名的「五個時代」來闡述他對美的真正理解：「美是動人心魄的」。貫穿於這個天才藝術家創造生活的主旨，便是創造，再創造。他的「海灘上奔跑的女人」、「三個音樂家」、「阿維儂少女」多多少少地借助了抽象藝術語音因素，來營造一個空間，來表達畫家的情感和意趣，這些如「鳥兒歌唱」般的作品，在繪畫史上有里程碑一樣的意義。畢卡索客觀地給觀眾留了審美的自由空間。

欣賞書法，對不懂漢字的觀眾來說，似乎少了一種依據，但在書法的承轉曲折中，會感受到一種力的張弛，其中的節奏、書卷氣息，高古、平淡、遼遠、寧靜、野逸、磅

礦等品質都是一種可以用心靈來體會的境界。中國的假山，也是形式感很強的藝術範式，是「形式就是內容」的典範。

小世界，大乾坤，太湖石的皺、漏、瘦、透即是審美信號，它們表達中國文化的內在風韻，是「形式就是內容」的典範。

現代繪畫，更注重「本體學」的審美價值，畫面上，或色彩、或線、或面，如一段無標題的音樂，你也許找不出什麼可以遵循的法則，但你的心弦會跟著起伏，或喜或悲，或平和寬廣，或激越慷慨──藝術品本身應該是一個自在的美學系統，情節性的繪畫往往會成為文學的附庸。

讓鳥兒自由地歌唱，不要讓膚淺的泛文學化審美習慣來阻斷和藝術溝通的橋樑。

藝術隨想

1.

我曾在巴黎的畢卡索博物館，見過一幅畢卡索的線描人體，那一波三折的線的語言被他發揮得淋漓盡致，我暗暗地覺得這個老人不簡單，我原以為這如錐畫砂、屋漏痕的線的語言只是東方民族的專利，然而，「書為心畫」，線若是發自心靈，便有情感，而心靈是不分民族的。

看齊白石刻印，他的秦漢印的功夫十分了不得，他琢磨了三百印石之後，以他那老木匠的斧子，在印章的方寸裡砍出了自由的洞天，你找不出他的「中國湖南湘潭人也」、「大匠之門」或是「人長壽」屬於哪一家哪一派──是齊派。

中國畫（明清以後的文人畫），是齊身修性的產物，它原本是附著於一種基源的，它

的高下，取決於畫家的品格、才華、氣質、素養、見境、胸懷，它是傳達畫家情緒、思想及愛與恨的方舟，中國畫的筆墨一道，是一個長期修煉的活兒，它不但是技術的，更是境界的，宜興的老紫砂壺，非得把玩到那個年頭；太極拳懂雲手一招便包含了技擊的所有高妙，那一陰一陽的轉換，那吐納自如的閒逸，那沉若江河、動如脫兔的張弛，得「拳不離手」地走，柳暗花明的前奏往往是「山窮水複疑無路」。

弘一法師寫字，曾臨摹過剛猛的「天發神讖碑」、「張猛龍碑」和古拙的「石鼓文」，他臨的黃庭堅的《松風閣》，有那玉樹臨風的奇峻與瀟灑，在西子湖畔出家後，青燈黃卷、晨鐘暮鼓了卻了他俗世的凡願，誦經禮佛，清淨平和，我看過許多弘一法師親手抄錄的佛教經卷，不溫不火，如春蠶吐絲，有靜則生靈之妙，他深得中國哲學大智慧的蒙養，靜極，便「帆也未動，風也未動」了；於此，我想起一次在一個有名的旅遊勝地，一位身著灰濛濛似鼠皮裂裳的方丈，為遊人題字，邊寫邊叫喚：我寫字經年，功夫是練出來的，可寫一筆虎字，保佑你平安康樂福祿壽齊如東海南山云云，有善男信女，花上幾個錢，求一墨寶，方丈將錢瀟灑地掖進口袋，瞇瞇眼，一個惡俗的「虎」字跳出，真俗！那人的氣質分明是個市井的牛二，卻依一方寶地，充起斯文，佛門也是魚龍混雜。

在中國大陸，常見「官字」，官大了，便有機會題字，從學習張三李四，到某某有限公司，字題得多了，便自以為出手不凡，加上官場之中多阿諛之輩，吹得地老天荒，評判的準星就差了，因而，名勝古蹟，當有一個環境保護的措施，而州縣府令們，也當手下留情，少給後人留下笑柄。我有一位官友算算也有二品，喜舞文弄墨，常向畫家送畫，向書家送字，我有一幅在舍內，不曉得如何處置是好，卻之不恭，棄之更不恭，懸之，則對我那畫室裡擺著的文房四寶不恭。

2.

傳統的中國畫，曾經有過「助人倫、成教化」的義務，它擔承了太多的負載，從而失去了作為繪畫本體的審美價值，而水墨本身是一個媒介，作為一個自律的系統，它有著自身獨有的美學風貌。文革期間，林風眠、潘天壽、陳子莊等老一輩畫家們，都沒見畫過歌功頌德的「就是好」之類的作品，因而得以有一個清淨自若的空間，真誠地畫畫，不為外物所動。

長安畫派的代表人物石魯，在同一輩的畫家中，無論是稟賦才情，還是氣質學養都

屬上乘，二十世紀的中國畫壇上，石魯先生是個最有可能在中國畫的新建構的過程中振臂一呼的第一人選。對共產主義信仰的理想化的愚忠，讓他在早年的創作生涯，在「滾滾延河水，巍巍寶塔山」的旋律裡，畫出了「轉戰陝北」、「南泥灣途中」等主題性繪畫作品。然而，對社會政治的徹底失望，又讓他對現世深深地無奈，從而在文人畫的筆墨遊戲的過程裡，聊度殘生，將一個有血有肉的藝術靈魂，擲進個人和社會現實相搏的陣痛中。儘管在石魯先生的身後，有評論家贈予「社會主義藝術隊伍中的梵谷」，但與歷史給予的為數極少的，成為一代宗師的機遇失之交臂，這不能不說是石魯個人的不幸，不能不說是中國畫歷史的不幸。

繪畫藝術，離開社會功用的審美需求愈遠，它所具有的獨立的審美價值就愈高，愈純粹。同樣，作為媒介，中國水墨和畫布，和青銅，和大理石，木板，一樣沒有什麼特別的價值，當代的中國畫家們，如果還在詩書畫印一體的程式化的套路裡，作一段改革中國畫的理想的春夢，無疑，進了一個死胡同，懂筆墨本身，就已經在黃賓虹的手上做出了絕活。「現代水墨」如果不在其美學的格律中，對其進行一番徹底的改變，復現水墨元素本身的新礦藏，水墨畫便只能作為一塊滿是補丁的遮羞布。無論是在「尋根」的口

號裡，藉呼喚五千年文明的大呂黃鐘來掩飾對傳統文化誤解的窘境，還是在「衝出亞洲、走向世界」的高歌裡的唐吉訶德式的盲人摸象，它們將都不可能成為中國繪畫創新的良方妙藥。因此，畫自己的真情感，不作「偽傳統」，不當「偽現代」。

我有一位畫「新文人畫」的朋友，他憎惡偽善的道學桎梏，曾一鳴驚人地喊出「寧要脂粉氣，不要書卷氣」，他畫春宮，畫《金瓶梅》，讀《五燈會元》，線好，字好，境界好，是個難得的高手，原因是他真，畫心裡的東西，他有一大批的追隨者，爭著畫小腳、紅肚兜的思春少婦，可就是多了煙火氣，假書卷氣，還真的來不了那脂粉氣。

3.

概念上的「傳統繪畫藝術形式」，是對空間的一種改變，如中國畫的散點透視，如書法作品中的「計白守黑」，在改變空間結構的同時形成了藝術作品的「勢」，「勢」者，動的規律、作品的靈魂也；八大山人用筆墨置勢，勞森勃格用實物陳勢，亨利·摩爾用他所獨有的「洞」的語言，延伸了空間，他借助環境的勢，借助天地的勢將自己的藝術理想和大自然作最直接的對話，蒙德里安用他那份近似科學家的睿智，用近乎數學公式般

的嚴謹，分割空間，繼而重新組合，將動勢凝煉成靜態，再納入他的「序列」，頗有靜極生靈的妙處。

好的藝術家，都是改變時空結構的高手。

藝術是一個永恆限制下的個人主張。所謂「永恆限制」，便是一個永遠主動於人的文化大背景，而藝術家個人的主張永遠改變不了文化大背景將是一個宿命的、西西弗斯式的努力。二十世紀的架上繪畫，固然產生過像畢卡索這樣的大師，但相對於安迪・沃荷，畢卡索多了書生氣，從藝術的形而上的角度來比較，相對毛澤東，安迪則是小巫見大巫，毛澤東是古今獨步的行為藝術大師——一個充滿理想主義的紅色海洋裡，一個個絕對的時空裝置形式。

希臘愛琴海邊奇詭的白色小屋和法國畫家杜布菲魔術般的線性造型，讓我對「單純」重新注目，美國卡通畫家蓋瑞・萊森的作品，清新、單純，幽默中含著一種古典的悠揚。單純是後現代的精神本質，Digital是絕對原則。

真正的藝術家所闡述的是一種生命態度——將個人世界觀和生命境遇相互依存、相互衝突的過程加以提煉、昇華，將其變成審美的訊號。具有人格精神的藝術，將是人類

精神家園的最安全的田野。

藝術是什麼？

二十世紀的藝術，是政治行為，是電腦科技，是貿易交流，是戰爭，是破壞，是迷茫，是期望，是民族紛爭，是宗教欺騙，也或者什麼都不是──再沒有比在這個特定的時空範疇裡來為藝術進行定位更難的事情了，然而，自然生命是生生不息的，「客觀是一個被科學超越的臨時成就，同時，人們也會知道唯一的現實就是，生命力日新月異，是不可遏止的湧流」。

因而，藝術對真正的藝術家是一份無法選擇的需要，對既定形式的破壞是藝術家的責任。藝術家的天賦使命便是：創造。

4.

我在加利福尼亞和煦的春光裡，每依東籬正在漸漸甦醒的藤蘿，思索著草書結構中的間架、運筆、節奏和韻律，那奔放不羈的枝條就像在述說著一段段生命的風流，演繹著萬物生生不息的至理，然而這一切盡在悄無聲息的過程中，遵循著一個尋常的、無所

不在的、生生滅滅的大尺度。

藝術精神性中的平靜安和，不是一種姿態，而是一種樸實的質地，一種淡淡的境界。

‧‧‧‧‧‧‧‧

一朵閒雲，一座山峰，一棵樹和一個偉大的宇宙，它們所具有的同等的、有機的信息含量，在一個形而上的標準之下，閒雲不輕，山峰不重，小樹不小，宇宙不大；

——任何一種優秀的藝術語言形式，無非是在自然生命的精髓中，過濾出本質的、摻合著藝術家思想和情感滋味的框架結構。

——任何一種優秀的藝術語言所包容的內在精神，必將取決於藝術家對自然生命的總體認知，和由這種認知所闡發的對美的純潔與崇高的深情表達。

康德，基於對自然和人生的大愛，吐出心聲：頭頂的星空和心中的道德律；莫札特短促的一生，在對藝術純美的追逐中，將苦難哈哈大笑地拋擲在腦後；馬蒂斯的認真與嚴肅，正是對美之尊嚴的維護；是對美之真實的辯解；

因此，真、善、美，永遠是藝術和藝術家的一個最基本的評判標準。

藝術是一種無蔽性真理的外在形式，是理性思考的感性呈現。

藝術的真實是一種潛意識中的、不可迴避的真實；藝術的美麗便是在「真」的基礎上的價值積累。

藝術在一個真正的藝術家眼裡、心中，是陽光，是水分，是證明，是語言，是隱私，是愛；是可以翱翔的廣宇，是可以生長於斯的大地。

藝術家是園丁，藝術是苗，於是，對一個文學朋友所提出的、關於藝術創作的心得以及思想基礎、文學品味、美學追求、哲學深度等一系列問題時，我由衷地回答：外面陽光燦爛，和風習習，大地上長出豐碩的、能吃的果子。……

線的美

我常常認為，線條是中國畫審美的靈魂，從「曹衣出水」到「吳帶當風」，從永樂宮如折釵股的長鋒鐵線到黃賓虹山水畫中老辣古厚的線，這些以一管軟毫拉出的千鈞之力的線條，就像建築中的鋼筋鐵骨，它們構成畫面的風神、氣質與美的意味。

林風眠作杭州西湖美專校長時，招考學生，他只要學生隨手畫一根線，學生大概的審美品味、書法功底、修養等等一覽無遺。林風眠的彩墨畫，有許多用線作為語言來闡述美的精神。他那隻著名的鶴，那些由敦煌和莫迪里阿尼「雜交」而成的東方仕女，那些戲劇人物——蘇三起解或是打漁殺家，明清花瓷器中解析出來的線隨處可見。

馬蒂斯是西方畫壇將線條用得爐火純青的武林第一高手，相形之下，另一位用線的大家保羅‧克利也不含糊，他的線是方的，有速度，有節奏，有韻律，但他的線是冷的，是德國哲學文化控制下的學者實踐；馬蒂斯的線是玉潤珠圓的圓，圓得飽滿，圓得風流

歡暢，圓得「性感」而生機勃勃，他將嚴格的刻度放在一個漫不經心的優遊狀態，理性的線便成了牧歌——紳士臉上的小圓眼鏡，少女如精靈的軀幹，喚起觀者審美透明的直覺，馬蒂斯用線彈出美之形而上的夜曲。

霍加斯將「曲線」定格為美的範式，中國畫的祖師爺們將線分出十八種描法，三十六種皴法，而作為自然生命中提煉出來的美感信號，一旦鍛鍊成形，一旦成為規範化的「廣播體操」，便成為一個戒律，而戒律總和自由、歡快、流暢唱反調。可貴的是，中國民族的文化傳統便一直在「限制」和「衝突」的過程中找中庸的平衡，線也就在這限制的殺威棒下「偷歡」了，明代家俱，便在平和中達到高度的風流，嚴謹和奔放收拾得恰到好處——這又因為線這個生命外化形式自身的哲學屬性使然了。

山東高密的民間剪紙「老鼠嫁女」，刀剪之下，老鼠們靈活生動，線條可謂美輪美奐，以至於我保存的一套任誰要也不給；陝西皮影戲的線，精確得可謂毫釐不讓，它傳出的主觀、強有力的線性語言，使文人畫傳統的線條便得如水發過的腐竹——民間藝術的線是生命本源的泉口。

輯
二

書法與太極

書法和太極拳，一文一武，作為中國傳統文化的外化形式，極具代表性，書法在黑與白對立統一的美學規範中布勢，太極拳在陰陽五行的切割中，以十三勢的勁別，傳達中國哲學的精神。

書法和寫字的區別是：寫字是實用的表達方式，書法是寫意的抒情手段，寫字要求工整確實，書法則講求氣質，講學養、見識，講究「無骨氣者不可學書，終必弱俗，有火氣者不宜學書，異常浮躁，然功夫深卻能變化氣質，陶冶性靈」；太極拳和外家拳的分別在於：外家拳講求準、狠，講究速度和力量，太極拳則講究境界，講究一團太和之氣，充固四體，「當其靜也，陰陽所存無跡可尋，及其動也，看似至柔，其實至剛；看似至剛，其實至柔，剛柔皆具，是謂：陰陽合德……」

書法和太極，都是在剛柔相濟的大氣象裡將剛推向至剛，將柔和為至柔，而一剛一

柔，又恰恰承合天地間開朗平實的本真。空朗之處，天高雲淡，楊柳春風；平實之處，如山如壁，如金石之鏗鏘，如莽原之渾實。書法和太極都講究修身養性，講品性氣質，無德才者，不太可能在書法和太極的行當裡，得深、廣、闊的級數。

書法，講氣韻、節奏，講究心手合一，由一個長期不懈的磨礪而達到一個得之偶然的佳境，書家的情感、知識在筆與紙交合的瞬間，達到完美的臨界；太極更是以意行氣，「用氣不用力」，先在心而後在身，同樣是個慢工出細活的體驗過程，而這長期的練習、體悟，才是省悟中國文化精神的妙門。

書法和太極都注重繼承和創造。

書法史上，由鍾、王、宋四家至康有為、吳昌碩、近代的李叔同、于右任、林散之，莫不是在廣泛地繼承與吸收的基礎上，苦心修煉，將書法技術性的手段和人格修養、知識悟化及世界觀的啟達合為一壁，他們師古而不泥古，成就自己面目。

太極拳有陳、楊、吳、孫等不同門派，他們都延續《易經》的哲學依據，同時，在形式上又各擁千秋。太極拳練架子講究慢，一招一式，從容不迫。而這慢是快的積澱，工用一日，技精一日，漸至從心所欲，而這「從心所欲」道出創造的天機。

范寬的氣象

漢唐時代的中國山水畫，往往是作為人物畫配景用的，在畫家展子虔、吳道子的作品中，山水明顯是作為一個從屬的部分出現的；而在五代，山水畫擺脫了人物畫的統治，形成一個獨立的繪畫形式；北宋，山水畫在表現手法和意境上，則達到一個前所未有的高度。「皴法」作為山水畫的創作的重要技法的形成，給了畫家表達上極大的方便，為數眾多成、范寬——這些中國山水畫的一代天驕的出現，提供了一個客觀的環境。在為數眾多的畫家中，范寬以其作品偉大、雄渾的氣象，成為北宋山水畫的一個代表人物。

范寬，字中立，陝西華原人，他性情寬厚，喜好飲酒，往往於酒醉後，縱筆寫太華終南山色，他最早從傳統的繪畫方法裡打下過紮實的功底，受李成作品的清涼蕭森與荊浩粗獷冷峻的風格影響。八百里壯麗的秦川風光，和北方山河氛圍裡所孕育出來的人文精神，更是濃縮在范寬血液裡的養料。他以老莊哲學作為他藝術的根基，在自然山川、

青草樹木中尋找出恆久的「大道」，並用自己的藝術語言加以闡述，「道」，這深藏於萬物中的至理，使范寬的作品，帶著那源自自然生命的蓬勃正氣，帶著中國古典文化理想中的、人和自然的獨特的互動關係。

中國古代畫論中，有「遠取其勢，近取其質」一說，范寬的山水畫作品在對「質」的追求上，是「搶筆俱勻，人屋皆質」，在他的筆下，一草一木，一樹一石都畫得一絲不苟，他用「雨點皴」的方法，將山水質地加以素描般的建構；而在對「勢」的營造上，范寬更是把個人的美學素質和藝術理想的追求完美地結合，用一個大我的情懷，將北宋山水畫所崇尚的「無我境界」和北方山水的壯美的風範加以強調，畫面上彰顯出如「交響樂」般的藝術效果。他的代表作品「谿山行旅圖」，在構成上，吸收了漢代繪畫美學直接、強烈的「直脫脫」的藝術風格，以飽滿的構圖，鋼筋鐵骨般的結構，畫出范寬心中的北方「氣魄雄渾，如雲長貫甲」一般的陽剛的大勢，這絕非日後山水畫中的文人情調可以匹敵的，這大概和范寬的生活環境不無干係，他出身布衣，一輩子都沒有進過翰林畫院，他在對真山真水的觀照中體悟到，自然才是真正的老師，范寬在總結自己的繪畫時曾經這樣說過，「前人之法，未嘗不近取諸物，吾與其師於人者，未若師諸於物也，吾

與其師於物者，未若師諸心」，事實上這不光是范寬的個人繪畫經驗的總結，同時也是中國畫家對自然山水的哲學審視之後的、一個東方審美和人生大智慧的宏觀概括，它已經超越了繪畫創作中的技術性的羈絆而上升到一個哲學的高度。在這個意義上，范寬對日後明清的山水畫家的成長，有著一個歷史性的貢獻。

天驚地怪見落筆

——吳昌碩的繪畫和書法

1.

在提到晚清的海上繪畫名家和作品時，有人曾經打過這麼一個比方：趙之謙好比青衣花旦，雅媚靜逸，而猛然衝出一個吳昌碩，就彷彿黑頭花臉，氣勢奪人。在晚清社會萎靡、頹廢的審美風氣裡，吳昌碩就像一個手抱鐵琵琶唱大江東去的關西大漢，在中國文人畫的尾聲裡，一曲高歌，讓中國書畫藝術在臨近它的全盛時，有了一個柳暗花明又一村的局面。

吳昌碩以北碑入畫，以石鼓文入印、入書，在近代繪畫史的章節裡，再度形成一座高峰，並影響深遠，日後的著名書畫家如齊白石、黃賓虹、潘天壽、呂鳳子、錢瘦鐵、來楚生等等，都深受吳昌碩的影響，吳昌碩在民初的中國傳統繪畫藝術舞臺上，成為一

個執牛耳的角色，成為「金石派」的一代宗師。

吳昌碩，字俊卿，清道光二十四年（一八四二年）生於浙江安吉縣。吳出身於一個富有文學氣氛，但家境並不富足的半耕半讀的家庭，二十二歲時吳昌碩高中安吉的秀才，在「學而優則仕」的古訓裡，吳昌碩也一度為功名奔忙，吳昌碩五十六歲那年，謀了一個縣令的職務，在江蘇安東（今漣水縣）的衙門裡，升堂問政，僅僅一月，便辭官歸故，潛心詩書畫印，這個短暫的為官經歷，吳昌碩有一枚「一月安東令」為證。

吳昌碩年輕時，飽讀詩書，他八歲能作文章，十歲時磨刀治印，並曾拜在經學大師俞曲園的門下，對經學、文字學都下過苦功夫，而對於繪畫，吳昌碩卻染指甚晚，傳說他三十多歲學畫，當時苦於沒有名師指點，求友人引薦，認識了當時海上名畫家任伯年，算是考試吧，任伯年要吳昌碩畫幾筆看看，沒想到吳昌碩以「石鼓文」的筆法入畫，落墨不同凡響，任伯年誠懇地對他說，你「石鼓文」的功底好，筆墨的功夫已勝過我，將來畫名，必將在我之上。……

中國畫有遠觀其勢之說，吳昌碩的繪畫，往往從大處落墨，在繪畫的經營裡，首先把握一個「勢」字，無論是他畫的葡萄、紫藤、葫蘆、竹子、壽桃還是荷花，對客觀對

象的描繪，遠不是吳昌碩的追求，他不過是將客體的對象當成一個表達理想的形式，將自己心中的一腔豪情訴諸於畫面之上。他不在他的一個題畫的詩裡道出過他對繪畫審美的祕訣：「墨荷點破秋冥冥，苦鐵畫氣不畫形」，這「氣」是中國畫的生命，是靈魂，是吳昌碩繪畫藝術的一個最基本也是最重要的特質，他以古籀文字的高古雄渾之氣，以他「天驚地怪見落筆」的奇絕章法，去為山河草木立傳，開了大寫意花鳥畫的一代先河，成為繼八大山人、徐青藤之後的一個不可多得的大師。

2.

構成吳昌碩繪畫形式的筋骨是書法，是其受用終生的「石鼓文」。

他在「夫子自道」裡曾經這樣說過：「我平生得力之處，在於能以作書之法作畫」，對自己於書法和繪畫，吳昌碩也直言不諱，「人說我善在書畫，其實我的書法比我的畫好，我是金石第一，書法第二，花卉第三，山水不會」。吳昌碩繪畫的用筆，幾乎筆筆中鋒，無論徐疾，皆一絲不苟，他「用筆沉厚有力，有如削金刻石」，無論是他的行草，還是篆書，都有一股解衣磅礡的大家風範。

吳昌碩所處的時代，正是北碑興盛的時代，當時以鼓吹碑學，期望以北碑代替南帖，重振書法欣賞審美風尚的大學者康有為先生，在他著名的書學著作《廣藝舟雙楫》裡，曾經這樣提到：「乾嘉之後，小學最盛，談者莫不藉金石以為經證史之資」整個社會，已經厭倦了清代文化藝術範疇中甜俗、萎靡的審美風氣，書畫家們在「崇碑抑帖，尊魏卑唐」的旗幟下，對漢、魏、六朝的碑版重新體認，並藉此來重新確立一個嶄新的美學風尚。時代也給了吳昌碩一個契機，他向文字學家羅振玉請教金文鐘鼎，甚至在和羅振玉往來的信札，也以篆書書寫，相互訂正，同時，他還從許多收藏家的手中，借來大量古代彝器，臨摹上面的銘文。在所有的鐘鼎金文裡，吳昌碩對「石鼓文」情有獨鍾，他經年苦練「石鼓文」不輟，到後來，吳昌碩的朋友潘瘦羊以一份精拓「石鼓文」相贈，吳昌碩更是心摹手追，無數次地臨習、研究，一生浸淫在對「石鼓文」的悟化之中。

在對「石鼓文」和其他籀文如「散矢（氏）盤」等古代文字的研習中，吳昌碩師古而不泥古，他吸收了古篆中的天真、質樸的蒼渾之質，但又巧妙地避開了碑學中常見的枯澀、板結的毛病，做到「奔放處不離法度，精微處顧到氣魄」，尤其是吳昌碩七十以後所臨寫的「石鼓文」作品，它既有「石鼓文」原作那沉雄高古的氣派，又有吳昌碩長期

在自己的藝術生活裡所培養的風流浪漫氣韻，多了個「情」——這個藝術的本質生命，

它就像一段字正腔圓的銅槌花臉，在粗豪裡藏著俊媚，藏著撩人的丰采神致，藏著吳昌

碩那滿鑄著生命情感的、令人蕩氣迴腸的大音大韻！

吳昌碩了悟了中國古代書法和繪畫藝術的玄機，並身體力行，在文字學、金石學、

詩詞、書法、繪畫等領域裡樹立了個人卓越的藝術風貌，成為晚清民初的一代藝術巨匠，

大綜合、大吐納，是吳昌碩登上中國藝術金字塔的奧祕。

大匠齊白石

1.

二十世紀的中國繪畫發展史上，在傳統的，詩、書、畫、印一體的繪畫形式中，走得最深最遠者，非白石先生莫屬，齊白石將文人士大夫式的儒家氣質和兒童的天真爛漫、農民的樸實完美地加以結合。他從一個走村串戶的湖南鄉下的雕花木匠到一個世界文化名人，本身就是一個極具傳奇色彩的生命過程，他所留下的大量作品，構成了東方現代繪畫美學的重要篇章。

當我們在世紀的門欄上再度對齊白石的作品作一個感性的回眸；當我們在當代文化藝術庸俗的、急功近利的風潮裡，在繪畫批評的「高古雄渾」、「元氣淋漓」的無關痛癢的噪音中對齊白石的現象作一個理性的學術性透視，我們會更加為我們所擁有這位綜合

的藝術大師而深深地驕傲。事實上，二十世紀中國繪畫的研究不能離開齊白石，就像美學史的研究不能離開王國維，經學的研究不能離開陳寅恪、錢鍾書一樣，他們卓越的學術成就與中華民族近代文明的發展，緊緊相連，不可分割。

齊白石對於個人的藝術成就，以「印章第一，詩第二，書法第三，畫第四」來總結，這些藝術都離不開齊白石自幼打下的中國古典文化的根底，所謂「文極而畫」，他諳熟詩書文章中對聲韻、對仗等規範化的審美要求，但不為其所困，深入淺出、廣覽博收之餘，在他的散文、畫題、聯句、日記、潤格、手札裡以老百姓式的平平實實的語言，將真性情加以抒發，他的題跋，信手拈來，忽鄉野的俗語村言、忽警語哲思，都是他心智、學養、見境的縮影。

木匠出身的畫家齊白石，似乎對官場的僚吏們有一種與生俱來的憎惡，在他屢屢所畫的「官」中，便常有妙題：「秋扇搖搖兩面白，官袍楚楚通身黑。笑君不肯打倒來，自信胸中無點墨」；「為官分別在衣冠，不倒名翁卻可憐，又有世間稱好漢，無心身價只三錢」，「烏紗白帽儼然官，不倒原來泥半團，將汝忽然來打破，通身何處有心肝」。他的「网干酒罷，洗腳上床，休管他屋外有斜陽」的畫題，平平白白，輕鬆隨意中透著生

活的睿智。一九三六年間，齊白石所畫的「搔背圖」，畫面上一個小鬼為鍾馗鍾進士搔背抓癢，小鬼極盡媚態，鍾進士卻因為小鬼並沒有搔到該搔之處而吹鬍子、瞪眼睛。齊白石這樣題下：「這裡也不是，那裡也不是，縱有麻姑爪，焉知著何處？各自有皮膚，那能入我腸肚？」生動、貼切、幽默、深刻。

齊白石的小題不小，常常有點睛的神采，正如明朝的毛晉在其《汲古閣書跋》中所說：「提跋似屬小品，非具翻海才、射雕手，莫敢道只字。」

2.

正所謂文極而畫，文字在齊白石的藝術生涯裡，總是占著很大的比重。他「在一個末世，當社會上充滿遺老遺少感喟、無病呻吟的聲音時，齊白石以他健康、紮實、樂觀、幽然的姿態站出來，沒有矯揉造作、忸怩無聊的傷感」，少時農家生活養就齊白石的真情，那來自家鄉土地的營養，無時不在他的詩文、繪畫中出現──那牽情惹夢的星塘老屋，常常勾起老人無盡的鄉思。

蘿蔔、白菜、蘑菇、芋頭，農家臘酒，雞鳴狗叫，樵夫砍柴，牧童放牛，這些日常

的風景，是齊白石畫不夠、寫不夠的主題，自北京返湘潭老家探省，他偶遇上山砍柴的鄉間童子，兒時的生活情景湧上心間，老畫師欣然寫下：「來時歧路遍天涯，獨到星塘認是家，我亦君年無累及，群兒歡跳打柴叉」，左鄰右舍的「一草一木，一盞油燈，一把盤，一個柴耙，甚至一個童年放牛時，老祖母怕白石走失而繫在他脖子上的銅鈴鐺，都可以自然地變為齊白石的題材，這些隨處可見的事物，經齊白石的匠心點化，便有一番獨具的風韻。他為那銅鈴鐺所畫下的「牧牛圖」裡這樣題到：「祖母聞鈴心始歡，也曾總角牧牛還，兒孫照樣耕春雨，老對犁鋤汗滿顏」，既有對童年生活的懷戀，又有一種「老來無成」的自謙：他畫童年用來摟草的柴耙時題得幽默，簡簡單單的大實話，描出了農家常見的一個風俗畫面：「似爪不似龍與鷹，搜枯耙爛七錢輕（余小時買柴耙于東鄰，七齒者需錢七文）。入山不取絲毫碧，過草如梳鬢發青。遍地松針衡獄路，半林楓葉麓山亭。兒童相聚常遊戲，並欲爭騎竹馬行」。這不是文人士大夫式的附庸風雅，而是來自生活本源的真摯之情。他的題畫詩裡常常將農民們的俗諺搬進來，如在所畫的芋頭中題的「當得貧家穀一倉」；畫大白菜：「充肚者勝半年糧，得志者勿忘其香」，樸實得全如日常生活的經驗。

齊白石先生的晚年，常因為告別鄉井而傷感不已，寫下了許多情深意摯的文章，憶念親友、家人，包括他的祖父母，父親、母親及他的先妻、他的繼室，每如燈下家常，卻盡現其衷，文章裡，有生活的酸甜苦辣，有藝術創作的經驗積累，是白石先生的人生的側面生動紀錄。

齊白石的散文、題畫詩，作為其藝術的一個不可分割的部分而存在，同時也具有獨立的審美價值，中國新近出版的《齊白石全集》的前言中就齊白石先生的詩文有這麼一段評價：「他的真誠愛心是貫穿其一的，準確地說，齊白石的文章不是為了文章，而是一種生命和情感的需要。」學者胡適先生，也曾經在《齊白石先生年譜》的序言裡評論齊白石的文章具有「樸實的真美」。

3.

在齊白石的藝術生涯中，印章是齊老先生所十分喜愛的一個表現形式，他所留下的大量的印譜就像他的繪畫一樣，淳樸自然，雅漫天真，在近代印章的發展史上獨樹一幟。

齊白石在他的《白石印草》自敘中，曾有這麼一段關於自己刻印的紀錄：「壬申、癸酉

二年，亂世至極，吾獨不移，閉門讀書。有剝啄叩門求畫及篆刻者，不識其聲，卻之。故篆刻甚少，只成印集四本，約印二百方，共得十冊，皆為七十衰翁以硃砂泥親手拓存，四年精力，人生幾何！是吾子孫珍重藏之……」可見，齊白石對自己的篆刻作品，是極為看重的。

在書畫作品上蓋印，始於唐太宗，他將私印蓋在御藏的書畫珍品上，爾後的文人雅士們紛紛效法其後，時至明代，印章在「詩書畫印」一體的文人畫中，已成為一個不可忽略的組成部分，並漸漸發展成一個獨立的藝術形式。在齊白石之前，中國篆刻藝術已經有了一套完整的創作審美體系，當時的徽浙二派，各領風騷，名家之中，趙之謙、鄧石如、吳昌碩爭芳鬥豔。對於印章藝術，齊白石這樣認為：「刻印，其篆法別有天趣勝人者，唯秦漢人，秦漢人有過人處全在於不蠢，膽敢獨造，故能超出千古。余刻印不拘昔人繩墨，而時俗以為無體系，余常哀時人之蠢，不思秦漢人。」齊白石深得古籀的蒙養，更兼他那雕花木匠大刀闊斧般的奏刀方式，在前人的圭渠裡獨闢一徑。

齊白石二十七歲時拜胡沁園先生為師，在胡沁園和他的文友的影響下，齊白石將早期臨寫的館閣體放下而改寫何紹基，並操刀治印，先學丁敬、黃易，四十三歲後，偶得

《二金蝶堂印譜》，對趙之謙的篆刻十分欽佩，便心摹手追，直取趙家放縱不羈又謹而有度的筆意。最終，他又在秦權那橫平豎直的文字結構裡，找到自然天成的趣味。他反覆琢磨，不拘泥於前人的章法，繼而形成了他那寓篆韻草情於一爐、平直舒展的齊家風貌。

說到篆刻藝術，人們都知道，書法，是刻好印章的基礎，古往今來，有成就的篆刻家，都是書法高手。在齊白石的印章中，書法是構成那方寸土地的筋骨，在齊白石之前，中國篆刻的學習過程不過幾道，有專攻秦漢印璽，也有只在甲骨文、《六書通》裡亦步亦趨的，稍稍有些「越軌」的，也僅僅是在封泥、錢模和山野碑版中尋求些個小趣味。

4.

齊白石在學習治印的過程中固然少不了對傳統的基本程序的涉略，可貴的是，一個優秀的藝術家反叛的天質，沒有讓他躺在前人的溫床上牙牙學語，而是另闢己徑。他從「三公山碑」和「天發神讖碑」裡所得到的內蘊和野逸的氣息，加上以隸書、楷書入印這些傳統章法所劃為異道的方法，都使自己的篆刻別具一格，對文字的靈活運用，更使他的作品有一股前人作品裡少見的鮮活之氣，如他所刻的名章「楊度」的度字下部，實

實是草書的運筆，在此印中卻顯得恰到好處，讓整個布局活了起來；而白石的另一枚閒章「無車」，則得「天發神讖碑」的三昧，神猛而不失巧妙，力拔千鈞又從容不迫，就像金少山的銅槌花臉，在鏗鏘裡有嫵媚之意。

奏刀，是篆刻藝術中的一個重要環節，有好的書法結體，巧妙的構圖、章法、布局，沒有奏刀這臨門一腳也是枉然。齊白石以木工匠人大刀闊斧的氣派，加上在繪畫、書法中養就胸有成竹的把握能力，以「寫意」的意識奏刀，是千百年來印章藝術中少見的佳構：從金冬心、黃小松及吳昌碩這些名家的篆刻中，都不乏印章藝術的上品，但每每我們也可以看到，作為文字藝術一種特定的局限，漢字的結構，印石剝蝕等等因素，讓藝術家只能在一個既定的「局」中變化。

齊白石無疑是變化的高手。

他的印章除了那不拘成法的結構外，多仗他奏刀的大膽率直，那高歌猛進的、進行式的揮寫，是造就齊白石篆刻藝術的關鍵。筆者十分喜愛的幾枚齊白石的印章如「人長壽」、「中國湖南湘潭人也」、「木以不材保其天年」都可以見到老人奏刀時那乾淨、俐落和灑脫的氣質，它們有著傳統的篆刻藝術所要求的「停勻」、「沉著」、「雅」、「天趣」，有

「粗魯中求秀麗，小品中求力量，填白中求行款，古怪中求道理和蒼勁中求潤澤」境界，但更不一般的是他的奏刀方法，一刀下去絕不拖泥帶水，而不是如傳統的去一刀回一刀，縱橫來回各一刀，他單純、直接的方法，保存了印石和篆刻刀交合的特殊的韻味。「我刻印，下筆不重描，隨著字的筆勢，順刻下去，並不需要老在石上描好字形才去下刀，把神韻都弄沒了」「世間事，貴痛快，何況篆刻是風雅事，豈是拖泥帶水能作得好的呢？」畫家劉海粟先生在一篇評介齊白石篆刻的文章裡這樣說到：「翁治印具大藝人膽識心胸，了無匠氣，老而彌壯。方寸之內，天地寬宏」，對齊白石的篆刻，這是一個比較妥貼的評價。

5.

二十世紀齊白石的出現，是中國傳統的文人畫一個峰迴路轉的機緣。齊白石除了具備傳統學養、士大夫風範外，他更是一個童心未泯的藝術頑童，求新求變，是他生命過程中一個不可改變的基因。和西方另一位頑童畫家畢卡索相比，齊白石有一種東方的、中庸的平和與恬淡；和馬蒂斯相比，老馬的作品太多中產階級審美的、經過設計的安穩

與和悅，齊白石則在精神具備文人士大夫高高在上的凜然外，同時兼有農民的樸實敦厚，

兒童的天真爛漫，這幾位一體的多重因素，都是齊白石可以攀上二十世紀中國畫高峰的

一個必備條件。

就像許多中國畫家一樣，齊白石的繪畫也經過了從工筆到寫意這麼一個過程，他早

年在湖南鄉下拜師學藝，從湘潭畫師蕭傳鑫學畫肖像，風格是細緻的勾線加上濃豔的設

色，他自己偷偷地畫了一些仕女畫，在自己的家鄉贏得了「齊美人」的美譽。於此同時，

齊白石還兼畫些雕花的圖案，以維生計。

四十歲以後，齊白石專攻山水畫❶，在畫山水畫的過程中，嘗試以大寫意的方法入

畫，這使得民國時期的山水畫壇所延續的「四王」風格、筆筆都講出處的、墨守成規的

山水畫大相失色，齊白石以對自然山水的感情，在其山水畫中張揚著他的審美理想。他

的山水條幅「雨中山」，以幾個黑乎乎的團塊，在構圖裡展出一種相互對峙的張力，山峰

❶ 在近代美術的研究上，齊白石山水畫的藝術成就沒有引起足夠的重視，他花鳥畫成就的聲名太高而掩

蓋了他的山水畫，而他山水畫無論是在繪畫構成和極具現代意識章法，還是他那金石味十足的用筆，

都使他的同輩畫家們難以匹敵。

以「米點」聚成，在團塊中拉出了疏密關係，而群峰之下，綠樹包圍著的小房子，使畫面添了幾許生機；他的「杏花草堂」則像一篇抒情的散文詩，這裡全沒有傳統山水畫法則的限制，畫面中的沙灘、木橋、樹林所述說的是這個農民出身的畫家，對家鄉土地的一往深情。

齊白石深諳「不畫處皆為妙品」的真諦，那一片潺潺的流水，沒有花任何筆墨，卻讓人如聞其聲；同是畫水，他的「晚霞山水」中的滿江秋波，則用平平實實的中鋒勾出，和「杏花草堂」中的沒有水的「小橋流水人家」，形成了一個鮮明的對照，僅僅畫水一道，齊白石就以兩種截然不同的方法，表現出同樣不俗的美學韻致。

穩穩的張弛

——泰山經石峪的金剛經

中國的名山大川，大都能找到幾件出自名人騷客的書法刻石，內容除了觸景生情的感懷，便是思古發幽的慨嘆，字裡行間，文采照人，字本身也多為書法範品（除現代盛行的官僚所提之外），如著名的「石門頌」、「石門銘」和「瘞鶴銘」等等，泰山經石峪的刻石「佛說金剛經」，更以其豪放不羈的布局、古樸的氣息、雄渾的風範、穩穩的張弛，奪盡書法藝術的神色，是刻石中的上品。

由泰山的岱廟拾級而上，大約四十分鐘，在經石峪牌坊右首一百公尺左右，有一片流水潺潺、綠樹如蔭的所在，透過那疏秀的林木，一個約大逾一畝的土黃色石坪上，齊刷刷九百六十個斗方大字，深深鑿在花崗岩之上，字的筆劃中描以朱漆，在藍天白雲下，光彩照人。泰山原本以名勝古蹟長於他山而被譽為五嶽之首，這山林野境中的石刻大字，讓泰山古厚的尊容又添上三分野逸的氣度。

經石峪大字，看起來結體很像隸書，但並不拘泥與隸書結構和行筆「蠶頭雁尾」的原則，有些像楷書，又沒有楷書「永字八法」的制約，像魏碑，也沒有魏碑那帶著霸氣的尖刻，金剛經的啟合承轉裡，隸形、魏韻、楷骨頭、草味道，處處透出那寓方於圓的底蘊，深沉又絕不板結——大字在深山古溪之畔，緩緩闡述著中國古典文化精神的風流。

作家汪曾祺先生，曾有一段文字關於泰山「金剛經」大字：「書法自晉唐以後，都貴瘦硬。杜甫詩「書貴瘦硬方通神」，是一時風氣。經石峪字頗肥重，但骨在肉中，筆筆送到而不板滯，如用一個字來評經石峪字，曰：『穩』。」一個「穩」字，的確托出泰山大字的神采，點出大字的美學風韻。

近代史上，以一部《廣藝舟雙楫》書法美學著作享譽書壇的康有為，在倡導碑學的同時，對經石峪石刻也情有獨鍾，他在《廣藝舟·榜書第二十四》裡說到：「觀經石峪，若有神道之士，微妙圓通，有天下而不與，徵膚若冰雪，卓約如處子，氣韻穆穆，低眉合掌，自然高絕」。清代書法家楊守敬，在其論書名著《學書邇要》中也有這樣的論述：「北齊泰山經石峪，以經石大書作小楷，紆徐容寸，絕無劍拔弩張之跡，擘窠大書此為

極致」。

其實，對於泰山「金剛經」形成的確切時間和作者的姓名、來歷，從來眾說紛紜，至今也沒有一個定論。有人稱說可能為晉人王羲之所作，但王書嫻雅，具帖學精秀之極，與泰山「金剛經」那北方大漢的粗豪相去甚遠。因此，較多的說法是為北齊的學佛之人所作。清代學人阮元的《山左金石志》中，便將泰山經石峪大字的誕生時間推為北齊天寶年間（西元五五〇至五五九年）人所作。然而，這不詳的年代和作者姓名或許給作考證的經史學家們帶來些不便，但卻絲毫不影響泰山「金剛經」那獨特的美學價值，反而為這部「天書」增加了些不可言狀的神祕。

我曾數度前往泰山，觀摩「金剛經」這一書法史上的奇蹟，體味其中飽蘊著的書法美學三昧，亦順便享受泰山那文風習習、古意盎然的氣息。從十幾年前帶著幾個乾饅頭第一次去泰山經石峪，到十幾年後我旅經世界各地，對西方文化史作了一番感性透視之後，自美國第三度去泰山看「金剛經」大字，便「別有一番滋味在心頭」了。我用手摸著這漸漸被歲月的風塵侵蝕的大字，按那從容不迫的結體，一遍遍地臨摹、比劃著大字，一個遊子對故國文化的一股親情，在此一瞬得以深深滿足。我甚至在經石峪的附近，找

到一家叫「四槐樹」的茶館住下（是處有古槐四株傳為程咬金所植）。當晚，我品過泰山的野水山茶，就著泰山如洗的月光閒步經石峪，看那大字，聽那大字的切切私語，一時間，天光、地色、人意，地理上的距離和時間上的差異都在這泰山平靜的月光下，濃縮、伸展，大字與我、與山林、與溪流，為泰山沉靜安適的夜幕所包容。……

泰山經石峪大字，風吹雨淋，如一個個飽經風霜的老人，它們默默地躺在那溪流躍過的花崗岩上。面對此情此境，我不由得想起古人治學的幾句話：「大道藏於房，小技鳴於堂，高義伏於床，巧壘顯於鄉。」這深深隱藏於山林之中的大字所默默傳出的通達之境，不就是中國文化、藝術精神的真諦麼？

說林風眠

曾經聽說過很多關於畫家林風眠的故事。

文革中,林風眠十分想繪畫,又不能在任何地方展出,還要防備不時光臨的抄家者,

十年之中,每有得意之作,他常常撕碎,放在抽水馬桶中化為紙漿,沖走。

其二,上海有一位記者去林風眠的家中採訪,在林老所居的里弄口,見白頭老人與

兒童玩耍,記者一副無冕王的驕橫之氣::老頭,林風眠住哪間?林風眠說聲::沒聽過這

個人,不知道,扭頭和小朋友繼續遊戲去了。

林風眠為人的偉大是平凡。

林風眠為藝術的偉大是不平凡。

近代中國畫史,是無法捨棄林風眠的。二十世紀以中國水墨藝術語言和西方現代審

美意識加以統一者,迄今為止也無一人可以和林風眠一比高下。他透過現代藝術形式的

外衣，尋找的是一個文化深層的流韻；同時，對中國傳統文化理性的透視，又使他勇敢地作一反向切割，一個包容的反叛。在他的畫裡，馬蒂斯的線、塞尚的結構、畢卡索的造型，青銅饕餮、秦磚漢瓦、敦煌壁畫、青花粗瓷、民間年畫、崑曲京戲莫不信手拈來，而又全都為林風眠改造、提煉，將其變為「林家舖子」的獨門絕活。

林風眠看起來樸實無華的畫面，常常露出幾分掩不住的蒼涼與高貴，這是一份無聲的孤獨，是一個開山門的大師才配有的帶苦味的高貴。林風眠的蘆雁，充滿「揀盡寒枝不肯棲、寂寞沙洲冷」的孤傲與闊寂；林風眠的荷塘，絕少文人清客們風花雪月式的無病呻吟，沒有「三秋桂子，十里荷花」的風華，有的只是一派蕭颯颯的冷秋交響；他的「蘆花蕩」，在京劇舞臺程式的陰陽切換中，瀟瀟地傳遞東方美學的餘韻；「仕女」則有冷靜古雅，不至風塵的風致；那些放在器皿中的花，更張揚得不加掩飾，大紅、大紫、大青、大白、大黑，這位靜靜的老儒從容不迫地放開高音了，來唱，來舞，來揮發那上蒼賦予的稟賦與才情、自識與自信。如果說白鷺、天鵝是林風眠藝術世界的處子的話，那怒放的劍蘭、山茶和雁來紅，便是林風眠藝術中欲動的蛟龍了。它們恬靜得可以了無煙痕，動則驚天動地。林風眠畫減法，洗練與抽象源自一個豐厚的造型功底；他畫加法，

繁複如大呂黃鐘，聲不絕耳，凡此種種，正是一個優秀藝術家對自然生命和藝術生命一腔摯愛的全部呈現。

顏真卿書法（二）

蘇東坡曾說過：「畫至吳道子，文至歐陽，書至顏魯公，天下之能畢也⋯⋯。至於顏魯公，鋒至中正，直抵倉頡，如錐劃砂，如印印泥，掃盡漢晉媚習，自成一家，無理其他。」寥寥數語，勾畫了顏魯公書法的特色，也表達了同樣是書法名家的蘇東坡對顏魯公書法的喜好。

顏魯公，名真卿，山東臨沂人，因為他做過魯郡公，人們又習慣稱他為顏魯公。二十六歲時中過進士，他除了對經史學、文字學都有相當的興趣外，對書法更是十分喜愛，為了向當時著名的草書大家張旭習字，顏真卿辭去了醴泉縣尉的職務，親赴洛陽。張旭仔細地向他傳授了草書用筆的若干規律，從此，顏真卿擺脫了初唐書風的浮華媚俗之氣，入古更新，不斷研習，形成顏書大度沉穩、高古寬厚的面貌。

盛唐社會繁榮安定，學術氣氛自由，加上唐太宗個人對書法特殊的偏愛和極力推廣，

書學之風一時興盛，當時的國子監設有專門的書學博士，科舉也有「書科」，顏真卿的書法受惠於這開明盛世的治學習尚，他用古篆方方正正的結體和藏鋒的行筆，字中心緊密嚴謹，四肢流暢舒達，形成剛柔相濟的效果。這和晉及初唐的書風形成強烈反差，晉與初唐的書法多從隸書演變而來，結體有左緊右鬆的規律，飄逸流暢中卻免不了帶有一種嫵媚甜巧之氣，而顏書古拙大方，盡顯盛唐氣象。

顏真卿作品傳世甚多，從早期的「東方先生畫贊碑」、「麻姑仙壇記」、「大唐中興頌」到「顏家廟堂碑」，完整地向我們展示了顏體從早期風流瀟灑到晚期古穆沉雄的演變過程。

「顏家廟堂碑」為書家七十二歲所作的楷書巨製，古稀之年的顏真卿看淡人生風華，政壇浮沉，以平靜曠達的心境，寫出這個楷書史上的一代碑範。

顏真卿的行草也得張旭真韻，其鈎如折釵，點似高山墜石有凜然之氣，他的「祭姪文稿」是顏真卿中年不可多得的佳構。顏家單傳的姪子季明，死於安史之亂，顏真卿聞聽噩耗，悲憤交集之際，一氣呵成，作品縱橫交錯，字字血聲聲淚，尤其書至「父陷子死，巢傾卵覆」時，似乎可以聽出作者忿怒哀痛的喘息。……

書為心畫。顏真卿的書法是其人格、文采、書藝、性靈等幾位一體的綜合篇章，為歷代書家所推崇，是書法後學的必讀範本，也是中國書法史的重要一頁！

漫寫金冬心

　　畫史中，對揚州八怪的記載眾說不一，據有關的正史、野史，不同版本中，記載過多達十幾位，而每個版本，幾乎都能找到書畫家金農的名字。

　　金農，字壽門，號冬心，浙江杭州人。他曾經苦讀詩書，走著一個傳統知識分子「學而優則仕」的路子。他熱中科舉，卻屢試不第，在懷才不遇的鬱悶中，浪跡江湖。五十歲後，他提筆學畫。由於金農熟讀詩書，精書法、金石，對繪畫的進入並非難事，他以自己特有的「漆書」入畫，形成個人特殊風格，成為揚州畫派代表人物。

　　與揚州畫派的另一位名畫家鄭板橋相比，金冬心冷靜、清涼的畫風中有一股子冷淡之氣，這大概是「知天命」的年歲裡對人生浮名看淡之後的一種心靈皈依吧。他沒有鄭板橋憤世嫉俗、刀光劍影般的怒氣、怨氣，棲身小城一隅，靜靜地，寫梅，寫竹，寫駿馬，寫佛像。從五十學畫到七十多辭世，金農留下大量書法詩文和繪畫作品。繪畫中，

以梅花最受稱道。美國耶魯大學博物館有金農的一幅梅花，鋪天蓋地的梅花全無傳統章法的限制，淡漠勾勒的枝幹上，雅雅地綴上梅朵，枝幹交錯的間隙中，題著長長的款，在構圖上，濃墨長題巧妙地壓住畫面的陣腳，題靜梅動，一張一弛。

傳統國畫用筆，多講藏鋒，「萬毫齊力」的啟合、轉折中，軟性的毫端包容萬千內涵。習慣上，「妄生圭角」是一大忌，而金農卻反其道而行之，他露鋒中藏著更大的玄機，這矛盾的表現方法展示了金農過人的聰明，那刀刻斧砍的行筆裡有一股高仕的凜然。那清瘦的「漆書」如一個「金字招牌」，奠定金農在繪畫史上的地位。

金冬心畫好，字好，詩文也不俗，他的畫題妙語如珠。在他畫的一個冊頁中，畫面上半個硯臺，一枝禿筆，卻有長長一題：「冬心先生逾六十始從事書畫，東塗西抹任意為之，此冊或造於奇怪，則古趣盎然，或涉於婀娜，則物情苑若。數十年奔走大江南北，頗覺禿管生香，硯田無歉，攜之行笈，旅邸中殊不寂寞也。奈每畫冊而常以此品終之者，蓋賴此傳不朽而未敢忘耳。乾隆二十六年杭郡七十五叟金農。」

金冬心以其詩書畫印一體的藝術圖式，構建了個人藝術的特殊風格，成為清代畫壇的一員大將。

黃賓虹的「黑」

有人將近代中國畫名家作過這樣的比較：齊白石甜，潘天壽辣，黃賓虹苦；齊白石那童心十足的作品，賞後如飲老火蓮子羹，甘甜溫醇；潘天壽那「語不驚人死不休」的「一味霸悍」，也如三伏盛夏吃一頓川味火鍋，辣得你痛快淋漓；黃賓虹像濃釅的苦茶，曲高和寡。他以那獨特的「黑」、「折釵」的線和「高山墜石」般的點，凝成「恍兮惚兮，其中有象」的境界，展示他藝術語言深處帶著苦味的華貴。

黃賓虹有紮實的傳統文人的學術素養，除繪畫外，對詩文、書法、印章及文字學都有精到的研究。他出生於安徽歙縣的一個書香門第，自幼熟讀四書五經，青少年時代，曾臨摹過大量古代繪畫精品，此後足及半個中國，在「讀萬卷書，行萬里路」的過程中，形成自己的藝術風格。

黃賓虹早年的山水畫源自其故鄉的新安畫派和黃山畫派，這兩派的代表畫家多為明

末的遺民，如弘仁、孫逸、查士彪、石濤、石溪等等，他們的「山林野逸，軒爽之致」及「乾裂秋風、潤含春雨」之妙，都深深影響過黃賓虹，因而，他早期的作品多為清峻淡逸的面貌，人們叫他「白賓虹」。後來，黃賓虹仔細研究了北宋和五代的畫家和作品，這個時代，是中國山水畫的全盛期，他們作品中蒼茫渾厚的風質深深影響了黃賓虹，使他由白變黑，由淡雅飄逸轉為渾厚華滋，成了「黑賓虹」。除了北宋五代，黃賓虹還認真學習元代的高克恭及金陵畫派的龔賢，如果說「白」讓黃賓虹通悟水墨用筆的禪機的話，「黑」則讓黃賓虹找到了中國藝術深莽的原象，前者的曲折委婉和後者的奇奧渾沌讓黃賓虹把握了互為張力、相反相成的兩種風格和氣象的能力。

黑與白是中國繪畫審美的基本法則，畫白不易，畫黑更難。對此，黃賓虹認為：畫欲暗，不欲明，分明在筆，融洽在墨，故能蒼潤華滋。黃賓虹的「蒼潤華滋」正是在「黑」裡破了新格，在墨的黑壓壓的重圍裡殺出一條生路。他說：「余遊黃山青城，當於夜深人靜中獨領其趣」及「夜行山靜處，開朗最高層」——黃賓虹在山水畫黑的世界裡發現了類乎宗教般的靜寂與美麗。而「黑」，也成了黃賓虹藝術的特殊的美學語境。

散氏盤點滴

每當朋友們問起我，在學習書法時最喜歡哪本帖子，我總是首推「散氏盤」，我曾經對「散氏盤」反覆臨摹，玩味再三，十幾年不絕，在繪畫創作過程中，亦常常在「散氏盤銘文」的形式中受到啟發。

「散氏盤」是西周後期著名的金文代表作品，該盤的銘文鑄在銅盤的底部，共三百五十字，原為西周時代的矢、散兩個部落互訂的疆界條約──一份有法律效益的文書。至今為止，學界尚無一人能夠完整、準確地讀出「散氏盤」中的三百五十個文字。儘管如此，「散氏盤」在古籀文字中仍不失其史學和美學的價值。相對現代重結構、形式的藝術品，「散氏盤」的間架本身就有獨立的審美意義。那每個個體的文字和通篇結體中所蘊含的氣勢，古拙天真，大大方方，為難得的書法範本。

文字至西周，已經發展得比較工整規範，在同時代的銘文如「大盂鼎」、「頌鼎」、「史

「牆盤銘」中，文字的組合整齊自然，布白簡約精緻，在字的結構上，多傾向於小篆的縱長形，而「散氏盤」的銘文則反向地往橫向伸張，一反古籀文字的規律，在一個反其道而行之的限制裡，極盡張揚，它既有象形文字的古厚、高雅，又有布局和章法上的大智大慧，銘文中的「剛」、「有」、「散」、「田」、「衛」等文字，就像一個個獨立的抽象符號，傳遞大美不言的真韻。

「散氏盤」在理論研究範疇也頗引人注目。王國維、黃賓虹和郭沫若都對其有所涉略，前代學者康有為在《廣藝舟雙楫》裡，在談到鐘鼎文和古籀時這樣說到：「鐘鼎和古籀皆在方長之形，形體或正或斜，各盡物形，奇古生動，章法亦復落落若星辰麗天，皆有奇致。」

「散氏盤」的產生正如傳說中所說的倉頡造字，他以「四目窺見了宇宙的神奇，獲得了自然界最深奧的形式祕密」，它是中國美學的綜合結晶，它所派生的語境與現代藝術所追尋的目標殊途同歸，它們在不同的方位去揭示那存在於天、地、人之間的美的密碼。

向天空間訊

近幾十年中國畫發展過程中，傳統筆墨和現代形式引發過太多的爭議，對於古典規範的藝術語言，筆墨或許是個權衡的標準，但如果從一個更宏觀的角度來看藝術本質的話，技術性的手段則必然要讓位給藝術的內涵——精神性。因此，在面對臺灣畫家劉國松繪畫作品時，我總是將純粹的、傳統範疇的技術手段放下，以期和他的作品作一個直面的交流。

「我的畫是做出來的」，劉國松這樣對我說過。而全面地瀏覽一下劉國松藝術的發展軌跡，我們不難看出，他的「做」依然是源自傳統的「寫」，在技法和語境這兩個形式和內容的層次上，畫家量到質的變化一目了然。

劉國松早期的作品，是藉傳統山水畫的形式來表達其顛沛流離、坎坷不平的個人生活道路而引發的一種心境。北宋山水蒼茫、冷峻、蕭疏的境界和畫家一拍即合。這個時

期的作品「天若有情天亦老」、「春花秋月何時了」都明顯地展現了畫家對傳統手法和審美的追求。

劉國松的「太空繪畫」，我個人覺得是其藝術創作中的精彩之筆，也是他在藝術的縱向追求上領先臺灣「五月畫會」同仁的一個重要標誌。在傳統山水畫史上，以紙，墨為媒介來表現太空的，劉國松無疑是位開路先鋒。他的「地球何許」的出現，正是美國阿波羅號太空船在月球登陸，這個人類文明的重要腳步為劉國松提高了創作的契機，一個全方位的山水空間，他得以將傳統山水畫的皴、擦、點、染、拓印，和西方現代繪畫形式有機結合，完成了「子夜的太陽」、「月蝕」和「月之蛻變系列」等太空繪畫作品。

現代中國畫，相對於根植在封建和小農經濟土壤上的傳統國畫，在表現方法和審美訴求上都將面臨一個根本的改變，藝術是時代的進行曲，創造和因循將是藝術家和工匠的分水嶺。劉國松的太空繪畫正是中國現代水墨發展過程中的一曲高歌。

說蒲華

1.

蒲華，是清代海派畫家陣營裡一個全能的畫家。他對詩詞、書法、繪畫無不精通，淡泊名利，不求聞達地在藝術的世界裡，寄情山水田園，書寫春夏秋冬。

蒲華早年的畫，受「四王」的影響，後期則可見米南宮、八大山人、石濤和徐青藤的真韻，在用筆用墨上，個人的面貌十分明確。

他的畫不躁，不張揚，不造作，他沒有任伯年的匠氣，卻多了三分布衣雅士的恬淡；他沒有虛谷和尚的沉潛蒼涼，卻有老鳳清聲的悠和安靜，他的花鳥畫更是近代文人畫的傑出代表。

中國畫一道，或霸悍，或蒼茫，或古厚蕭疏，或空靈蒼潤，或俗，或雅，除了技術

性的學養，諸如用筆、用墨、設色、布局外，「詩外」的修養更為重要。蒲華的畫不浮華、庸俗，但又真正通俗，這全仗他全面的文人修養。他長畫墨竹、清荷，也畫佛手、水仙，常見的題材，常見的大寫意手法，平平實實地寫著個人情感的行雲流水。他沒有士大夫的貴族氣息，如一布衣老農精心耕種於瓜田李下，純熟的筆墨功夫讓蒲華在繪畫過程中遊刃有餘、暢快淋漓。他的山水畫「春潮帶雨晚來急」、「紅樹青山好放船」頗似「米家山水」，他以宏觀的布勢，彌補了「米點」氣象上的不足。他的墨竹，往往以「八法」寫就，輔以閒草怪石，用筆沉穩精到，葉動竿靜，一張一弛是氣韻、境界兩兼的上品，沒有宿墨常見的煙火氣。

「達人無物累」——蒲華生性隨和，生活不太講究，有時升斗不濟仍悠然自得，如他的墓誌銘所道「性簡易，無所不可」。求他畫畫，從不計較潤筆，無論小品還是巨構，他都能信手拈來，晚年鰥居，書畫便是他清貧世界精神生活的全部了。他的老友吳昌碩曾經在蒲華詩序裡這樣說過：「嘗於夏月間，粗衣葛，汗背如雨，喘息未定，即搦管寫竹石，墨瀋淋漓竹葉如掌，蕭蕭颯颯，如疾風振林，聽之有聲思之成詠，其襟懷之灑落，逾恆人也如斯。」寥寥數語，是蒲華其人其畫活脫脫的寫照。

2.

書畫同源。蒲華的畫除了個人美學品味和學術素養外，書法的造詣是他繪畫的重要支柱，正如一劍雙刃，蒲華的書法讓其繪畫在「中鋒用筆」的原則下沉穩練達，而書法又因為畫的蓬勃生氣而彰顯著孤鶴翔空般的風流。

蒲華常常對人說，其畫為書家畫，自己的藝術以書法最為吃重。他的書法作品中多見行草，骨子裡是顏真卿，即便是龍飛鳳舞的草書，也不漂浮，他以羊毫中鋒寫草書，一管執於手中，頓挫轉折，洋洋灑灑，這在清代中葉科舉興盛，文人學子以僵化的「館閣體」為能事的時代，蒲華的作品實在是難能可貴。

由於書法這一藝術形式，有十分嚴謹的法度和深遠的傳統，在審美的戒律上，古典的「範式」，仍是衡量書家作品的重要準繩，但對傳統的繼承，和以書法「聊寫逸氣」、表達思想和感情，是一個相輔相成的過程。正是藝高人膽大，對顏真卿書法精神的理解，使蒲華在作書過程中，最大限度地把握作品宏觀的氣氛，在「製造矛盾，解決矛盾」的張合裡，將自我感情的因素最暢快地加以釋放。他的草書作品「張旭率意帖跋」，的確寫

得率意，然而，他率得實在，率得不卑不亢，這和他顏字的功底不無干係。作品通篇如行雲流水，從容不迫地表達了作者的氣質、格調和審美理想。蒲華的另外一副草書對聯「拂復雲而自惜，挾飛仙以遨游」，從其草書的行筆裡，我們可以尋出漢代隸書對他的影響，高古天真，金石氣十足，是作者書法中以北碑入草書的優秀作品。

文若其人，畫若其人，看蒲華的書法、繪畫，讀蒲華的詩詞、文章，足可以看出這位布衣儒士的淡泊、超然的人生態度，同時，也正是因為這份「老莆秋容淡」的樸實無華，讓蒲華在高手如林的海上畫派的陣營裡，卓然不群，出類拔萃。

大豐新建

畫家朱新建出名，是在八〇年代湖北的一個現代中國畫邀請展上，當時，各路參展的賢達們，有畫氣壯山河的巨製，有畫秀色可人的小品，有抽象的哲學解讀符號，有幼稚通俗的文學掃描，唯獨新建，畫了一批思春的「小腳女人」。

於是，一個聽說很有名的老畫家，在報上激昂地向新建罵陣，新建在那個展覽前後說過：「寧要脂粉氣，不要書卷氣」。然而新建終究沒有應戰，依然故我，在筆墨的天地裡，做他的活，交他的女朋友，畫歐陽永叔的詞意，念「楊柳岸曉風殘月」，還畫了一套極好的、有些像陳老蓮「水滸葉子」的《金瓶梅》插圖，但又因為有色情的原因而不讓參加全國美展。

八八年一個冬夜，我們在北京去南京的火車上不期而遇，臥舖車廂太吵，睡不著，便提一瓶二鍋頭，一隻燒雞，蹲在燒水的火爐邊，海闊天空，古今中外，畢卡索、齊白

石，我們聊起藝術。新建說：昌明，你的抽象畫是原子彈，要有機會才能放的，一放會炸死很多人，我的畫是小攮子，一刀下去，也得讓人疼個半死。

後來新建去了法國，臨行送我一幅小品「因無聊讀書，害相思吃酒」，小腳紅肚兜婦人，線勾得老到；再後來，我來美國，聽說法國的紅酒麵包沒有讓新建留戀，「錦城雖云樂，不如早還鄉」，我們沒再聯繫上，但常在報刊上看朱新建的作品，他告別了宋元詩意，畫起了「請跟我來」，畫起流行歌曲，文人畫的勁道依然足，城市生活的紅男綠女們在新建的方陣裡神完氣足起來，他用地道的中國語言，依然題「大豐新建製於某地」，不同的是，已經沒有「不知細柳誰裁出，二月春風似剪刀」，而是「明明白白我的心，渴望一份真感情」、「冷冷的風呀吹動著我，吹不動我仍惆悵的心，風呀！風！請告訴我，今夜你在哪裡」等如此這般的現代詩意了。對於人生一片燈紅酒綠的癡迷，新建則展現了超然的玩世不恭，你那裡美酒香淚，死去活來，我這裡風帆未動，大紅大紫大俗，卻造就了新建大清大白大雅的一番性情。這也正是新建遙遙領先於一般的「新文人畫家」，奪走他們裝儒作道、裝深沉、玩飄逸、玩出世的風采的原因之一吧。

不俗即仙骨

——林散之的書法藝術

七〇年代，曾經聽過這樣一個傳說，當全國書法展在北京展出時，酷愛書法的毛澤東在郭沫若的陪同下親臨展廳，當毛經過林散之的書法作品前時，他停下腳步，注目半晌，隨著，竟規規矩矩地鞠了一躬。

林散之八歲臨池，對漢魏唐宋的碑帖深有所涉，對漢代的「禮器」、「衡方」、「乙瑛」、「張遷」等名碑更以幾十年功夫加以臨摹，他碑帖雙修，加上山水畫的功底，書法作品靈秀中總有一股古穆之氣。他對草書結構的把握，可謂爐火純青，通暢而不浮躁，點劃中有一種天趣，是草書中的上品。

林散之早年曾拜畫家黃賓虹為師，黃賓虹有深厚的傳統文化素養，對學生也一絲不苟，黃賓虹對林散之說過：「君之書畫，實處多，虛處少；黑處見力量，白處未見功夫。」所謂知白守黑，計白當黑，此理最微，君宜理會」，又說：「凡病可醫而俗病難醫，唯讀

萬卷書，行萬里路，多讀書則氣質換；遊歷廣則眼界明，胸襟闊，俗病可去也」，這些普通的大實話，卻讓林散之開了茅塞，從此，在讀書作畫的同時，他用了一年時間行遍七省之內的名山大川。旅途上雖辛苦不堪，然沿途山河鍾靈秀麗，是日後林散之藝術生涯中受用不盡的源泉。

「寄興於筆墨，假道於山川，不化而應化，無為而有為」（石濤語），這好像也是對林散之書法一個十分妥當的評價。林散之在傳統中浸淫數十年，將「獨上高樓，望斷天涯路」的有為過程，走得洋洋灑灑、透透徹徹，繼而到一個「驀然回首，那人卻在燈火闌珊處」的境界。這「無為而有為」的啟合，使林散之的書法作品，既生動圓通，又不油滑，既空靈寧靜，又不失人間的煙火氣息。他沒有作古典傳統的刀下客，而是飽吸沃看，用最大的勇氣在傳統的方陣裡再度殺將出來。他的一首自作詩裡曾透露自己對書法藝術的心得：「以字為字本為奴，脫去町畦可論書，流水落花送風雨，天機流出即功夫。」

近代書法，太多裝模作樣的作品，名人官宦，多喜舞文弄墨，魚龍混雜在所難免，相比之下，真正的書法家和作品便顯得難能可貴。林散之的草書和隔海相望的近代另一位書法大家于右任先生，各領風騷，平分了二十世紀草書的一代春色。

平　靜

——弘一法師書法俗解

對於書法，我以為，書為有節律的自由，法為有限制的尺度。在有限制的尺度裡最無限地張揚，這大概是許多傳統藝術形式的一個表達祕訣。

看歷來的書家翰墨，有氣吞萬里，如蛇搏象的狂草詩人張顛、懷素，有清幽孤秀的宋徽宗，有亂石鋪街的鄭板橋，有包含金石風韻的吳昌碩。五千年書法史冊，洋洋大觀，群芳爭妍。近代高僧弘一法師則以其獨具的書法形式，省卻張狂霸怒，省卻嬌媚惡俗，以內省的風流，在青燈黃卷的紅塵之外，獨持一個「靜」字，以疾徐、張弛中深蘊的平靜溫良，訴說生存的悲咒。

弘一自幼蒙受過很好的中國傳統文化的薰陶，很小就讀過《爾雅》《說文解字》《古文觀止》等經典，他在繪畫、音樂、文學、戲劇等領域都有很高的造詣。在書法方面，他悉心古今典籍，碑學「石鼓文」、「石門頌」、「張猛龍」和「龍門造像記」，帖臨黃庭堅、

米芾，他臨寫的「鄭文公」、「松風閣」除了神似外，還揉進了自己的審美品味。

弘一法師有一對「萬古是非渾夢短，一句彌陀作大舟」，除對塵世生活發出「悲欣交集」的感慨外，其書法的功力更見一斑，那冷澀的結體，極似「張猛龍」，但卻沒有一般文人騷客的附庸風雅，是一件包含個人修養、認知的美的品範。

法師了結塵緣、剃度出家後，曾應普陀寺印光法師之邀，書寫佛經。寫經需平正不苟，弘一便以晉唐小楷入書，省去六朝碑範的浮躁，一筆一劃如春蠶吐絲，徐徐承轉，骨氣深沉而穩健，達到爐火純青的禪境。弘一法師書寫的佛經，是其人格、學養和美學素質的濃縮，在書法史上有不可替代的地位，是一份「絢爛之極，歸於平淡」的性靈之畫，對自己的書法，弘一曾經這樣說過「朽人之字所示者，平淡、恬靜、沖逸之致也」。

的確，弘一書法中的靜、簡、溫良恭謙讓中，有佛教境界中一個更大的天地。

風景哪邊都好

——吳冠中繪畫藝術漫談

藝術審美是一種文化習慣，既定文化習慣下的審美，往往會導致程式化的因循。因而，一個優秀藝術家的天責除了在形式上不斷發掘外，更有對「美」的內涵的不斷更新。

《風景哪邊好？》是吳冠中先生十數年前寫下的談藝文章，似乎是對一個藝術本質的問題發問。這個滿頭白髮，在藝術的河床上流浪了半個世紀的孩子，始終如一，執著於一份上帝給予的才情，從歐洲到中國大陸，從民族傳統到西方現代，從油畫到水墨，吳冠中以他不斷的吐納，回答自己內心深處的問題：風景哪邊都好。

周昉的雍容富麗，莫迪里阿尼的敏感憂鬱，八大「無語問蒼天」的悲憤，高更在都市文明中對人性的絕望，黃賓虹在傳統中的加法、乘法，畢卡索在油彩畫布的世界裡試圖將一個世界砸碎……

吳冠中受惠於東西兩種文化精神的沐浴。

寶加那詩一般的韻律，抽象表現主義的節奏，漢賦的寬厚，甚至明式家俱的簡潔、高貴、氣宇軒昂，都在吳冠中的藝術裡潛潛地透露出來，全有，全沒有，吳冠中的藝術終究姓吳。他的「高昌故城」用逶迤不絕的線塑造了濃縮畫家文化情結的「城」，西出陽關的古道秋風，奏著現代美術的時代交響。那如鞭子一般抽出來的線，纏著、繞著、張揚著吳冠中對藝術的領悟——形式就是內容。

「藤花」是吳冠中的抽象作品，較之「高昌故城」，它更少了客觀的制約，而以繪畫的本體元素來表達畫家唯美的綜述。畫面的「計白守黑」、「點如高山墜石」、線「如折釵股」，都傳遞著東方古典的音韻，和當代美國抽象畫家帕洛克最大的不同是，吳冠中有著濃厚的文化積澱，他的「春如線」、「巫峽魂」的點，不難讓人想起「大珠小珠落玉盤」、「此時無聲勝有聲」；而線，除了有「曹衣出水，吳帶當風」的內質外，我常常窺出那如元人小令般的清明蕭瑟——吳冠中用東方的排簫、西方的長笛信口吹著個我的喜怒哀樂，春夏秋冬。

有畫友說，吳冠中的畫過於裝飾，太甜，其實，真正的甜未嘗不好，相對裝模作樣的悲涼苦辣，甘美如飴便意味深長了。

「現代書法」質疑

八〇年代，有書法界的友人倡導、鼓吹「現代書法」，十數年中，我曾虛心地、仔細地拜讀過不少「現代書法」的理論及作品，慢慢地，對「現代書法」這一提法產生疑問。

時間意義上的「現代」是相對於「過去」而言的，今天相對於昨天，今年相對於去年，本世紀相對於上世紀，而今天相對於明天，本世紀相對於下個世紀，「現代」就變成了「傳統」，變成了「過去」，相對甲骨文，小篆便是現代作品，比起王羲之，黃庭堅、文徵明、伊秉綬便是現代書家。因此，在時間的意義上對書法進行現代或是傳統的對位不盡準確，而從藝術形式的角度對書法作「現代」的定位，似乎理由也不充分，因為這樣一來，我們就應該分出現代油畫，現代印章，現代太極拳，現代山東快書，現代相聲，現代牙醫，現代麻婆豆腐等等。

現代書法的作品，在章法、形式、工具、材料上的變化，也沒有脫離傳統書法藝術

的規範——在對立統一的大規律中，將黑與白這一對永恆的矛盾加以控制和平衡，尋求審美秩序。

在「現代」的招旗下，做藝術語言的探索，原無什麼錯處，但將「現代」作為遮羞的布塊，來掩蓋對傳統文化認知的忽卻和技術手段上的不足便另當別論了。對時下的現代書法作品，如果抽去漢字的意義，如果抽去抽象繪畫審美的意義，如果抽去傳統書法形式構成的意義，現代書法大概就變成「鬼畫符」了。

墨，可以濃、淡、乾、濕，理論上，可以反其道而行之，可以搬出索緒爾、蘇珊·朗格，老子、莊周，可以和納米、夸克拉上關係，可以在表演時裝瘋賣傻，可以將挺貴的「一得閣」墨汁成碗、成盆地潑上去、灑下來，可以用手指頭，可以用鬍鬚（聽說代有畫家以屁股沾墨畫壽桃，不知現代書法家是否有人效之），其實，玩魔術、玩雜技沒有罪，執政的高官不管會不會寫拿筆便題也沒有罪，而既然是藝術範疇的書法，大概還是應該有一個學術的尺度。既是「書」，大概是用手抓筆，既是「法」毫無疑問，就是「法門」、「法規」和「法則」，法律面前當然要人人平等了。

由現代書法，我忽然想到藝術作品不應該因時間的更替而改變其美學的價值，王羲

之永遠是王羲之。當法國印象主義畫派由「現代」的寶座滑向「古典」時，塞尚依然是塞尚，梵谷還是梵谷；而在文藝復興時期的古典作品「蒙娜麗莎」那永恆的微笑前，時間完全沒有意義了。

話說貫休

這是一組不同凡響的、以線作為表現語言的羅漢造像。

這組羅漢共十六尊，有的在打坐參禪，有的在張口誦經，有的金剛怒目，有的慈眉善目，有的冥思默想，有的從容不迫，如「風也未動，帆也未動」，在一個完全自我的境界裡逍遙。說它們不同凡響，是因為在一個以傳統文化標準作為審美法則的時代，竟然會出現這些無論在造像方法還是表現手段都和彼時彼刻的審美習慣相左的藝術品──這是一位五代和尚畫家的作品，他的名字叫貫休。

中國五代的人物畫有很高的成就，當時的代表人物中，有畫「韓熙載夜宴圖」的顧閎中和畫「重屏會棋圖」的周文矩，顧、周二人秉持了唐代繪畫富貴、典雅、浪漫的風格，在人物造型和線條的運用上，都明顯看到「吳帶當風」的氣象，飽滿、祥和的畫面，依然可以尋出大唐盛世歌舞昇平的遺風；而貫休就不一樣了，他的這些造像奇絕的羅漢

們，是不按牌理出的牌──羅漢們都是長眉大目，鼻直口方，面有百折之皺，他們粗野、枯澀、頑頓，看起來似乎有些憤世嫉俗。小乘佛教中的羅漢，往往主張以開明世界和世俗生活作為修行和悟道的場所，在參禪修道的過程裡，以大理想、大智慧來悟化人生、自然和宇宙的道理，在現世的苦難裡高揚的是一面理想招旗，而貫休的羅漢們沒有那麼超脫，他們所持有的更是對現世人生的懷疑，對存在的超越和對生命冷冷的審視。在藝術層次上，這些羅漢也遠遠超越了當時中國畫壇文學審美的障礙，以繪畫自身的形式語言，來訴說美的道理。在這個才情過人的和尚筆下，羅漢們穩穩坐定，像山，在那以萬千線條纏著、繞著、捆著的形式符號裡，藏著貫休那劃時代的審美音韻──貫休徹底摒棄了「漂亮」的外在妝點，而賦予客體對象以美學的生命與價值，這是真正主觀的。這樣的審美方法是不會在世俗審美的字典中可以找到的，這是獨持偏見、一意孤行的藝術家的冒險行旅。

線條，是中國畫造型的命根子，它們在貫休的手上放出了奇異的光彩。貫休的線條流暢而不輕浮，深沉而不板結，它們所營造的節奏、韻律、生命和貫休創造的羅漢們那極度誇張的造型，形成了一個相輔相成的藝術語言系統。就其中的審美價值而言，貫休

的羅漢圖，遠遠超出顧閎中費盡苦心所作的巨作「韓熙載夜宴圖」：顧閎中所作是繪畫上的報告文學，是風俗紀錄，貫休則是繪畫本體，在現代藝術對本體學進行認識時，貫休早走得好遠了。

骨氣

——潘天壽隨想

1.

二十多年前，在江蘇省美術館，我為畫家潘天壽的作品深深吸引。觀眾如織，人聲鼎沸，但並不影響我對潘天壽作品的欣賞和思索。這些以畫家思想和情感結合成的作品，奇絕冷傲，清晰地透出畫家品味和藝術深層的追求。「小龍湫下一角」、「雁蕩山花」、「映日荷花別樣紅」，這些中國近代繪畫史上的名作，靜靜地和我對話。

在我喜歡的作品上，有時，我會發現一個粗暴的腳印或是一個紅色的╳——據說，這是文革抄家留下的痕跡，這是粗暴對文明無情踐踏的鐵證。

潘天壽是在這場文化浩劫中含恨死去的，在他的藝術盛期，在他滿懷創造熱情、為中國畫開闢新天地，在這個理想距現實僅一步之遙的時候，抱恨而終的。

這是潘天壽的遺憾。

這是藝術和歷史的遺憾。一個對畫家都不能放過的時代，大概不能光去怪社會制度、文化習慣。當人，這個文明的產物，用骯髒的腳踏向潔白的宣紙時，心裡不發毛嗎？也好，腳印、叉和大師的畫，構成一個荒謬的、令人心酸的「現代藝術」圖式，這一定是潘天壽這個早年對繪畫懷著一片癡情的鄉下孩子所始料未及的。

潘天壽，一八九七年三月生於浙江省海寧縣鄉下，七歲入私塾，自幼勤奮好學，除每日描紅寫字外，潘天壽喜歡臨摹當時家鄉流傳的《三國演義》《水滸傳》等小說插圖，不久後，在城裡的舊紙舖子，潘天壽買到字帖「瘞鶴銘」，從此朝夕臨摹不斷為日後創作生涯打下紮實基礎。

五四運動時，文藝界由於新文化運動而產生了百家爭鳴的局面，潘天壽在這個文化思潮中，對傳統文化及中國畫史作了一番切實的思考與總結。對中國繪畫形式和內容改良欲望，是他在潛心研究八大山人、徐青藤、石濤等大家筆墨的基礎上，對自己的繪畫大膽整合。同時，他結識了當時海上一代大家吳昌碩，潘天壽十分喜愛吳昌碩作品中雄渾古樸的氣質，對吳氏人品學識都十分敬佩，吳昌碩對年輕的潘天壽的才華和作品也很

賞識，他曾為潘天壽寫過一副對聯：「天驚地怪見落筆，巷語街談總入詩」。

2.

潘天壽和齊白石出身相似，都是農家的孩子，童年生活情境也都是他們一生畫不完的題材。土地給予的淳樸，是他們共同的資質，所不同的是，齊白石走的是一個巧路子，他以「雅俗共賞」為平生追求的藝術目標，而潘天壽是一意孤行、「語不驚人死不休」式的藝術家，他所推崇的「強其骨」、「一味霸悍」原是一份驚人的藝術宣言，這裡不難看出，潘天壽受吳昌碩的影響，但吳昌碩在文人畫的疆野上作的是形式上的改良，潘天壽則一腳踢開中國畫藝術的現代門徑。

中國大陸的一位批評家，在談到二十世紀中國畫大師及作品風格時這樣說過：「如果說吳昌碩在大圭不雕的金石意趣上，齊白石在雅俗共賞的生活情趣上，黃賓虹在精微內在的筆墨意趣上分別確立了自己，潘天壽則是在大氣磅礡的奇險造境上確立了自己」。

可以這樣說，潘天壽將傳統哲學所養育的中國畫中那徘徊於剛柔相濟、似與不似之間的中庸美學逼到了絕境。他完成的不是筆墨意趣上的小打小鬧，他為中國繪畫圖式增添了

新的面貌，在繪畫結構和氣勢及美學內質上，進行了徹底革命。

就現代評判標準而言，潘天壽的「荷花」、「雨後千山鐵鑄成」、「小龍湫下一角」，他的魚、牛、青蛙、禿鷲、雄鷹，他的花、草、青松、藤蘿都極具現代審美價值，他將生活和自然的小角落，放置在藝術的大圖式中，在平面構成中以自己如鐵絲般的線條，將客觀的自然重新規劃，定位。他境造得險，勢布得奇，線條拉得如錚錚鐵骨，墨氣揮得暢酣淋漓。這不是一個傳統文人的茶餘飯後的無病呻吟，這是中國藝術的優秀兒子在東方欲曉時發出的先聲。這樣的出頭椽子在中國文化環境中的結果當然也是可以預料的。

當這些包含著藝術家思想與感情、理想與追求的作品，被當成黑畫評判，被無端地扭曲、汙辱和損害時，潘天壽，一個藝術家，只能在心裡去發出陣陣不平了。或許他更早料到，在早年的詩裡他曾經這樣寫過：「不入時緣從我好，聊安懶為與心違」。潘天壽悲涼孤寂的人生結局，只不過是將徐青藤、八大山人那「墨點無多淚點多」的生活重新演了一遍罷了！

此恨綿綿無絕期呵，昨天、今天、明天，再過幾個世紀，藝術家們，等著吧。……

3.

基本保證。

笑凱歌還」……，這除了個人全部的藝術修養外，天生的氣質是潘天壽作品決不流俗的

從全局著手，秉持中國繪畫美學所推崇的「遠觀其勢，近取其質」的規律，大張大合，

開處，絕不鬆散；合處，全無阻滯，將矛盾布置得如千鈞一髮，收拾得又從從容容，「談

每每見到潘天壽的丈二巨製，我會為他沉雄的筆力、奇險卓絕的陳勢感慨不已。他

大畫不鬆散，小畫不侷促。那些童年生活夢境中的野草、閒花、怪石、蘆葦、荷花

甚至癩蛤蟆，在潘天壽小幅裡、巨製中都極有靈性，有各自獨具的審美價值，自然風景

中的小角落，潘天壽往往可以發現藝術境界裡的大乾坤。他在構圖上成就最高，找到一

個自己的路徑。他認為，吳昌碩構圖將粗獷和靈秀結合得天衣無縫，如京戲銅槌花臉的

腦後共鳴，霸裡有媚，他的構圖中多以「女」字形作為依據，抒抒裊裊，秀美可觀；虛

谷則用「井」字形交叉，「井」字構圖易板結而不討好，但安排得當又會使人有別開生面

之感；潘天壽離「井」字形較近，但他常常在「井」字的板結處，以鐵筆破之，讓畫面絕

處逢生。他的「睡貓」、「松鷹」、「看山望遠近，坐久夕陽紅」、「鷺」都可以看出畫家在構圖上獨到的工力。

構成，是中國畫視覺的外在條件，將畫面的精神統貫就需要內質的「神完氣足」。潘天壽高人一籌之處是他更講究用「氣」和「韻」來營造畫面，他的「一味霸悍」不光是在構圖上，更多是氣息上，「霸悍」所引發的是中國畫堂堂正正的陽剛之氣，它一掃滿清以後繪畫舞臺上的猥瑣之氣，窮酸之氣和裝模作樣之氣！畫家往往以濃墨重線來強其骨，用焦墨重彩來鑄山河，他說：「濕筆取韻、枯筆取氣」、「墨線的迴旋曲折、縱橫交錯，順逆頓挫，馳騁飛舞，對形成對象的氣勢作用極大」。潘天壽以焦墨「鑄」的背後，更是以氣來貫、來潤、來包容——他唱出了現代水墨畫在新的時空結構中的高腔。

除了畫面可視的成分，統貫畫內畫外所有因素的根本，是潘天壽高潔的人格，是潘天壽不屈不撓的探索，是潘天壽哲學素質、美學理念和人格精神幾位一體的鎔鑄、濃縮。潘天壽，這不光是個名字，更是一種精神，被鑄在中國畫的史冊，他使以後的中國畫家有了一個基本的參照：美是戰士冒險的攻擊，美是動人心魄的奏鳴。

關於董欣賓

1.

創作力的巨大容量，技巧的良好素質，對永不枯竭的進步機會之泉忠實地「隨波逐流」，不甘沉淪的興奮高潮感，吐故納新的聰穎睿智，鍥而不捨的勤勉精神以及孩童般的純真無瑕，這一切就是天才的性格，是靈魂的先知。

——希拉·瑞貝（Hilla Rebay）

董欣賓其人其畫的產生，對於二十世紀的中國畫壇，尤其是對聲名赫赫而又日漸式微的江蘇金陵畫派，有著十分特殊的意義。董欣賓以其敏銳的繪畫藝術直覺，豐富深刻的中國傳統文化的學養，和在個人坎坷不平的人生經歷中所提昇出來的，對民族、對文

化的一往深情，在現代中國畫的理論研究和創作實踐中，如吐絲的春蠶，如啼血的子規。

他所創造、營建的一系列學術建構，在西學東漸的氛圍裡，在商品經濟對文化強烈撞擊的環境中，在「社會主義」、「現實主義」作為文藝創作標準的前提下，對於在官僚、行政制度對文化曲解、干預之下苟延殘喘的中國畫壇，無疑，是個里程碑式的貢獻。

在中國文化藝術的學術理論研究方面，董欣賓和他的好友、理論家鄭奇先生，以數十年的研究心血，完成了《中國繪畫對偶範疇論》《中國繪畫六法生態論》《太陽的魔語——人類文化生態學導論》等一系列以中國繪畫為契點，以西方文化為參照，繼而引申到對哲學、美學、天文、宗教、軍事等諸多領域進行研究、批判的專著，同時，董欣賓精醫學、擅相術，打得一手紮實的形意、太極拳和齊眉棍，在中國畫家的陣營裡，是個極具傳奇色彩的人物。他秉承了源自他家鄉無錫的古代著名畫家顧愷之、倪雲林那江南文人風流瀟灑的品質外，又有他的故鄉在明朝年間出現的東林黨人那「家事、國事、天下事，事事關心」的古道俠義的執仗，對權貴，對學術界的文化流氓，我常常見欣賓怒目相向，拍案而起；對學生，對晚輩，又常常看見他口傳心授，提筆師範。他識人，更懂得因材施教，數十年裡，大江南北以董欣賓長鋒「滴泉」入畫的山水畫家不乏其人，

以「董」式繪畫美學序列作為審美基點而抒發思想情感的畫家，數不勝數，當八五美術新潮中魚龍混雜的「流派」在中國繪畫舞臺上亂濤洶湧的年代，董欣賓山水畫作品中的線，被評論家譽為「南線」——南方繪畫的代表形式。

2.

「自古雄才多磨難」，董欣賓，這位我所敬重的師長和優秀的藝術家，便由於他過人的熱情、敏感、機智、學養與嫉惡如仇、剛直不阿、敢作敢為的秉性，為其個人的生活道路，留下了一串串不幸的種子。

這未嘗不是一幅中國現代社會陰影中活脫脫的景觀：「木秀於林，風必催之」，「出頭的椽子先爛」，這些我們文化中發著霉味的特質，又一次在一個正直的知識分子的身上進行「實踐」。於是，十五年前我初識滿腹才華、英氣勃勃的董欣賓，到分手十二年後，我在美國聽說：六十二歲的欣賓，心靈中，傷痕累累；肉體上，肺癌開刀，切除兩片肺葉，在死神手中逃得一劫；他所供職多年，任一級畫師、理論研究室主任，在那裡畫出了一系列中國畫優秀作品，寫出理論研究論文、專著的江蘇省國畫院，分文不管開刀救

命的醫療費用，他仍在他位於南京南湖小區的陰暗、潮濕的「天地居」內，作他一介書生的報國之夢。聞訊後，我即一遍一遍和他打起了越洋長途電話，他對我說：「昌明，個人的坎坷不足為奇，畫家中林布蘭、梵谷、八大山人、石魯，誰不如此？中國文化、歷史，朝朝代代，坎坎坷坷，曲折不堪，但這長河依然湍流不息，不就是因為一代代優秀的知識分子?!……」

我的記憶，不由分說地將我帶去南京，多少回，我和欣賓，在他的天地居內徹夜長談，人生、藝術、民族、國家、天文、地理。餓了，喝他熬的稀飯，剝點青蔥拌醬油佐粥，每每三更燈火，五更雞鳴，不知東方既白。我常常聽欣賓以其渾實的無錫官話，向我說起他的老師，無錫書畫家秦古柳先生的人品、畫格；講他的研究生導師，著名畫家劉海粟的創作思想、藝術風格和情懷，看他手舞足蹈，比劃著、解釋著中國內家功夫的哲學依據和技擊原理；更多次見他蹲在地上，手執一管羊毫長鋒「滴泉」，在水泥地板上一畫半晌，故鄉牧童，風雨歸舟，松濤梅韻，竹影荷花，那些作品不失農家孩子拌和著土地腥味的呼吸，也有充滿文化氣息的、儒道兩兼的境界。

3.

他毫不在乎創作環境、心境，沒有時下畫家裝模作樣的、對原材料苛刻的要求，挺滿足也挺隨意地在宣紙上，塗著，抹著，勾勒著，點染著，揮灑著。顏色，多是自製的，在常熟的虞山找塊石頭，研碎，加膠，便成了十分蒼厚、飽和的赭石，國畫顏色中漂漂的「藤黃」在欣賓那裡變成了厚實實的「石黃」，這些自然的色彩在欣賓的畫面上，一開始時，往往是「拖泥帶水」，而收拾起來，就見欣賓那類乎於布陣、用兵的作畫功夫了：該堵的，絕不讓它有半絲通融，該流的，便讓它歡歡暢暢，「經營位置，惜墨如金」這些古典常談，在董欣賓的手上自自如如地驗證。他如一個中醫高手對病理、經絡的把握一樣，為中國畫作實踐上的「解析幾何」，常常是三日不見，天地居內，便擺起一堆堆的畫稿，室內總有一股濕濕的墨香。

於是，我訂了舊金山飛上海的飛機票，放下手中諸多的繁瑣，帶著本地一家文化機構的，準備邀請董欣賓前來美國開畫展的信函，和欣賓約定，三月二十日，天地居見面。

於是，分別十二年後，我們在天地居重新握手。

房子，還是那樣的狹小，所謂天地居，還有一個小插曲，當年分配房子，一樓是欣賓居家，畫室則設在沒有電梯的六樓。有畫友造訪，爬樓爬得辛苦，隨口把欣賓的家喊成「天地居」。不知道是否是有關單位成心所為，即使一個年輕力壯的小伙子從一樓爬上沒有電梯的六樓，創作靈感在氣喘吁吁中起碼也去了百分之七十吧？更苦於一樓來電話，喊人，六樓又如何聽得見？夫人李一蘭女士（同為欣賓附中的同學，畫得一手好水彩）也自有方法，在牆外裝一馬鈴，以長繩繫之，一有必接的電話，從一樓窗口拉扯六樓的馬鈴鐺。我們私下裡戲稱為「兔子進莊了」──董欣賓處之泰然，偶爾發發牢騷，一旦長鋒在手，面對那潔白的、有靈性的宣紙，欣賓便沉醉於一個藝術純美的境界中了。

4.

……

我推開門，煤氣灶上燒著水，房子久未粉刷而有幾分年輪帶來的滄桑之相，而顯得更見擁擠。欣賓從門外跨進來，我們緊緊握手。

病魔也許懂得「天意憐幽草」？或是欣賓的大業未盡，上蒼還不忍心讓他西歸？他

一口無錫腔調的普通話宏亮如昨。他接下我的行李，我們於屋外主人自己接的小院中落坐，八點的朝陽輕輕拂著我們，空氣中揉著柳芽鮮嫩的滋味，一壺釅釅的好茶。欣賓從容不迫地洗杯子，沏茶，我靜靜地看著四周，陽光勾畫著董欣賓頑強的身形，他沏茶的過程似乎也如畫畫：大張合，細收拾，沉著、灑脫，不疾不徐。喝著醇茶，欣賓和我講起他的畫，他的醫病過程和作為一個修養很高的中醫，對自身病理的一個客觀的見解，講起他和鄭奇傾注了十幾年心血而寫成的、自己最喜歡、最滿意的《太陽的魔語——人類文化生態學導論》，講他十分想寫出來的《美性論》，講《河圖》、《洛書》、太極圖中所表達的中國繪畫的哲學屬性；還隨手找了一張紙，邊講「直覺」在中國畫審美和創作過程中的重要性，邊畫著中國古代圭表的示意圖，來說明中國視覺心理中對「美」和「力」和「氣韻」和「節奏」等特殊的感悟方式以及在意識上的準確性；從曲柄原理分析科學與科技的本質不同——病魔，不幸、精神層面深刻的苦難，並沒有讓欣賓有絲毫屈服，「畫如其人」儘管已是老生長談，但我覺得此時此刻，卻恰如其氛，時間、空間、院外的人、車喧譁、鳥的語、花的香、陽光、春風、大氣，欣賓的畫、畫論，天地居的昨天、今天，稀粥、醬油拌青蔥，滴泉筆，太極拳，秦古柳，謝赫《六法論》，十五年前，欣賓、

鄭奇和我初晤於太湖之畔，兩人徹夜挑燈，為我北上進京開畫展的抽象作品而寫的、向《中國美術報》推薦的文章——這些如意識流一般晃動著的畫面，聚焦、濃縮著，在南京南湖小區沿河四村，這個普通的灰色小院，定格。

5.

十二年前，臺灣一家頗有聲名的藝術雜誌《雄獅美術》，曾為欣賓的作品推出一期專輯，大篇幅地刊登了一批董欣賓作品的圖片，另一家在中國大陸現代美術運動中赫赫有名的刊物《江蘇畫刊》也發出專輯介紹董欣賓的作品、繪畫理論及創作思想。海峽兩岸，董欣賓其人、其畫、其理論，一下子成為傳媒和學界關注的熱點。董欣賓作畫，不拘題材，不為表現方法所限，在水墨的天地裡最大限度地彰顯他那一腔豪情及對中國藝術文化的深度理解。在形式上，欣賓以中國畫的線條來重構畫面，將傳統範疇的點、染、皴、擦、潑、灑等技術性的手段賦予新的生命力，藉以進行中國繪畫新生態的研究和建設。

董欣賓的線除有著中鋒用筆所包含的所有美學音韻外，又因為他特殊的生命過程和對其他諸種學科的浸淫（如中醫、氣功、太極、命相這些形而上、形而下相互補充、滋養的

學科），更蘊含著極深、極厚的文化密度。那個時期，欣賓的代表作品「霜天寥闊一青松」、「凌亂處、不勝寒」、「線的節奏」等等，在章法上，已極具現代繪畫構成的某些特質，整個畫面都是以長鋒拉出的、極為飽和的線條纖結而成的天網，我們幾乎找不到傳統的皴、擦、描這些技術因素。欣賓的線生於傳統的法門之外，極度火熱、張揚的節律中，包容著由現代學科思考而引發的、極為理性、科學的造型原則——它們讓我想到過維也納分離主義畫派的席勒，讓我想起法國那位將線的語言玩得像魔術一般的大師馬蒂斯，而可貴的是，欣賓的線是的的確確「字正腔圓」的中國線。江蘇畫院的老院長、著名畫家亞明先生，曾經問過欣賓：難道你能在「十八描」之外，再造一個十九描？一句玩笑話，卻讓欣賓窺見了「線十八描」的內在玄機，繼而，一網打盡，他網羅了線描形式的外在語彙，將其變通和再造，用自己從自然生命和社會生活中所提煉的大景觀、大氣象加以鎔鑄、成型，於是，那帶著生命鮮活呼吸的線，從欣賓內心「美」的信息庫中被徐徐地拉將出來，它抽、它纏、它繞，它收放自如，它搏獅搏象。這意味深長的線使欣賓如長纓在手，他要縛住中國現代繪畫形式的大美蒼龍！

6.

欣賓是無錫張涇地道的農家子孫，對家鄉的吳歌、吳樂、鄉風民俗，對土地，對草木，對春耕秋藏有著深厚的、與生俱來的感情，在他的生活中、作品中、治學方法中，我們都可以尋出那樸素、耿直和紮紮實實的質地，他的恩師秦古柳先生（欣賓十五歲拜古柳先生為師），讓他苦苦地臨摹了五年古畫、寫書法、讀古書，這些養料，包括欣賓所擁有的儒、道、釋、醫、經、史、數、心理哲學範疇的豐富學養，並沒有讓欣賓變成皓首窮經的學究，他骨子裡張揚著的還是藝術家火熱的激情。在南京藝術學院附中畢業後，欣賓當過代課老師，參過軍，當過醫生，扛過麻包，而後，又以三十七歲的高齡再度考入南藝，成為劉海粟先生的研究生。這一串串生活的腳印使得董欣賓的繪畫語言裡，沒有小知識分子無病呻吟的窮酸之氣，也沒有時下流行的、所謂「新文人畫家」們在功利需求的目的下，裝模作樣的仙風道氣，對生活、對藝術正面的透視，使欣賓的繪畫作品中充滿一種「進行式」的時代節奏，真情而率性，這在近代江蘇畫壇，風氣庸俗，官僚畫家霸住文化行政部門的高位，以繪畫作為沽名釣譽的手段，藝術品已經淪為異化的、

欺世盜名的形式符號的特殊時空，董欣賓的作品顯得更加純潔，高雅，更加難能可貴，更加出類拔萃。

在長期的繪畫創作實踐中，欣賓一面對中國傳統文化深層的內核敬仰有加，一面對五千年來中國的文藝批評方法和藝術理論中所通行的、審美的文學性抽象感到懷疑和不滿足，他清醒地認識到，要再造中國繪畫的時代風采，除了技巧和材料、工具上的更新外，更需要從一個哲學的高度來解釋和鍛造中國繪畫美學的邏輯系統，藉以完成繪畫批評和審美標準的基本學科建設，於是，董欣賓和他的好友、助手鄭奇，這個同樣有情意，有見地，有犧牲精神的揚州秀才、南京師範大學畢業的研究生一道，嘔心瀝血，坐起了近二十年理論研究的冷板凳。在對中國畫理論系統作進一步地解析和重構的同時，董欣賓和鄭奇完成了一大批學術研究的專著和論文，在這些理論中，董氏所提出的「零」美學，便是一個有創見的，中國畫形式批評的「方法論」。

7.
所謂「零」美學，通俗地可解釋成畫面構成中，力數布的絕對平衡，即在繪畫伊始，

在畫面上打破「等於零」的平衡勢，然後設法完成化不平衡為絕對平衡的、製造矛盾、解決矛盾的對立統一的張合。這裡，完成後畫面的零的數布，不是依靠數學公式演算、分析和推論而來，而是靠美性直覺的敏感，在行筆潑墨中隨機完成的，和幾何圖案的最大不同是，繪畫「零美學」是心緒的呼吸，是個有機的生態。這個「零美學」的建構，事實上包含了傳統繪畫美的所有範疇：疏密、開合、簡繁、黑白、張弛、奇偶、虛實、顧盼、藏露、表裡等等。它的提出，和中國古代的九宮對位有相似的出發點，但更加科學化、系統化，這在中國近代文藝批評史上，應該是一個革命性的先導。

一個西方的評論家曾經這樣說過：「天才追隨自己的良知走向預先注定的命運，他使自己的駕輕就熟向更強勁的能力、更精闢的簡練和更上乘的技術經驗發展，他把一生都獻給增加和完善自己才藝這一永無止境的事業，以他對圓滿和美的目標永遠獻身的精神來響應敏感的良知，他存的一切內容就是努力工作，以達到美的境界，增加世界的精神財富。他預見人類發展必然產生新的需要，往往在人類提出要求之前就使其得到了滿足。然而，往往正是出於此因，天才窮極潦倒，沒沒無聞地逝去」、「他們往往既得不到大眾的幫助，也得不到大眾的理解」。好在，董欣賓所處的時代，已經不是一個群氓與阿

斗的時代，儘管這個時代，還會有許許多多不盡完美的現象，畢竟，欣賓不必像林風眠，把畫好的精品在欣賞之後，撕碎，在馬桶裡沖走，畢竟，不需要像李可染、潘天壽、錢松岩那樣畫些不由衷的「歌頌」作品，甚至，還可以在自己的作品中，埋下那無盡的孤獨，種下理想和希望，還可以用自己的藝術，來鳴，來喊，為中華民族滄桑苦難的歷史，為中國知識分子和老百姓，為這個時代陰影中所存留的不平，為個人坎坷曲折的生活道路，來「有不得已者而後言，其歌也有思，其哭也有懷」，畢竟，欣賓可以用他的文筆，用他的畫筆，來刺刺時弊，來向藝術界的投機分子，擲去帶著怒火的投槍。

8.

因此，十二年後，展現在我面前的董欣賓繪畫，已經是質變的「董氏繪畫」了。（在天地居外的小院，我們一道，看欣賓新近的作品，鄭奇先生聞訊趕到。）

一大批山水；

一大批花鳥；

一大批人物。

線沒有早先的顯而易見的風流與歡快，取而代之的是深沉，是重量，是速度——是高壓以後的高速度，如果說早期的欣賓作品那嘹亮的奏鳴像京劇鬚生裡瀟灑的馬連良、明亮、高亢的譚富英的話，十二年後的這些作品便更像周信芳的「高撥子」，那「沙沙」的嗓音裡有了更高貴的內容、更曲折的內涵和更準確的審美關照。

我仔細地看著欣賓這些用生命的苦汁繪就的作品，內心從再逢欣賓的感慨、對欣賓身體狀況的擔憂和焦急中慢慢平息，心底代之的是一種釋然，藝術家在創造自己新作品的同時，不就是在塑造一個新的生命形式嗎？藝術家的幸福、辛苦不都在作品面前而顯得微不足道了嗎?!

比起欣賓的舊作，我更加喜歡這些布局和章法和用筆和題款和勾勒和點染完完全全不拘一格的作品，這是心靈的畫，是永言的歌，是言誌的詩，是欣賓向日出而作的收成，是欣賓汗水、心血、淚珠的結晶，也是欣賓向他的時代，他的文化和他的土地所交的一份沉甸甸的答卷;；他的「汨羅江上風和月」已經沒有傳統構圖的影子了，通篇呈現的一殷圓渾之氣，將小小的汨羅，變成為更大的寰宇;；他的「月當頭水東流」，更是一個寒瑟的深秋月夜，時間是靜止的，靜裡，有一種大亂大整的畫面效果，這似乎是我所見的欣

在現代藝術的符號美學系統的標準下，也是一幅極為出色的作品。

賓作品中畫得最黑的一張，黑色的線，像鞭子一樣抽出來，白色的線好像「四弦一聲如裂帛」，是撕出來，我沒有問過欣賓畫此畫的時間，心境或是某種緣由，但我還是感受到畫面傳來的信息，這，已經絕非是一幅茶餘飯後、雅俗共賞的文人畫了，它是包含著畫家的思索、追求、理想、苦難和期望的水墨交響，在這裡，我似乎找到了巴赫，找到了塞尚，找到了顏真卿，找到了徐文長，作品本身，已經超出了作品所負載的最大容量，

9.

「衡陽歸雁」，以水墨畫大地，以淺淺的曙紅畫天空，方形的構圖，原是中國畫一忌，欣賓卻從這一忌裡自如地「逃」了出來，畫面下角的潺潺流水將平整的土地巧妙地分割開來，形成畫面不可忽卻的「氣」的流通管道，畫面上方，登高望遠的人物，似乎是唐代那個氣宇軒昂、懷才不遇的詩人王勃，面對「落霞與孤鶩齊飛，秋水共長天一色」的沙洲夕照，來訴說一介書生，三尺微命抱國無門的愁緒？「五大夫松」，用的是欣賓畫樹的慣常手法，他十分喜歡家鄉是處可見的野草雜樹，信手畫出來如數家珍，所不同的是，

欣賓沒有給自己戴上傳統繪畫法則裡「石分三面，樹分四枝，前後左右」的桎梏，他在古典的畫草、畫樹的技法基礎上，大膽地提出自己畫樹的理想範式：樹分四枝，傷、殘、生、死，這一美學命題，將樹在空間意義上的自然屬性，昇華到了時間意義上的，有血肉、有情感的生命形態，它們在構成上的呼應、穿插、顧盼、扶持的婀娜身姿所呈現的，正是畫家對自然生命唯美的禮讚。

「情以物興，故義必明雅，物以情觀，故詞必巧麗。麗詞雅義，符采相勝」。欣賓作畫，是建立在一個藝術家遐想妙得的過程中的，而貫穿這個過程的主軸，便是畫家的真情，因此，如果將欣賓的「秋水流無聲」、「怒筆山川」、「聽泉圖」、「朝霧迷濛圖」、「淮南多此境」看成是畫家苦澀、孤獨、憤慨之餘所發出的不平之鳴的話，欣賓的「秋豔圖」、「碧岩蒼樹空兩冥」、「交響」、「花徑春牧」更是明快的高腔，是他為自己數十年用智慧、用心血、用才學、用膽識、用豪情、用一個中國知識分子的道德良知和文化建設使命感而營造的一曲「快樂頌」──無論如何，一個真正的藝術家，能為自己所鍾愛的藝術作一個切實的貢獻，能夠在一個人慾橫流的社會保持一個乾乾淨淨的心靈之所，這都是一份無與倫比的大美之境！

……

（我在美國家中的電腦前寫這篇小文章的時候，欣賓正在和他的肺癌搏鬥，他的助手，南京博物院藝術研究所所長鄭奇先生也正在和他因甲狀腺的原因而導致的、幾近失明的雙目作頑強的對抗，十數年前師長們朗朗的笑聲，猶在耳際，在此，我謹以這篇草草的文章帶去我的思念，我的祝願，願他們早日康復。）

說不盡的苦澀與蒼涼

——李老十繪畫遺作讀後

1.

紐約的朋友給我寄來一本厚厚的畫冊《二十世紀下半葉中國畫家叢書——李老十卷》，一下子又勾起我想寫畫家李老十的念頭。

面對這本李老十作品中那一幅幅凝煉著作者的獨特審美特質的作品，我一時找不出更好的詞彙，來表達我對李老十作品的喜愛與尊重，與對他英年早逝的哀傷（畫家一九九六年於北京因故逝世，享年三十九歲）。在當今中國畫的舞臺上，李老十是一位極為難得的藝術家，他深深地品出了生命自在的、無盡的苦澀與蒼涼，以中國畫語言為一個抒發的管道，並在其中發掘出了屬於自己特殊的表現風質，將個我的無奈、將生活美麗與憂傷，靜靜地在宣紙水墨的世界裡道出。

十幾年前，偶然在一本雜誌上，見過一個關於水滸故事的連環畫作品，人物造型古拙有趣，用筆老練、純熟，比起關良的戲劇人物畫，這套連環畫顯得幼稚但純真，同時有一種受過繪畫訓練之後，對造型的理解。難能可貴的是，當時的中國畫人物創作的舞臺上，到處充斥著「左」派美術那虛假、矯情的流行病，剛剛在畫壇上成為「流行歌曲」的新文人畫，又打著出世的幡旗，作入世的春夢，江南的一批「新文人畫」畫家們在「中庸」之道的世俗逢迎中，作儒作道之餘，賣銀子爭功名，相對畫壇對傳統文化支離破碎理解之後所發出的病態的呻吟，這件水滸故事便有一種明晰的美學追求，一種發自畫家心靈的天然的優雅與恬淡，一種源於畫家骨子裡的對中國畫語言的敏慧與理解，這個連環畫作者的名字是：李老十。

我和畫家李老十從未有過謀面的機緣，但對其藝術的欣喜，使我常常在留意畫壇的發展趨向時，注意他的作品，並且，我的繪畫作品也曾經有幾次和李老十作品發在同一期雜誌上。在看他繪畫作品的同時，我又陸陸續續地看過李老十的書法：像章草，像八大山人；讀過李老十的詩文，幽默中透出一股靈性，正是書若其人、畫若其人，李老十的作品中有一種難得的真性情，我讀過他的兩首打油詩：「闊嘴隆顧一禿奇，苦茶對飲

亦充饑。悟來妙境蒲團外，搓腳談經意未疲」，「天天枯坐太無聊，照著葫蘆畫個瓢，他日浪遊湖山里，一壺老酒掛僧腰」。平仄不一定合轍，但多多少少有一股子少年賦新詩般的看破紅塵的閒愁，談作畫家，李老十這樣說過⋯若比起做皇帝，雖少幾分尊嚴卻多出十分自在；若比起修鞋師傅，同樣自食其力又能細品人生百味，你因慵懶落得蓬頭垢面，人說你有畫家風度，你因結巴木訥而不敢講話，人說你虛懷若谷高深難測，⋯⋯此生何其有幸，居然作了畫家！

我在美國，第二次看到李老十的作品，是荷花，是一片沾著寥落秋風的殘荷，作品中已不見了「水滸故事」中的俏皮，多了生活的清涼與蕭瑟。⋯⋯

2.

李老十作品中占很大比重的殘荷，遠沒有齊白石荷花裡是處可見的那一派富貴與祥和，也沒有「水面清圓，一一風荷舉」般的清新雅逸，他的荷花是苦味的荷花，那風雨之中搖曳著的荷花是老荷的秋容，那枯黃的枝幹、蓮蓬，敗葉，是李老十的一個特殊的語言系統。他所彰顯的是畫家與生俱來的對生命本質的另一種透視形式，那些滿浸著畫

家淚水的殘荷，讓我想起雕塑家羅丹作品中那個著名的老娼婦「歐米哀爾」，它超越了世俗審美的、漂亮的外在妝點，進而以「丑」（「醜」？）的符號顯現出來的、一個更深切的、美的、有意味的形式。

他的「千枝萬葉鑄蒼屏」以漫天過海的構圖，畫出無邊無際的枯枝、蓮蓬。在形式上，李老十巧妙地將中國畫的黑白關係呈現於畫面，在形神、氣象、境界等諸多的審美因素上看，這都是一幅上好的中國畫大寫意佳構，畫家以其特殊的美學視角，將個人對社會、對生活和對生命存在的意義進行了一番痛心徹骨的思悟，並將這個思悟的結果，通過那無際的殘荷靜靜地道出。這種淺斟低唱式的藝術語言所散發出的信息中，沒有外在的張狂，有的只是大感傷、大悲憤、大失望之後的怨，是「詩可以興、可以觀、可以群、可以怨」的怨。畫家正是以他詩人般的藝術品質在靜觀中發出意味深長的「怨」；這個怨，在杜甫的作品中，在李後主的作品中，在八大山人的作品中，屢見不鮮，而李老十的「怨」卻離我們更近、讓我們更熟悉而顯得更無可逆轉——李老十最終在他藝術生命的豐盛時節所選擇的、以跳樓的方式來結束他三十九歲的年華，或許在那些深藏於他的作品中的「怨」字，正是導致他以一個極端的方式向生活發問的一個潛在的因素。

李老十的荷花作品「秋水無聲」、「滿紙秋聲嘯逐狂」則洋溢著元人散曲的氣息，作品透過荷花這一自然生命的形式，通過中鋒用筆的方法，以詩、書、畫、印一體的形式，表達了畫家深厚的藝術素養和品質。他沒有時下繪畫作品中那裝模作樣的傳統、民俗、童心或是其他任何言不由衷的宣達，這一是來自畫家自身的對傳統文化的感悟和學養，同時也是他遠不同與他同代人中的另一批「新文人畫」家們，新文人畫家們走的是一條合世俗常理的、雅俗共賞的路，在現代繪畫的開拓和在傳統繪畫的因循中找到一個保險的通道，而李老十則將個我的得失放下，在進行著另一番繪畫美學的崎嶇征途的探尋，而這種藝術創造過程的冒險，本身便有一種悲劇的美感，它是藝術家和匠人的分水嶺。

3.

宋代的思想家程頤，曾經這樣說過，「湛然平靜如鏡者，水之性也。及遇砂石或地勢不平，便有湍急，或風行其上，便為波濤洶湧，此豈水性者也！……然無水安得波浪，無性安得情也？」李老十的作品，便是有「湛然平靜如鏡者，水之性也」那麼一類的藝術，它們沒有外在的湍急與張揚，表面上看來，平平和和，有一種傳統文人畫的風範，

而那在畫面深層所涵蘊的，有如不平則鳴般的呼喊，便超越了平靜如鏡的水面，成為驚天動地的洶湧波濤！

荷花、高士、竹林七賢、武松打虎、魯提轄倒拔垂楊柳，這些中國古典繪畫形式中所屢見不鮮的題材，儘管在李老十的筆下已經平添了許多更深切的內涵。但，中國古典文化脈脈溫情的遺韻，已然不能滿足畫家表達內心深處的那些不可言傳的焦慮、懷疑、迷茫，一種對個人自身的和對社會、對人性、對生命存在的基本意義的一串串「剪不斷，理還亂」的疑問和不信任，讓這個孤獨的藝術家，終於放棄他所熟悉的題材，一門心思地畫起鬼來。畫起另一個世界裡火熱的、燈火招展、吹吹打打的場面。一時間，李老十畫的作品中，滿紙充斥著陰界幽冥陰森的氣息，畫家浸淫其中，不厭其煩地畫著鬼，在畫鬼的一系列作品中，李老十打破了傳統繪畫的構圖習慣，運用了許多西方現代繪畫的表現方法，在繪畫造型的意識裡，有著絕不同於一般文人畫的嶄新面目。他的代表作品「鬼打架」系列，分明是表達畫家對人間的世事的不滿、忿怒和嘲弄，他的「何事爭未休」、「鬼斗（鬥？）圖」、「愛情是美麗的」等作品，用了讓人發堵的滿構圖，細細地畫出了千奇百怪、忙忙碌碌的鬼們，畫鬼的生活、愛情、鬼的爭鬥，鬼的嬉笑怒罵，鬼

的出世和入世（或許鬼的世界沒有發財、升官、分房子、評職稱、打小報告、陷害忠良這些人間的煩惱和人間的醜惡？）──這分明應該是世俗人間的風俗畫，李老十畫鬼的熱情大概是基於他對人的失望吧。他選擇這麼一個為世俗審美所無法面對的美學難題，進行著細緻入微的闡述。莫非是小鬼纏身？同行同好們之間，也常常有些這樣的話題，

李老十是真的見鬼了。

李老十有沒有見過鬼，我不敢說，但我知道，他見過人間懷著鬼胎的傢伙。京城有位見誰當政便肉麻地畫誰的左派「畫家」（有一位筆者十分敬重的著名作家戲說，那位紅色畫家不畫鬼卻畫神），沒少給李老十苦頭吃，要教育，要批判，他用靠畫「神」像所換來的權力，給畫家們帶來太多的厄運，李老十也未能幸免，「不健康」「小資產階級情調」、「諷刺社會陰暗面」這些冠冕堂皇的理由，不時地纏繞著畫家。這不能不是作為畫家的李老十不去畫人而去畫鬼的因素之一吧？逃避總可以吧?!

書法之美別解

當《廣藝舟雙楫》的作者將北碑作為研究重心時，在極大程度上，拓展了書法藝術的審美內涵，將書法從帖學作為正宗的成規下解放出來，重新對碑版、甲冑及青銅器皿的再認識，成為一時時尚。這個時尚形成的功臣便是近代著名書法家、學者康有為先生。

康有為最大的功勞是將約定俗成的書法美學系統重新解構，將「帖學」統治的枷鎖拆除，將自然的、生動的、美的，存在於書法結體之中和結體之外的、更深遠的美學語意加以重新定位。

……

在皖南一個著名的祠堂，正門上方掛著四塊匾額，其中三塊看得出是出自名書法家的手筆，這在文化古風很盛的安徽鄉下，並不算什麼大不了的事情，字的風格，也因大同小異而顯得沒有個性，餘下的一塊，寫得歪歪斜斜的，好像沒有受過「永字八法」的

正統訓練，反而在「知識分子」所書的匾額中顯出幾分幼稚、幾分天然於淳樸。一問導遊，原來的那一塊在文革中被毀，少一塊又怕影響觀瞻，於是，村子裡一個粗識幾字的農民，信手抹了這麼一塊。文字的功用和書法的審美在這變成兩個問題，知識分子先入為主的審美習慣和老百姓不加雕琢的形式直覺，究竟哪一個和天真、自然的美學屬性更近？

這讓我想起了「開通褒斜道」；這讓我想起了「石門銘」；這讓我想起了「龍門二十品」；這讓我想起二爨，想起漢簡，想起甲骨，想起青銅器，當書法在六朝的文人手上建立起一套規矩之前，這些活脫脫的美感信息圖式或許更加淋漓酣暢，當美的精魂遠離了人為的制約，會更加生機勃勃，更原汁原味而不需要任何多餘的佐料。

王羲之的「十七帖」當然好；懷素的「自序帖」當然好；顏真卿的正氣凜然當然好，米芾的風檣陣馬當然好；而書法作為工具的昨天和電腦鍵盤作為工具的今天，書法在技術層次上與古人匹敵幾近不可能，對書法藝術的審美上也應該從傳統的角度和方法中昇華，從而更深刻地找到書法美學清澈的源頭，並將其發揚光大。

道梅、儒梅、革命梅

以畫梅花著稱的畫家王冕那兩句「不求人誇顏色好，只留清氣滿乾坤」的題畫詩，讓眾多畫梅花的高手心領神會，於是，歷代以梅花作為載體，藉以抒發畫家清雅、高潔、不流污俗的品味與見境的作品，在中國畫史上留下了一筆光色。從八大山人孤獨的梅到趙松雪春風得意的梅，從金冬心滿世界鋪陳開去的梅到吳昌碩以石鼓文的金石意趣勾出的梅、齊白石以草書筆法畫出的溫和、暖融融的梅，繪畫作品中的梅花已經超出梅花自身的植物屬性而成為「移情」的符號系統。

大概是「文以載道」這一約定俗成的規矩和文人畫審美的習慣使然，「梅、蘭、竹、菊」四君子之一、作為美學訊號的梅花便很難獨立成為繪畫的本體。畫家借梅花抒情達意，梅花也在中國藝術語言的縱深地帶成全了許多畫家，因而，我們有了金冬心那白花花一片「顧左右而言他」的梅花；蒲華的滿紙蕭然、入世味十足的梅花和現代嶺南派，

以畫梅看家的關山月革命的梅花。

如果以個人主觀的審美和批評標準作為準繩，我會將金農的梅花列為神品，冬心先生的筆下有一種道家的情懷而絕少塵俗味；晚清海派書畫家蒲作英的梅花為逸品，畫家有極高的文人修養，詩書畫印皆有很高成就，他生活貧困，晚年在海上以賣畫維生，畫家用書法的意識寫下流暢梅枝、梅朵中，暗合著畫家的美學追求與對美好生活的嚮往，儒家意味很濃。相比之下，關山月先生滿紙紅撲撲的梅花（它們常常讓我想起那首「無產階級文化大革命就是好，就是好，就是好」的歌），至多算是能品——畫家按照別人的要求的「訂單」，來將繪畫這一「產品」生產好。嶺南繪畫由於受東洋畫風的影響，在造型和表現技法上和傳統的中國畫差別甚大，關山月在近代嶺南畫家中更看得出受西洋繪畫的薰陶，他和傅抱石先生為人民大會堂所作的巨幅「江山如此多驕」在構圖設色上已經看得出油畫的影子。老畫家懷著對中國畫改良的意願進行藝術的實踐，難能可貴，但那個特殊的歷史階段的特殊審美風範和畫家的特殊任務，讓關山月成為一個革命宣傳畫家，他的梅花便成了和潘天壽「喜送公糧」、錢松岩的「紅岩」、石魯的「轉戰陝北」一類的「革命畫」，畫家們經歷了社會的變遷和時代的置換，感情不能說是不純，但繪畫一

且作為宣傳的武器，來「團結人民、打擊敵人」，便一定會失卻繪畫自身的超然身段而變

成一個附屬——革命的梅花在革命之後便完成了使命。

輯
三

夢的歌手

——米羅

1.

本世紀二〇年代，歐洲的藝術重鎮巴黎，第一次世界大戰的陰霾尚未完全散盡，法國的一群不甘寂寞的藝術家，開始嘗試一種非理性的美學形式，作家阿波利奈爾（Apollinaire）以他的戲劇《蒂麗西亞的乳房》和迪亞基列夫的芭蕾舞《遊行》，拉開了超現實主義的帷幕。

繼而，旅居巴黎的葡萄牙人布雷頓在其〈超級現實主義宣言〉裡提出了理論性的綱領，並從佛洛伊德學說裡找到超現實主義藝術的哲學依據，如此，便將文學、繪畫、電影領域裡剛剛產生的超現實主義風潮，推向了一個轟轟烈烈的創作時期。而將這個理論加以形式轉換，並在作品中明確地為超現實主義作形式的依據，並將它最為顯著地彰顯

出來的，是超現實主義繪畫，其中，更以畫家達利和米羅為代表人物。

同是來自西班牙的米羅和達利，都有極敏銳的藝術天賦，在形式上，他們則分別以抽象的「超現實」和具象的「超現實」見長，他們都試圖「把混亂的意識集中起來，加強人們對於世界的懷疑」，所不同的是，儘管他們在本質上都受到過世界大戰那恐怖的陰影的籠罩，達利所營造的繪畫世界充滿了荒誕不經的、鮮血淋漓的嘲弄、控訴和吶喊，而米羅，則以一個孩童般的純真，細緻入微地在自我繪畫的世界裡建造了一個美的、夢一般的理想境界——在一片罪惡的沼澤裡尋找人性清澈的深潭。

一八九三年，米羅出身在距西班牙巴塞隆納不遠的小鎮蒙特銳戈。小村莊依山傍海，四季分明，西班牙夏季明媚的陽光和蒙特銳戈鬱鬱的山丘、海水歡快的斑斕，造就了多少劃時代的藝術大師——委拉斯貴茲、哥雅，他們的骨子裡，便流淌著西班牙民族的自由、浪漫、奔放不羈的鮮血。無疑，米羅的童年，便在這一個理想的藝術化的土地上，受到了滋潤。

米羅身為西班牙人，一生卻在巴黎逗留了許多時間，他的藝術，也和巴黎的藝術氛氛有著緊密的關係，他的早期作品，便明顯受到法國印象主義繪畫的畫家特別是梵谷的

影響，他的「E·C里卡的肖像」，無論是畫在睡衣上的那厚實實的線條，還是畫的背景中的日本浮世繪的作品，都可以看得出梵谷的影子——梵谷也曾多次地將日本版畫直接地搬上自己的繪畫。米羅也一度醉心於東方繪畫中形而上的審美因素，於此同時，他對同代畫家中的傑出代表馬蒂斯及另一位西班牙人畢卡索的作品也十分喜愛。從馬蒂斯那裡，米羅學到了用大塊面的色彩來控制畫面的能力，在畢卡索那裡，米羅學到的是一份天真的童心和一份永遠的、不斷創造的熱情。

2.

米羅那夢一般神祕的超現實主義作品的形成，應該始於一九二三至一九二四年他的一組繪畫，這一組畫中，米羅將思維轉入幻想的領域，並將原始的超現實的因素和幾何圖案加以融合，變成了米家的獨門招牌。他的作品「雄雞報曉」（現藏於紐約馬蒂斯美術館），用了兩種近乎原色的色彩紅和黑，黑和紅對峙形成了一股張力和節奏，這裡，雄雞也好、太陽也罷，與畫家想宣達的審美情境本無干係，米羅將理想境界的幻境，以小夜曲一般的抒情語言，悠揚地道出，世界大戰帶來的罪惡和血腥、艱苦和絕望並沒有將藝

術家的田園徹底摧毀，米羅將自己繪畫創造的理想，帶進了一個經過揚棄的現代繪畫的創作方程式。

米羅的一生，極為多產，他的繪畫形式也涉及油畫、版畫、壁畫、素描和雕塑，這其中，無論是他為聯合國教科文組織所畫的壁畫「太陽牆」（這件作品和製陶家阿蒂加合作，為陶磚壁畫）、他的「托兒所的裝飾畫」，還是他的小品如「人投鳥——石子」、「耕地」等等，篇幅的大小不會成為米羅那順暢表達的障礙；反之，它們或許像史詩般的宏篇巨製，或如無標題音樂中一個小小的樂章，但作為表現方法本身，它們都僅僅是米羅表達思想、情感和藝術追求的一個框架，透過這一有機的框架，米羅喃喃地說著超現實主義繪畫那無盡的風流。米羅曾經這樣說過「我在大牆上尋求一種粗野的表現，而在較小的牆上追求詩意。在每一種構圖之中，我都在同時追求一些對比，與黑色、猛烈和有動勢的線描，與平塗或塗成的方塊的寧靜的色彩形成對比」。……

米羅十分喜愛莫札特和巴赫的音樂，並常常將音樂中的抒情語彙，揉入自己的繪畫。他的作品「女詩人」將畫家冥想中的鳥兒的遷徙、天河的流動及蝴蝶群季節性地更替都放在畫面之上，點、線、面構成了音樂旋律般的魅力，讓人覺得是在欣賞一個弦樂四重

奏，這一件作品，一九四五年曾經在紐約展出，這對美國日後抽象表現主義的形成有重要的意義，尤其是美國青年畫家，更有不可低估的影響。

二十世紀的西方畫家中，以抽象的繪畫語言贏得自己的一片風光，米羅是不得忽卻的一位。他和另一位繪畫大師克利，形成了抽象藝術的兩座高峰，但米羅的作品，在理性的嚴肅和表達的純粹上，米羅始終略遜克利一籌。克利作品的深處，有一股德國民族冷靜、理性的森嚴，而米羅有西班牙人的熱情奔放與歡樂，隨之而來的便也有一種輕浮和小器，但這仍不影響米羅成為一位劃時代的偉大藝術家。

秀拉，慢慢點……

印象派畫家秀拉死時，只有三十一歲。

他是印象派畫家中，少數幾位受過學院派正統教育的畫家之一，他曾熱中於古希臘雕塑的傳統，並對古典主義繪畫的大師普桑、荷爾拜因、林布蘭和安格爾的作品深有研究。秀拉有著極高的素描技巧，他冷靜而科學的學術態度及對色彩的結構性論證，都使他的作品有一種嚴格、系統性的藝術法則，這潛在的因素，深深地影響過二十世紀的現代藝術思潮，影響過畫家蒙德里安、畢卡索和馬格利特。

在十九世紀的光學研究的基礎上，秀拉摸索出了「點描」的繪畫技法，他常常用極為精細的小筆觸，一絲不苟地將紅、黃、藍、紫等原色加以排列組合，造成近乎馬賽克一般的效果。秀拉的「點描」的背後，有一種不同於莫內或是畢沙羅那過於簡單的「印象」、「感覺」的理性因果，他秉持了印象主義畫家們對陽光、大氣的喜悅與讚美，但他

更注重的是作品深層的文化因素。他並不勉為其難地、一味地捕捉千變萬化的光波，而是把他的思考、觀察、體悟，變成純粹的色彩和線條的協和，來摒除一切非本質性的東西。如他的作品「阿斯尼索爾的沐浴者」一畫中，他就試圖揉進一種夏晚（1824～1898）式的單純、精緻與優雅，他依據大量的現場速寫，在畫室裡從容地以他點描的技法，將風景，將人物，將色彩，將光源條理化、原則化，將客觀世界的景觀在自己的美學理想中加以定格。

秀拉用他短暫生命中十分之一的年華，來創作的他的另一幅偉大的作品「大碗島的星期天下午」，他先後準備了二十幅作品的素描稿和四十多幅色彩稿，作品描繪的是一個週末下午，巴黎人沿著塞納河岸休息和遊戲的簡單情景。畫面上，三三兩兩於林間的巴黎市民，牽著狗的婦人，遠處波光粼粼的河面上泛著小舟。這幅在當時甚至不為同行所接納的作品，是秀拉繪畫生活中最為光彩的紀念碑。他沒有把注意力放在繪畫情節這一形而下的因素中，而是以他所獨具的慧眼和才情，從光怪陸離的都市生活中主觀地營造出一種氣氛，以近乎田園詩般樸素的語言，訴說著如古典主義的唯美的藝術主張。秀拉巧妙的「點彩」在畫中處處可見，它們為日後的野獸派和立體主義的色彩實踐，打下

了深深的伏筆。

秀拉的色彩是耕植於謝弗雷的色彩原理之上的，他追求的以光學調色代替了傳統的以顏料調色，這種方法所產生的色彩效果，比起顏料調色的效果更加強烈、純粹。秀拉的好友畢沙羅曾經這樣說過：「秀拉先生，那是一位極具才能的藝術家，他頭一個懷抱著光色的主張，並在充分地研究以後，歸納成為科學的原理」。

先行者馬內

馬內無論如何也不會想到，他的油畫作品「草地上的午餐」，竟會遭到法國沙龍的拒絕，成了落選的三千多幅作品中的一幅。這幅畫並沒有如馬內的意，在沙龍展上大放異彩，而卻在「落選沙龍展」上惹了眾怒，當拿破崙三世走過這幅畫前，竟扭過身去，拒絕觀看這幅「不道德」的作品。據說，當時法國總統想要走進畫展展廳時，一位學院派的代表畫家走上前去說：總統先生，請留步，這是法國的恥辱！

這實實在在地冤枉了馬內，這個年輕的畫家不是那種生來就有反骨的「反傳統」的畫家，他在「草地上的午餐」中所用的兩個模特兒，分別取自古典主義繪畫。那陽光環繞的叢林，來自拉斐爾的「巴黎的審判」，那回眸一笑的裸體的林中仙女，及和她一起消遣的波西米亞藝術家，則來自義大利畫家喬爾喬內的「田園合奏」。馬內將一個女裸體，搬進了法國現代場景之中，這與其說是藝術上的反叛所引起的爭議，倒不如說是馬內的

作品，觸怒了法國貴族偽善的道德意識。他們可以接受裸露的女人體在神話的世界裡邀遊，但卻不能忍受衣冠楚楚的巴黎紳士旁坐著滿是肉慾的裸女——這當然只是一個冠冕堂皇的藉口，他們真正被刺到的還是他們的優裕的社會地位，殷實的生活，陽光普照之下的無所事事，暖融融的週末，和著無病呻吟、打情罵俏——這些被印象主義的窮畫家們所嘲諷的價值。

馬內的惡名聲，為他帶來了繪畫生涯中的諸多不便，他於稍後所畫下的「奧林匹亞」和「左拉像」受到了進一步的圍攻，「左拉像」不過是馬奈以作家左拉為模特兒的一幅風俗肖像，卻被評論家們作了文章：畫中的道具沒有按照透視畫，褲子不是布料做的……

馬內的作品和早期的印象派畫家們相比較，有一種庫爾貝式的大刀闊斧般的簡練與質樸，加上從日本繪畫中所受到的形式的啟迪，馬內的作品客觀地為日後蓬勃發展的現代藝術打下了一個深深的伏筆。他於一八八一至一八八二年間所畫的「酒吧女侍者」便明顯地張示了他的美學追求，這幅作品比起「草地上的午餐」、「奧林匹亞」在技法上顯得更加成熟、流暢，作品中馬內將日本浮世繪的影響和印象主義的色彩原則有機結合，在繪畫審美的同時，馬內用其詩一般的繪畫語言對「惡之花」的巴黎作了一個冷冷的批

評。馬內的朋友左拉在他的〈論馬內〉中曾經這樣評論著馬內的作品：「是由個人氣質決定的，富有人性的對現實的最完備的表達方式。」

古典主義的捍衛者

——安格爾

安格爾是十八世紀繪畫大師大衛的高足，他忠實地繼承了老師所秉持的古典主義的美學理想，對古希臘人所說過的「在所有的形中，圓是最美麗的」原理深信不疑，並且身體力行。他以紮實的素描基本功，作為教育學生的法寶，他要求學生不厭其煩地畫好模特兒，這位作了三十多年藝術院士的孤傲與古怪的畫家，曾經堅決地反對德拉克洛瓦和柯洛的所追求的浪漫主義繪畫風格，對印象派的早期作品，安格爾更是毫不留情地聲稱：他們描得不好。

安格爾根據「圓即美」的原則，畫下了大批作品，尤其是以女體作為表現對象的繪畫，安格爾常常會用他那紮實的造型基本功，無微不至地將其所奉行的藝術思想推到一個正常畫家所難以企及的高度。他的著名作品「泉」，描繪的是一位純淨的裸身少女，扛著水罐，深棕的繪畫底色，反襯著有著優美曲線的女性胴體，形成一種安靜和諧的小夜

曲般輕靈流暢的藝術境界，那看似平平的繪畫結構裡，呈現著安格爾高超而結實的造型功底，讓人不由自主地想起安格爾曾經多次說過的「在素描中，含著藝術的盡善盡美」。

安格爾由於他堅持對自己藝術的堅定信心，加上他的地位，使他成為法國藝術沙龍專制的頭目，他安適、富有的生活，也使他的藝術除了精美的技法外漸漸地失去藝術的生氣。他試圖將古典主義的明晰的色彩帶入他的作品「土耳其浴女」之中，而適得其反的是，他過於拘泥於技法的鋪陳，整個畫面構圖過於緊湊，就像一幅波斯掛毯，一堆充滿肉慾的女人體，淡淡地傳出來的貴族化的、無所事事的慵懶與甜俗，這事實上已偏離了畫家早期所尊崇的古典主義繪畫的美學精神。這和中國清代的宮廷畫家四王一樣，安格爾最終墮入了一種機械式的技術勞作，藝術生命的勃勃生機，在他的作品中消失得乾乾淨淨。

作為一個畫家和藝術教育家，安格爾是個爭議極多的人物。詩人波特·萊爾就曾經這樣寫過安格爾：「他給法國繪畫留下了不幸的影響。他是頑強的人，天賦非常特殊和有才能的人，但是他自己所沒有的才能遭到他的斷然否定，他依戀於正在熄滅的太陽的特殊的、例外的光芒。」

葛雷柯，沒有謎底

迄今為止，沒有一部繪畫史的專著，對畫家葛雷柯的生平有一個明確的交代。這位旅居西班牙的希臘人，總帶有幾分神祕的色彩，沒有人知道他的出生年月，只是隱隱約約地有人傳著，葛雷柯是個瘋子，他畫中的那些拉得長長的身形、面孔；那東倒西歪的山巒、樹林、教堂，是因為他的亂視症而無法準確、客觀地描繪自然世界的結果。然而，無論如何，葛雷柯這個優秀的、爭議極多的畫家和他的作品，是那麼深遠地影響了西班牙藝術的發展進程，影響過塞尚、畢卡索這些近代繪畫史上如日中天的人物和作品，這是個無爭的事實。

葛雷柯，出生於希臘的克里特島。我們無法知道他前二十五年的藝術與生活，這個內向的畫家所留給後人的比較確切的依據是，一張瘦瘦的長臉上，有一雙含著抑鬱的大眼睛，挺直的鼻樑下，一張冷冷的薄唇，手，修長而枯瘦，指頭神經質地張著。葛雷柯

的自畫像紀錄了這個孤獨的藝術家的身影，也紀錄了他超然不群的審美追求。如果不是後期印象派畫家塞尚的緣故，人們也許不會重新認識葛雷柯和他的作品，一任他們在美術史陳舊的章節裡默默地逝去，只因他過早地將所處的時代遠遠拋在身後。

誰也不知道什麼原因，葛雷柯在二十五歲那年移居西班牙，同時，他沒有選擇當時的政治、文化中心馬德里，而是住在宗教氣氛很濃的小城托雷多。從此，這個群山環繞著的小城，便戲劇化地出現在葛雷柯的畫中：那裊裊的雲，那迴盪著晚鐘的教堂，那雷電交織的天空，黑沉沉的森林，葛雷柯以他那與生俱來的宗教氣質，將大自然賦予一種人、神交合的精神。

葛雷柯出身的小島，有著拜占庭文化的傳統，這由阿拉伯人傳過來的藝術風格，為葛雷柯繪畫藝術提供了最廣闊的造型空間。但葛雷柯沒有無味地承襲拜占庭傳統中僵化、腐朽的程式化的造型風格，而是將其中深含的東方神祕主義的語義加以破譯、提煉和昇華，繼而將其揉入自己的藝術符號。因此，他所畫的基督不是一個神的化身，而是一個有血有肉的基督，這一人格化的基督，遠非拜占庭神像可以媲美的。

葛雷柯在托雷多住了三十八年後，悄悄地離開人間，他的死亡和誕生一樣，沒有紀

錄，只是在他的墓碑上，有幾行簡單的文字⋯「多明尼克・葛雷柯於七日逝世。無遺囑，受過聖禮。⋯⋯」這是一六一四年的四月七日，春風已將大地吹醒，托雷多的山崗上，一片鵝黃。

不息的晚鐘

十九世紀中葉，法國在拿破崙一世的統治下發著痛苦的喘息，專制、殺戮、飢餓、貧困，使這個詩化的民族，掙扎在水深火熱的煎熬中。

巴比松，這個法國鄉下藝術家雲集的樂園，畫家米勒躲在一個舊穀倉改建的畫室裡，借著灰濛濛的晨光，開始了他的工作。他那沾著沉甸甸色彩的畫筆，將那些和他朝夕相處的農民們搬上畫布。米勒在這個沉默、安靜的鄉原上，過了二十七個年頭，他忠實地紀錄著巴比松淳樸濃郁的自然風情，紀錄鄉親們日出而作、日落而息的耕耘與收穫，歡樂與哀愁。米勒不是一個濫情的理想主義者或是一個哲學家，他不願躲在藝術的烏托邦裡省卻生命存在所面臨的辛酸與苦難，用廉價的紅酒來麻痺他敏感的藝術神經，而是凝視生活深層的真實，以頑強、執著的藝術良知，將它們放大、強調。他說：「藝術不是一種消遣，而是一種衝突，是車輪子的撞擊、交錯，人在其中將會被碾得粉碎的煉獄。」

米勒給法國沙龍送過畫，卻一次次被退回來，沙龍的貴族們是在鮮花、名酒、美人和晚會上，以藝術的幌子作為通行證的，他們不理會腳上沾著巴比松泥土腥味的米勒，叫他「森林中的野人」，米勒寬宏地笑笑，「我生來就是個農民，到死也不會變成一個貴族。我不會屈從，不會讓巴黎的沙龍強加於我和我的藝術任何虛華。」

米勒靠種些蔬菜來維持儉樸的生活，於此同時，他畫出了一系列描寫法國農民生活的精典之作「拾穗」、「播種人」、「扶鋤的農夫」、「晚鐘」。在畫完「晚鐘」的前幾日，米勒已經一貧如洗了，燒柴僅夠三天。這貧困的體驗，使米勒的藝術有一種苦味的真情。

一個法國評論家在看見「晚鐘」時說到：在黃昏的靜謐裡，晚霞在慢慢地消退，教堂的尖塔依稀可辨，鐘鳴在廓寂的空中迴盪，兩個農人站在那裡，默默而虔誠地祈禱著，在越來越沉重的夜色裡，他們不是貧窮、孤獨的個體，而是兩個心靈，他們的祈禱充滿著無限空間……

「晚鐘」融鑄了米勒人道主義的理想和希望。

光、色彩、蓮塘及其他

——莫內和他的畫

我靜靜地坐在巴黎橘園美術館內，看著四周的印象派畫家莫內所畫的巨幅蓮塘，蓮塘是靜止的，畫面上，飄揚的柳枝，抖顫著的蓮葉，亭亭玉立著的蓮花和漂著晨霧的水紋，它們悠悠地結成一團團紫色的迷濛。莫內用印象主義科學的色彩原則，去追逐那稍縱即逝的陽光，去觸摸緩緩流動的大氣，並將它們納入一個有機的藝術語言系統，藉此，來闡述自己詩化的審美理想。

莫內對光情有獨鍾，他那幅在繪畫史上開了印象派一代先河的作品「日出・印象」、「盧昂的教堂」和那一幅幅通景「睡蓮」，表現著這個法國人對「光」那神奇變幻的一番情意。為了紀錄這撩人的充滿生命魅力的光，莫內常常在諾曼第那無垠的原野上一口氣擺下十幾幅畫布，畫那晚霞裡靜止的草垛，記下那閃爍的光芒與默默草垛之間的情話。

莫內愛妻的葬禮上，親朋好友大放悲聲之際，莫內卻走神了，老傢伙瞇著眼睛，看

那陽光下躍動的色彩斑斕。一時間，他忘記了悲傷，腦際滿是巴比松那熱辣辣的太陽，棋子般排列在田間的草垛，吉維尼莊園中那「葉上初陽乾宿雨，水面清圓，一一風荷舉」的蓮塘、垂柳、日式小橋……

莫內是固執的、旁觀的和從容不迫的，他沒有梵谷那火熱的、神經質的喘息，也沒有畢卡索那強烈的破壞慾，莫內以自己的原則來俯視繪畫形式，將人文主義的情結深深藏匿，懂懂以農民春耕秋穫般的態度來作他每日的功課。這機械般的勞作使莫內避開感性因素的干擾，對藝術本質進行思考，並在畫布上加以論證。他將傳統繪畫對自然的習慣性模仿，推向借客觀外象表達審美經驗的高度，他一面繼承了巴比松畫派對自然的尊重，也用他那畫家的敏銳，將外在的自然轉換成心中的自然，為後世風起雲湧的現代藝術作了一個先行的鋪墊。

白內障找上了晚年的莫內，無法再仔細觀察、紀錄自然的變化了，他反而更自由自在地畫起了他心中的蓮塘、垂柳和豔陽，畫起了「逸筆草草，不求形似的」蓮花、蓮葉，直到八十六歲，老莫內在初冬的微風裡，握著那總也放不下的畫筆，倒在光影交錯斑駁的荷花池畔。

這個老莫

人稱老莫的莫迪里阿尼其實不老，從生到死，不過三十七個年頭。

他說，我要的是短暫的，但是完整的生命。

他愛，他憎，他放浪形骸，他聲色犬馬，吸毒，酗酒，他沉湎藝術，對繪畫、雕塑和詩到了著迷的程度，正是這般不加掩飾的性格，使得莫迪里阿尼的作品毫不庸俗、世故，它們永遠都是莫迪里阿尼敏感、急躁、帶有破壞性的外在形象掩蓋之下的一個理想田園。

就像許多懷著藝術之夢的年輕歐洲藝術家一樣，莫迪里阿尼選擇了法國巴黎的蒙馬特，這裡漂浮著的杜松子、苦艾酒和大麻混合的氣味、廉價妓女無忌的蕩笑，每個鬱鬱的窗口不經意露出的古老鋼琴或是一幅中世紀的、薰黑了的油畫——這樣的氛圍，吸引著莫迪里阿尼，他躍躍欲試。

蒙馬特的文化氣息、自由的生活和粗俗的人欲、形形色色的行屍走肉所編織的大網中，遊蕩過畢卡索、阿波利奈爾、布朗庫西這些二十世紀著名的藝術家。莫迪里阿尼在此冷靜地、仔細地試圖超越他早年所接受的古典繪畫系統教育，將地中海所給予的、帶著陽光的熱情和他病體、貧困不安的秉性所帶來的內在矛盾結合，用畫筆在紙上、布上，用雕刀在大理石上，塑造了如帕格尼尼弦樂般的、帶著生命顫音的美麗。

莫迪里阿尼對線有著特殊的敏感，他準確地以線條傳達情緒和美感經驗，他的作品「立普茲」，寥寥十幾根線，抒情、流暢又帶著幾分稚拙，漂而不浮；他的油畫也是以線條作為作品的主旋律的，從他的「新娘和新郎」、「立普茲夫婦」和「哈斯汀」中，我們可見一斑。

莫迪里阿尼藝術的精彩之筆，是他的油畫裸女，它們幾乎包含了線條、色彩、氣息、品味、畫家技術性的功夫和意識上的高度等多重因素，在這些作品裡，莫迪里阿尼將現代藝術的美學思想、情結和希臘古典審美的習尚完美地結合，在這些誇張的形體中間，畫家和美的理想結為一體。

酒精、大麻和鬱鬱多病，奪走了這個有著美麗眼睛的義大利小伙子短暫而奇特的生

命，他所深愛著的模特兒、情人海布特在老莫辭世的兩天後，跳樓自殺，其時，她懷有一個九個月大的胎兒——一個小莫。

巴比松的秋風與夏陽

——柯洛隨筆

一個酒會上，法國畫家庫爾貝和柯洛交談甚歡。「柯洛，」庫爾貝問起柯洛，「誰是法國當代最偉大的畫家？」沒等回答，即自己答道：「當然是我。庫爾貝。」稍後，他忽又覺得有些不妥，隨即又補充了一句：「還有你。」

柯洛寬厚的笑笑，並不分辯，他的確覺得許多畫家真的比自己強，他提到法國另一畫家盧梭時說，盧梭是岩鷹，而我至多是個雲雀而已。

柯洛一輩子鍾情於巴比松溫暖的陽光、灰濛濛的霧靄和摻著泥土芬芳的大氣，他那些描寫法國大地風情和人物景觀的畫卷，就像一篇篇以色彩寫成的禱文，無論是那雲空、那山林、那隨風私語著的山毛櫸樹，還是那樸實無華的農家少婦、翩翩起舞的林妖，柯洛以他平實的心懷，述說著那一份類似宗教信仰般誠摯之情。

柯洛家境殷實，父母給了他很好的教育，希望他日後從事商業經營。柯洛不肯，他

天生是個畫家的料，在繪畫的世界裡，這個笑呵呵的法國漢子才真正心平氣和。

為研究繪畫史，柯洛曾經數度訪問過義大利文藝復興的發源地，仔細探究古典繪畫的技巧和精神，並融入自己的作品，在他那些浪漫主義的風景畫中，我們可以感受自然生命的偉大、寬廣和生生不息。柯洛常常黎明即起，咬著麵包，披著晨霧，記下太陽初始的嬌容，記下大地清新的喘息。他師古而不泥古，反對學院派以臨摹為手段的傳統藝術教育方法，而以自然為藝術的範本。他留下的作品，有許多是寫生得來的。柯洛對一位畫家說過：「模仿只會產生照本宣科的工匠，你必須踏踏實實按照自己的情趣去描繪大自然。」

柯洛是個大器晚成的畫家，當第一張畫賣出時，他已經年過半百，成功的鮮花美酒、功名利祿，甚至法國十字勳章都沒有讓畫家陶醉，他始終以工作為最大樂趣。他不願周旋於上流社會的晚會，「在那裡摟著少婦、小姐們纖細的腰肢，我的親人只有一個就是大自然，我對它忠貞不二。」

一八七五年早春，柯洛對著西沉的、血一樣的夕陽慢慢闔上眼睛，臨終前，他緩緩地自語：我多想天堂裡也有繪畫……

雷諾瓦的色彩之歌

雷諾瓦是法國印象派畫家中最純粹的色彩詩人，也是個沉默寡言、中庸的畫家。他畫風景，也畫肖像，他那帶著「甜」味的畫，比較容易引起觀眾的口味。雷諾瓦並不對現代藝術理論關注，只是覺得繪畫是生活的一個不可缺少的部分。

比起梵谷或是高更那「膽汁質」的藝術氣質，他更像一個勞作的工匠，「繼續別人在我前面作過的，而且已經作的好得多的東西」，他醉心於色彩語言，並以對色彩無盡的興致，在畫面上編織他唯美的經緯。

除了旅行外，雷諾瓦幾乎長居巴黎，依靠畫肖像和賣畫維生，過著物質不豐富但精神卻十分飽滿的藝術家式的生活。對現實的壓力，雷諾瓦會在藝術的世界裡逃避，他筆下那些粉紅色純美肉慾的裸女幾乎都肥美與豐滿，好像都生活在一個歌舞昇平的牧歌世界。

畫於一八七六年的作品「紅磨坊的舞會」，是典型的、帶著雷諾瓦審美理想的印象主義代表作品，畫家將紅男綠女們倏忽變化著的光影組成一個色彩的旋律，紅的、黃的、灰的，色彩的交響在這霧濛濛的浪漫境界裡充分地展現。畫中快樂的基調，使人難以相信此時的雷諾瓦本人，常常沒有買麵包的碎銀子……

雷諾瓦晚年對印象派一味追求外光的科學原則產生懷疑，甚至稱自己的作品和印象主義無關。在尋求繪畫「停止對自然模仿」的努力中，雷諾瓦對古典主義的結構重新加以認識，他後期作品中的顏色與光，已經不停留在描繪「空氣的度」的方法上，而將色彩本身當成藝術意志的元素，來塑造一個超自然的主觀形象，於此同時，他也真正懂得，藝術是藝術家表達思想、感情的管道，「它是使你跟著它所傾出的熱情一起被捲走的水流。」

塞尚的風流

如果用一個傳統的造型原則和色彩規範來衡量塞尚的作品，他似乎是那樣地沒有才氣。他的作品看起來只是機械地將客觀的物象進行一種序列組合，就像他自己多次強調的「自然界都是孤立的圓柱體和立方體……」

比起那位風流才子馬蒂斯，塞尚更像一個數學家或是一個外科手術大夫，數學家的結果靠的是一套科學運算的程序，而外科大夫只能遵循人體的結構原則。然而塞尚又好像和常規在開玩笑，他「機械化」的作業裡，的確有一種反機械的東西，從根本上，他忽略繪畫透視和造型結構的基本方法，而將色彩語言加以強調，他深信，眼睛不能真正地看出距離，只能看出結構，而結構只能取決於色彩的連續性。

塞尚的作品常常受到冷落，他二十七歲時曾經給法國沙龍送過一幅畫，結果，連回音也沒有，在當時的藝術聖地巴黎，幾乎沒有哪個畫家像塞尚那樣聲名狼藉，甚至有人

買了他的作品都不敢帶回家讓老婆看見——巴黎的女人還不到對這個日後在繪畫史上如日中天的大師垂青的時候，倒是塞尚養在畫室裡的一隻鸚鵡，常常漫不經心地叫兩聲：

「塞尚是個大畫家！」

塞尚客觀地作他的「藝術工程」，他從不讓個人廉價的情感在畫布上氾濫，甚至畫肖像，他也要求模特兒像蘋果般一動也不動地端坐著。他的風景畫也幾乎是靜止的，沒有莫內那唱著歌的氣息，沒有柯洛青山夕陽的美麗，風景好像都在一個灰調子裡畫出來的。

他畫過多次的故鄉「聖維克多山」，看起來一點都不抒情，然而，躲開世俗的審美習慣，我們發現，塞尚以一個藝術家的固執和真率，在大自然的秩序裡將個人的藝術意志加以邏輯化的表達，就像大提琴拉出的低音聲部，沉著而源遠流長。塞尚的一個崇拜者說過：

他的畫或許缺少生命的幻覺，但卻含有永恆的真理。

後人給予塞尚「後期印象主義」的桂冠其實十分牽強，但塞尚對西方現代藝術的影響不可低估，畫家畢卡索、布拉克正是從塞尚的靜物裡悟出了現代繪畫構成的玄機，揭開了繪畫史嶄新的一頁。

塞尚是個真正的畫家，他說過，繪畫不是職業，是命運……

當人們反省他的藝術過程，以「看山是山、看山不是山、看山還是山」的態度來探究這位樸實的畫家時，我只想說，塞尚就是塞尚！

短命的天才席勒

一次，在紐約現代藝術博物館，我為維也納分離派著名畫家席勒的作品所深深吸引，我驚嘆那席勒作品的尖銳與深刻，以及作品中所蘊含的強烈人道主義關懷。

席勒生長在一個畸形的家庭，母親生性怪異，父親是個精神病，席勒的叔叔成了他的監護人。席勒是個繪圖員，但他更喜歡繪畫，他不顧叔叔的反對，毅然投考維也納藝術學院，在那裡受到美術史和繪畫的教育。後來，他結識了維也納分離主義畫派的代表人物克林姆，克林姆當時在建築和壁畫方面享有盛名，在他的影響下，畫家的早期作品也多以生命、愛情為主題，在以線造型和畫面的裝飾性方面，席勒在當時分離派中，顯示了不俗的才華。

後來，席勒漸漸脫離克林姆的裝飾風格，在探索中，找到了那屬於自己的、陰性的、尖刻的藝術語言形式。

席勒有很強的造型能力，對於線條的特殊敏感，使他的素描人體無論在結構還是在線條的表現力上，都顯出個人特有的氣質，以「惜墨如金」來形容席勒的線條絕不過分——那一波三折的轉換緊緊扣著人體的結構特徵，我仔細看過許多席勒的人體素描，畫面上很少有無關痛癢的線，它們遊刃有餘又毫釐不讓。

席勒的油畫作品，也得宜於其紮實的素描功底，在他的「主教與修女」、「死亡的母親」等作品中，我們可窺出一斑。除了一大批以宗教、性愛和死亡為繪畫題材的作品外，席勒還畫了很多風景和人像的習作，他的風景畫「秋風裡的小樹」，以冷灰的色調統貫畫面，細線勾出的樹幹和抽象的背景形成一種張力，簡潔的畫面有一種很強的象徵色彩。

他的「牆上的窗」、「死亡的城市」，以近乎平面構成的表現手法，闡述畫家那與生俱來的憂鬱和不安，色彩基調像一個低沉的 Bass，線條呼嘯著在低音區尖叫著……

席勒一九一八年死於流行性感冒，他留下的上千幅才華橫溢的作品，為這位奧地利短命的天才緩緩地唱著不絕的輓歌。

思想與歌謠

——克利隨筆

在早期的西方現代藝術家中，將繪畫理論和藝術的情感加以完美結合的，我首選克利。對藝術精神性的徹悟和對形式感的敏銳，使克利在其一生所創作的九千多件作品中，自然地將哲理性思索和音樂性抒情揉合在一起。

克利的父親是個音樂家，在他的薰陶下，克利最早是學音樂的，可對繪畫藝術的天賦，使他最終選擇了繪畫，作為一生矢志不移的目標。克利很早就顯出對繪畫空間結構的興趣和渲染畫面氣氛的能力，尤其對線條這一表現語言的天生穎慧，克利懂得用線的祕訣，而線，在克利一生的油畫、素描、水彩等作品中，一直占很大比重，在自然客體面前，克利以線的敏銳、凝練，將自己的思想情感十分通暢地表達。

一九二〇年，克利受邀任教於歐洲著名的包浩斯學院，在這裡，他有機會接觸抽象表現主義的代表人物康定斯基、俄國的至上主義、構成主義和荷蘭的風格派，同時，他

對自己的繪畫作品和藝術主張也進行了一番理性的透視，其中也包括了技術手段、材料等方面的具體問題。和同時代的著名藝術家康定斯基、蒙德里安所不同的是，前二者比較偏重於他們個人現代藝術的理論構想，而克利則始終在思想的國都裡對自然脈脈含情，在他的作品「圍繞著的魚」、「怪物，隨著我悅耳的歌起舞吧」和「野蠻的祭祀」中，克利用近乎兒童的稚拙的造型手法，將畫面色彩加以調和，在構圖裡，還添加了許多抽象符號，同時將這些因素合理安排，在畫面的完整與諧和的同時，也隱隱地透出某種不可知的神祕與奇妙。

克利的繪畫理論中，有許多和東方傳統哲學思想的妙合，他把繪畫當成一個不可思議的體驗，在這種體驗的同時，把內心的幻想和對外部世界的認知結合，來表達人與自然的本質相似，這種通悟，也使克利不斷地創作而不停留於任何一種風格的限制中。

作為二十世紀的一個不可多得的繪畫天才，克利以學者的知識、兒童的單純、物理般的嚴謹和音樂般的抒情與流暢，完成了個人藝術卓越的交響。

唱給天堂的高音

——說說米開朗基羅

1.

每當我想起米開朗基羅的雕塑作品「大衛」、「摩西」，想起他那著名的壁畫「最後的審判」，都會試圖想像我心目中的米開朗基羅的形象，想像在十五世紀的佛羅倫斯，一個偉岸的義大利漢子，身著白袍，用他雄渾、激越的美聲，向湛藍的天空喊道：我要把生命從大理石中解放出來……

然而，我至今仍無法想像，這位藝術大師，在二十五歲時，便以他準確的造型，包含人道主義的心性來創造，創造那精美的、無可挑剔的雕塑「哀悼基督」，無法想像，藝術家如何在西斯汀禮拜堂的祭壇上以四年的春秋，畫出他那里程碑一般的壁畫。

米開朗基羅是孤獨的。

米開朗基羅是孤傲的。

這就像康德的哲學——一個秋風中獨行的智者，憑著頭頂的星空和心中的道德律與上帝對話的紀錄；這就像巴赫的音樂——在心靈的神廟裡默默發出的、自我拯救的禱詞。

米開朗基羅就像天堂的使者，本質裡就沒有人間世俗的呻吟，他沒有羅丹藝術意識上浮華的噪音，也沒有造型技巧上的模稜兩可，他用他那精確的眼睛，結實的手，虔誠的心，在雕塑和繪畫的叢林中砍出一條通往天國的大道！

「哀悼基督」，原是為悼念一位佛羅倫斯的僧侶薩伏納洛拉，薩伏納洛拉在領導市民抵抗法國侵略軍進攻佛羅倫斯之後，建立了共和國，但他由於宗教的限制，對治國安邦束手無策，狂熱的宗教熱情，不能為人民帶來豐衣足食的滿足，薩伏納洛拉不久失敗，最後被義大利教皇處死。這裡，米開朗基羅並沒有一味地尋求外在的、和薩氏的任何關聯，作品本身昇華成為宏觀的、對人性的關懷、同情與憐愛，它是米開朗基羅悲天憫人的吟誦。在表現手法上，米開朗基羅沒有延續中世紀對聖母處理的唯美泛化，而給瑪利亞一個人間母性的安詳、慈愛和良善，她那藏著淡淡憂傷的臉龐，承受了一個母親所能承受的所有痛苦，而那全身赤裸的基督，在母親的懷抱裡無聲地、睡著一般地躺著，在

一個靜止的時空中化為永恆。這裡，不禁讓人們想起米開朗基羅寫給朋友的詩：

沉睡是甜美的

化為石頭則更加幸福

只有世上還有罪惡與恥辱

不見不聞，漫無知覺是最大快樂

——不要驚醒我吧。

2.

米開朗基羅是幸運的。

他處於一個歷史交變的偉大時空，地理和時間的因素，使他完整地、系統地繼承了古希臘、古羅馬那古典的、英雄主義審美習尚。他從先輩那裡繼承了《勞孔》神性和人性相交的音韻，也從同輩的波提且利、達芬奇和拉斐爾那裡，得到創作上的啟發，義大

利文藝復興這個高揚人性主體意識的文化舞臺，為米開朗基羅其人其藝——唱給天堂的

高音——的出現，作了一個鋪墊。

米開朗基羅是幸福的。

在整個西方藝術的陣營裡，有誰能在西斯汀，以那麼一個開闊的領地，以那麼壯觀

的宏篇巨製，來述說，來表現其內在火熱的、如岩漿一般的激情呢？

米開朗基羅躺在十八公尺高的腳手架上，畫著西斯汀教堂的天頂壁畫，隨著建築物

棚頂的起伏，米開朗基羅編織了「亞當的創造」、「諾亞的祭禮」、「洪水」等九個宏偉的

場面。在主題的周圍，米開朗基羅又畫了許多和基督祖先有關的故事，「創世紀」畫面中，

耶和華和亞當之間的一個微妙的距離，暗喻著自然生命範疇內的運動、思考、掙扎、希

望和欲求，那亞當未嘗不是畫家自己？這些扭動的身軀和靈魂，對生命過程進行著最鮮

明的禮讚。這是米開朗基羅那義大利美聲中的最高音域，它不可能為正統的神學教義和

新柏拉圖主義作任何無關痛癢的圖解，它結合著米開朗基羅的理想和美學觀念，生命的

欲望和渴求，人生的苦難與歡樂的全部交響。

米開朗基羅傳奇的經歷和他清教徒一般的生活，為文學提供了悲劇傳記的素材，這

很像梵谷割了耳朵、高更浪跡大溪地或是莫迪里阿尼的早夭；其實，當一個藝術家將自己的生命納入一個壯美的理想範式中，何悲之有？有者，大美也！

天才的巨匠

——達芬奇

1.

文藝復興除了產生一批優秀的思想家、科學家、哲學家外，也產生了一批偉大的藝術家，如達芬奇、米開朗基羅和拉斐爾（人們習慣稱他們為文藝復興的繪畫三傑）。其中，達芬奇更是一個集科學家、思想家、藝術家大成的典範。他光彩奪目的一生對文藝復興的影響巨大而深遠，他為數不多的繪畫作品，完美地體現了他理想、智慧和靈性的多重痕跡。

義大利十五世紀的畫家和傳記文學家瓦薩尼曾有過這麼一段關於達芬奇的記述：

「上帝有時會將美麗、優雅和才能賦予一個人身上，他的所作所為無不出類拔萃，證明著他的天才來自上蒼所予而絕非人間的凡力所為，達芬奇便是如此，他的優雅與完善無

與倫比，他的智慧與聰明，使一切難題無不迎刃而解」。

達芬奇年輕時，就對宇宙產生過濃厚的興趣，他通過對天體和大氣的觀察，比四百年後的印象派更早地提出了物體受外光的影響才能產生色彩的概念；對解剖學的關注，還使他不顧社會習慣和宗教的禁律，親手解剖過三十多具屍體，並留下許多關於骨骼和肌肉關係的素描。同時，他對音樂、戲劇和文學的興趣，也絕不遜色於任何一個方面的專家。正是這些綜合的大智慧，使達芬奇在繪畫藝術舞臺上很早就顯出過人的才氣，他的代表作品「最後的晚餐」就以一個史詩般的藝術語言，向觀眾展示畫家傑出的繪畫才能一斑。

「最後的晚餐」是《聖經》中的一個故事，描寫耶穌臨終前與十二門徒共進晚餐的情節。在達芬奇之前，曾為畫家多次畫過，但達芬奇沒有延續已往「圍著桌子坐下」的慣常構圖模式，而將畫面上十三個人物一字排開，面對觀眾，並巧妙利用背景窗中透過的光線，將耶穌加以突出，把猶大的側影自然地放在一個陰影裡，整個畫面不加掩飾地表達著達芬奇的愛與憎。畫家從來都不是個虔誠的教徒，但他在「最後的晚餐」裡，將這一幕神的悲劇灌注了人的情懷，從側面強化了畫面的宗教意義。

時間使這幅古老的壁畫慢慢剝落、變色，這不能不說是個無法補救的損失。

2.

如果說「最後的晚餐」在情節、宗教氣氛和戲劇化的表現方法上，有一種交響樂般的壯美的話，達芬奇的另一幅油畫「蒙娜麗莎」則如弦樂演奏的夜曲，有靜則生靈的玄妙。

我曾在巴黎的羅浮宮仔細看過這幅作品，一來這是我少年時接觸最早的一幅世界名畫，二來也的確是因為這幅作品那說不出的感染力，以致法國歸來後，在看過數以千計的繪畫作品中，我仍忘不了這幅不大，但十分精緻的油畫作品：一張年輕的、優雅的面孔上，平靜祥和的微笑，手輕輕地置於胸前。看起來簡單的這幅肖像，竟花了達芬奇四年的歲月。它無論是在造型的準確還是在人物性格的刻劃上，甚至那衣服的紋理、那看似漫不經心的手（有評論家稱蒙娜麗莎的手是美術史上最典雅、最完美的手），都達到和諧的極致。它讓我常常想起中國北宋時期的山水畫家范寬的「谿山行旅圖」或是「雪景寒林圖」，它倆都有一種平靜而蕭森的氣氛，既有畫家對人世間宿命的大悟，也有自然本

身所造就的恆久空曠——一種在藝術、生命過程中精神和時空的互為依存，一種近在方寸有相隔萬里的審美距離。……

「蒙娜麗莎」已經超出了繪畫文學性的審美解讀，而以繪畫自身的語言，來闡述繪畫美學的要義，這是作品生命力得以永恆的重要緣由。

文藝復興是人類歷史上不可多得的全盛時代，它留給我們一筆十分豐厚的遺產，留給我們一批無與倫比的、人的精華，留給我們一個集科學、思想、宗教、文化於一體的全方位的歷史框架；留給我們哥倫布、哥白尼以科學加以論證的真理，也留給我們達芬奇、米開朗基羅用藝術喚起的自覺——人性的解放這一人類社會所無法忽視的本質。美，正是建立在人性基礎上的自由的象徵。

人性的美麗與感傷

西方繪畫到了中世紀，就像進了一個黑暗的通道，宗教意識的高漲，將「人」為主體的藝術神性化，新柏拉圖唯心主義和泛化的基督教教義，在理論上對繪畫進行了最大制約，在那萬馬齊暗的時代，義大利畫家波提且利，給繪畫藝術帶來幾縷春光。

波提且利，生於一個皮匠家庭，他曾跟當時的著名畫家菲利比學畫。由於當時的小生產者和市民階層的廣泛興起，波提且利得以有機會接觸上層社會，並以其精湛的繪畫技巧和藝術素質，得到義大利貴族、佛羅倫斯的統治階級麥迪奇家族的青睞。他在麥迪奇家族的藝術收藏中，瀏覽了大批義大利古典繪畫珍品，同時，也結識了很多畫家、詩人。義大利文藝復興早期的人文主義精神和詩化的抒情性，加上中世紀的宗教觀念、小市民的文化傳統，這幾位一體的因素造就了波提且利。

古典神話傳說和宗教題材，是當時畫家創作的主要題材，波提且利也不例外，他的

代表作品「維納斯的誕生」和「春」都取材於希臘神話，而波提且利以他與生俱來的感傷和憂鬱氣質，對他筆下的人物——傳說中的神，進行理想化的描繪，將「神」注入「人」的情感，他的「維納斯」便是將希臘的美神，拉進人間，波提且利沒有給這個理想的人物以任何神性的色彩，而給「美神」以人格的點化：維納斯分明如鄰家初長成的少女，金色的秀髮飄著青春的華彩，天真無瑕的稚目裡含著單純、無辜和淺淺的迷茫。他的另一件作品「春」中的維納斯，亭亭玉立於諸神之間，在理想國中，深深蘊含著人間的情感和欲求，波提且利一反已往宗教畫家筆下那含混著希臘、羅馬的神話色彩、占星術和基督教中禁慾主義的說教，用畫筆，將這些帶著畫家審美追求的人物、故事演化成五色的詩。

波提且利的含混技巧，仍能看出拜占庭藝術裝飾風格的影響。「裝飾」往往是純藝術的天敵，藝術精神性的流呈常常會夭折於庸俗的矯飾主義語彙中，古往今來落入次道而不能自拔的畫家比比皆是，而波提且利是道中高手，他將裝飾風格和個人的藝術品味完美結合，成為難得的、以裝飾性繪畫風格占據西方藝術史程的優秀藝術家。

殺手安迪・沃荷

1.

一九八○年六月，以宣揚和收藏現代藝術著稱的法國龐畢度藝術中心，舉辦了一次美國藝術家安迪・沃荷的大型作品回顧展，展出了安迪・沃荷的兩百多件作品和十三部由畫家自己拍攝的影片，這對於一向以本國的傳統文明為驕傲的法國人來說，舉辦一個頗受爭議的美國現代藝術家的作品展覽，無疑是個驚人之舉。

安迪・沃荷的出現，對於美國甚至是整個世界的現代繪畫陣營來說，都是一個巨大的「災難」，這個現代繪畫的殺手，以其尖銳的視覺侵入、意識侵入，將繪畫藝術的形式構成，將繪畫藝術的傳統概念，靜靜地肢解，將那些原本屬於高堂巨殿、上層建築的藝術，還給每一個普通的老百姓。如果我們說，達達主義的杜象是個現代主義對傳統文化

宣戰的主攻手的話，那麼沃荷無疑地是現代藝術和公眾、和生活、和社會之間的二傳手，他將美國社會最司空見慣的景象，組合、拓印、拼貼，不厭其煩地呈現、呈現、呈現，以一個極為平常的邏輯語言形式，拉近藝術和觀眾的距離；以一種漫不經心的態度，警示著六〇年代的大眾文化強烈的走勢和資本社會物質消費過度所引發的精神文化的真空，並藉以思考人的存在和自然的某種內在關係。對於五彩紛呈的現代生活節奏，沃荷深入其中又超然在外，始終以一顆頑童般的心靈，試圖在物質的世界裡召回人生的真實。

安迪‧沃荷是個思考型的藝術家，對形式的探索，使得他將眼睛移向許多周邊的藝術行業，如廣告招貼、攝影、卡通、設計、服裝等等，他同時還化了很多心思在電影方面，他甚至還組建了一個自己的名叫「地下絲絨」的樂隊──沃荷曾經自己參加演出，這支樂隊不久便以自己閒散悠然的風格引起注意。他們的許多曲目今天仍是搖滾樂的經典作品。

由於工作上客觀的方便，沃荷有機會接觸到許多世界頂級的明星，並對他們進行「招安」，納入自己的藝術品中，如影星史瓦辛格、瑪麗蓮‧夢露、拳王阿里、歌唱家藍儂、貓王；畫家更不必說，德國現代繪畫的祖師爺波依斯、紐約的頑童哈林──這些如日中

天的名字和面孔，在沃荷的作品中，僅僅是個媒介。沃荷利用了現代社會傳播的許多特質，將藝術從高高在上的舞臺輕鬆地拉將下來，還給老百姓。

2.

安迪·沃荷一九二八年生於匹茲堡的一個斯洛伐克移民家庭，童年時代，他就喜歡收集電影明星的簽名照片，並著迷於當時的主要傳播媒介——收音機。後來，他進入家鄉的一所技術學校學習廣告素描，在那裡，沃荷受到了系統的繪畫訓練。不久，他前往紐約，和克拉穆爾商店合作，成為一個優秀的插圖畫家。這個時候的創作主題，多是超人和英雄等等。

在畫插圖的過程中，沃荷始終有一種廣告業者對傳播的濃厚興趣和特殊敏感，他留心於報紙、廣告、電視、廣播和漫畫，熱中剪貼舊的報紙和畫報，拼貼明星照片。沃荷藝術上的精彩之筆是他始於六〇年代初期的系列組合，他用美國市場最為常見的康貝爾湯的罐頭、可口可樂瓶子、美金紙幣和電影明星照片置於畫幅內，他的一幅「二百一十個可口可樂瓶」就真的畫了一大堆可口可樂瓶子；他的「瑪麗蓮·夢露」也是將那個全

美國人的情人──夢露的笑臉，印成大批的絹畫，沃荷就像一個不斷工作著的影印機，以重複、強調來闡述他的美學主張。他曾經這樣說過：用一百張瑪麗蓮夢露比一張的影響來得更好。他的許多用領袖人物作「模特兒」的作品如甘迺迪、毛澤東等等，都因為畫面機械式的重複、強而有力的信息輸出，讓人過目難忘。西方現代繪畫試圖將三度空間打破，在畫面背景的處理上簡潔、淡化的方式，在安迪‧沃荷的手上玩得更加純粹、自如，更加沒有負擔。

二次大戰以來的藝術發展，經過了一個個光彩奪目的斷代，從立體派、達達主義、普普主義到後現代主義，「反藝術」已經漸漸成為一種藝術的時尚，一種美學上的追求，畢卡索一面尋找對藝術形式破壞的良方妙藥，一面對古典主義精神含情脈脈；杜象破壞的殘酷、徹底，然而不得建設的天年；波依斯，穿著德國思辨哲學的外衣，做著形而上學的藝術遊戲，一廂情願地做著西方現代藝術的教父，而安迪‧沃荷在人生、藝術的舞臺上瀟瀟灑走一回之後，平平靜靜地說：「幾年來，我知道我的藝術沒有未來，明顯地，在未來它們也不說什麼。……」

安迪‧沃荷一九八七年二月二十二日，死於一次膽囊切除手術。

作為畫家的畢卡索

1.

作為畫家，畢卡索對繪畫形式感直覺的敏銳，可以說是西方架上繪畫的一個天才人物。如果說是塞尚以三維幻覺和兩度實象的方法，開啟現代繪畫一代先河的話，畢卡索則在古典主義精神和現代主義形式、在色彩、線條、時空關係等不同的方位，將塞尚的理想推向極致的一個歷史性人物。

畢卡索一八八一年生於西班牙的馬拉加，他成長在一個藝術氣氛濃厚的家庭，父親荷塞‧路易斯‧布拉斯科本身就是個寫實畫家，並在一所中學做美術教師，他給了畢卡索良好的藝術啟蒙教育，加上畢卡索的藝術天質，童年時，畢卡索就顯露出過人的藝術天賦。稍後，畢卡索分別在巴塞隆納和巴黎進行了系統、嚴格的藝術訓練，巴塞隆納的

藝術傳統是一塊誘發畢卡索繪畫靈性的土地，而巴黎，則更是將畢卡索和他的作品送往繪畫史殿堂的通道。在塞納河畔，畢卡索和他的伙伴們馬蒂斯、布拉克、阿波利奈爾和雅格布，寫下了許多西方藝術的重要篇章。

在早期的、畢卡索作品的「古典時代」，畫家深受西班牙古典畫家列柯修長的人物造型和憂鬱的畫面氣氛的影響，他的版畫「節儉的飲食」、油畫「盲人用餐」、「卡薩蓋馬斯的葬禮」等作品，都可以看出葛雷柯的影子。同時，在巴黎的羅浮宮，畢卡索又悉心地研究了古希臘時期的雕塑和瓶畫，對古典美學精神的宏觀把握，使畢卡索「古典時代」的油畫作品，除了在表現技巧的日漸成熟外，繪畫作品中所蘊含的美學思想，又使他遠遠地超越了古典主義繪畫的形式限制。他華貴富足的人物造型，張揚著雅典的精神，一位評論家曾經將畢卡索的作品作過這樣的評價：這些作品有一種毫不做作、自然而然的崇高秩序感，這使安格爾和夏畹之流的「希臘傳統」的官方衛道者都顯得庸俗不堪。相對後期的畢卡索現代繪畫作品，這些古典主義繪畫形式，已近顯出畢卡索對藝術的形式思考和美學思想的探索，換句話說，這些看起來「古典」的作品其實正在打破古典藝術的限制而發出新的時代呼聲。

畢卡索在長期的繪畫生涯裡，始終秉持著這樣一個信條「美必須是動人心弦的」，他沒有去迎合上流社會對藝術審美的庸俗品味，他驚世駭俗的創造力和破壞力，不但使一般的評論家和畫廊經紀人感到無所適從，同時也常常讓他的從事現代藝術的戰友們因為不解而側目——他的偉大常常使他顯得孤獨。

畢卡索的代表作、油畫「阿維儂少女」的出籠，對於當時的藝術界和文化界都無疑是個重磅炸彈。他在畫面的構成上，將古典主義的審美公式徹底肢解，這幅以肉色為基調的詩一般的繪畫，由五個女人體組成，畢卡索吸收了象牙海岸黑人木雕的造型語言。

在繪畫過程中，他深受意識到傳統的比例已經成為現代藝術表現上的障礙時，便固執地、一心一意地在二度空間上畫出了立體的造型，這個新的表現手法和審美意識，客觀地將西方現代繪畫的形式進行了一個本質性的推動和改變。

然而，「阿維儂少女」的問世，連馬蒂斯、布拉克這些現代繪畫的重要人物，畢卡索的盟友們也覺得莫名其妙，甚至表達了異議。他們認為，畢卡索大概是瘋了，一位朋友

2.

還這樣說，我們早晚會看到他吊死在他那幅大油畫的背後。當時，只有一個小畫廊的畫商肯慧特，以他對畢卡索創造能力的深信不疑，斷言道：「此畫總有一天會進入羅浮宮」，果然，在一九三七年，紐約的現代藝術博物館買斷這幅作品，「阿維儂少女」成了該館的驕傲。

畢卡索曾經說過，我不探索，我只發現。從他的繪畫作品「三個音樂家」、「坐著的浴者」、「格爾尼卡」，雕塑作品「牛頭」、「山羊」、「孕婦」等許多作品中，我們都可以看出畢卡索對「動人心弦」的美不息的追求。

在二十世紀的西方現代繪畫舞臺上，無論作品數量之巨，風格之多變，都沒人能出畢卡索其右，他用一生的精力所創造的作品，為世界各地的博物館、藝術館所收藏，他豐富多彩的生活和傳奇的個人經歷如一個美麗的童話，為不同的語言所廣泛流傳。美國藝術史專家阿納森在其《現代繪畫史》中寫到「畢卡索的藝術活動是二十世紀藝術中最引人注目的現象，二十世紀的大半部藝術史，都可以按照他的成就來寫。」

畢卡索和他的藝術一樣永存，面對人類文明的不斷發展，它們笑著，他笑著。

里維拉和墨西哥壁畫

一八九六年，剛剛十歲的里維拉以自己優異的繪畫天分，考入在首都墨西哥城聖卡洛斯美術學院。在那裡，學院派規範的教學方法，為他打下了紮實的素描功底和造型能力。

不久，里維拉在學院裡開了個人畫展，並得了一筆獎學金，於是，里維拉去了歐洲。

其後，從巴黎到羅馬，從巴塞隆納到倫敦，十幾年光陰，迪戈在歐洲飽遊沃看，對文藝復興以後的藝術大師和作品作了系統的研究，同時，結識了現代藝術旗手般的人物畢卡索、克利和布拉克。後期印象主義的塞尚也引發過里維拉濃厚的興趣，現代藝術潮流誘導了迪戈，使他逐漸脫離了古典傳統的藩籬，作了一系列現代藝術形式的實踐。

一九二○年的塞納河畔，里維拉結識了也是來自墨西哥的、後來成為壁畫藝術巨匠的西蓋洛斯，對祖國文化和政治觀點的相同，使他們認識到，拉丁美洲富饒的文化遺產、墨西哥民族的藝術精神才是他們作品的活水源頭。於是他們相約，回自己的國都，在那

裡展開一場浩大的民族藝術運動。

當時墨西哥新政府的教育部長赫塞‧巴斯孔塞洛斯，積極提倡以壁畫裝飾公共建築物的運動，這也客觀地為里維拉和他的藝術同道提供了一個契機。里維拉以旺盛的創作熱情，投入謳歌民族藝術的運動。步入盛氣的迪戈，在技巧上也日漸成熟，他將歐洲藝術史上的米開朗基羅、喬托、安格爾、雷諾瓦、高更等人的風格和表現手法，巧妙地和印地安文化史詩相結合，加上美洲民族豪邁、奔放的性格、氣質，拜占庭鑲嵌壁畫的強烈色彩和馬雅文化的古拙、神祕，形成自己壁畫獨特的風格。

里維拉藝術生涯裡的重要作品，是他為墨西哥政府舊址和教育部樓所作的壁畫。筆者曾於九四年十月在墨西哥城見過這兩幅交響樂般的作品，前者巧妙地利用樓梯走道的空間，將壁畫、觀眾、建築組成三位一體的語言系統，扣人心弦地展現了國家歷史、人文傳統的風貌；而在教育部的兩個院落裡所作的壁畫，則用內廊來分割畫面的空間，以三部曲：分配土地、慶祝勞動和市場構成整個壁畫，畫面色彩深沉厚重，對一個古老民族藝術文化舉重若輕的把握。

對墨西哥大地深摯的情感，是里維拉壁畫藝術成功的祕訣和豐富的養料。

維梅爾的格律

我在欣賞十六世紀荷蘭畫家維梅爾的作品時，常常為他作品中那平靜、安和的境界所感染，我會覺得維梅爾就像一個古典的格律詩人，規規矩矩、從容不迫地表達。就地理和文化的因素而言，同樣是荷蘭畫家，他沒有梵谷那過人的熱情，也沒有蒙德里安那冷澀的深刻；梵谷是帶血的吶喊，蒙德里安是哲學公式的藝術外化，而維梅爾的作品是安詳的夜曲，是淡然的詩。

在維梅爾的作品前，我能感覺到畫家作為一個手藝人，在技術上的完美與精到──就像一個法國南部鄉間的農婦釀得一手醇美的紅酒；就像義大利的皮匠，用手工製皮、剪樣，做成一雙精美的皮鞋；像山西某地做刀削麵的師傅，一團揉好的麵糰放在光光的頭頂上，兩把菜刀揮成一匹上下飄忽著的銀緞，麵片雪花似地飛──維梅爾在繪畫技術上的功力，在同代的荷蘭畫家中，無人能出其右。

維梅爾出生於荷蘭的一個小城臺夫特，這是一個典型的歐洲小鎮，有古老的傳統文化和發達的手工藝，小鎮有聞名整個荷蘭的瓷器作坊，有很好的麵包師、鞋匠，市集上有豐足的水果、乳酪，街上能聽到孩子的哭、狗兒的叫，這平常的生活養育著維梅爾，這些普通的人、事，成了維梅爾創作的依據：勞作的女傭、懷春的少女、製衣的裁縫，日後都成了維梅爾繪畫作品的主角。

維梅爾的父親是個小生意人，當他發現兒子的繪畫天分後，省吃儉用，將十三歲的維梅爾送去阿姆斯特丹，拜師學畫，為他日後成為一個世界著名的畫家，提供了一個良好的開端。

都市燈紅酒綠的生活沒有讓維梅爾留戀，「錦城雖云樂，不如早還鄉」，六年後，已經掌握很好繪畫技巧的維梅爾回到故鄉臺夫特。左鄰右舍熟悉的笑臉、古老的鄉風民俗，成了畫家取之不盡的題材，他靜靜地觀察，體會，畫得很慢，有時一年畫兩張畫，賣畫的收入，是無論如何也養不起自己所生的十一個孩子的，清貧的生活也改變不了維梅爾熱愛繪畫的原衷，在繪畫的世界裡，維梅爾享受著藝術和生命的歡樂。他畫的「少女頭像」（藏於紐約大都會美術館），只是一幅普通的肖像，但在衣紋和頭巾的處理上可見維

梅爾的匠心，尤其是頭巾上的一抹橘紅，讓整個平靜的畫面變得歡快起來；他的「畫室」，更巧妙地利用光的變化，將模特兒、畫家、凳子、帷幕巧妙地加以組合，揉進畫家對繪畫美學的追求。

維梅爾在四十三年短暫的生命旅程中為後世留下了一批優秀的繪畫作品——一部十六世紀歐洲風氣畫卷。

天真的夢幻抒情詩

——盧梭繪畫簡介

1.

大概沒有人會相信，法國著名畫家盧梭是個沒有經過學院教育的業餘畫家，但事實確實如此。一八八五年，四十一歲的盧梭從稅收部門退職時，還沒有受過任何專業訓練，八六年後，他才決定每天畫畫，並且為自己設了一個目標：定期在獨立沙龍展出。

這麼一來，盧梭別無選擇，只能努力畫，好好畫了。

正是沒有科班那繁瑣、正統的教育桎梏，盧梭有一套自己獨特的藝術觀察和思維方法。他省卻藝術創作過程中許多「科學」的中間環節，直接表達心靈中巧妙、優美的詩境、夢境，這麼一個樸素的標準，使盧梭全心全意地投入自己的創作生活，並形成自己的繪畫風格和嫻熟的技巧。他第一次在獨立沙龍展出自己作品，就展示了這個「業餘畫

家」過人的繪畫天賦，畫面上，一輪明月綴在高空，群星閃爍，閒雲裊裊，樹被盧梭畫成黑色，這在當時印象主義色彩原則占統治地位的法國畫壇，無疑是個異端——畫面的前景兩個手挽手的情侶，穿著發出奇怪光色的禮服，無論是人或是場景，看起來都不合常理。但這是盧梭的常理，是藝術家自己營造的、超越生活美的理想範式。

盧梭是那種小心翼翼的畫家，他在下筆之前往往深思熟慮、經營位置。在題材上，他不拘一格，巴黎的風景，鄰居、親人的肖像，童話中的動物、植物，甚至畫家自己，都是盧梭作畫的素材。不同的是，這些素材都按照盧梭繪畫中自己的「美」的標準，來組成詩一般的畫面。

藝術作品中裝模作樣的假童心，是藝術最大的天敵。而盧梭那天真的童心與生俱來

——一個孩子的世界裡，本來就該是光明燦爛、鳥語花香的，而當這個一把鬍子的老孩子將自己的畫送往沙龍時，公眾和一些煞有介事的批評家們所發出的嘲笑，常常圍繞著盧梭的作品。然而盧梭不為所動，甚至乾脆在畫上將自己塑造成大師，那幅「我自己，自畫像和風景」，背景是一座鐵橋橫跨塞納河，畫中央站著一個頭戴貝雷帽、手執調色盤、有小鬍子的畫家，看起來氣宇軒昂、從容不迫。明眼人知道，盧梭將自己當成現代繪畫

大師了，這幅畫透視、人體結構都不準，但這些又有什麼了不起呢?!

2.

盧梭的執著與天真，使他不久便成為巴黎藝術圈子中的名人。他的堅持、固執己見，使他將日後超現實主義繪畫中所產生的藝術法則，提前放在自己的畫中。他的作品「為自由，邀請藝術家們在第二十二屆獨立沙龍上展出」──這幾乎是盧梭一廂情願的歡樂頌。畫面上彩旗獵獵，綠樹迎風，眾畫家，手拿自己的得意作品去沙龍了！藝術女神也不甘寂寞，飄著彩翼，飛在晴朗的天空中吹開了喇叭！

盧梭真的希望藝術家自由地畫畫，自由地展示。他常常將 "Not your business" 當成 "It is my business!" (不用你管，我非管)。

善良是藝術家的基本品質，盧梭畫中，兇惡的猛獸也變得溫順起來，他的油畫「沉睡的吉普賽人」就是一個典型，猛獅也在寧靜的月光下變得安詳。盧梭自己曾經解釋過這幅畫：一個普通的吉普賽流浪的姑娘，穿著彩色長條的東方布裙，曼陀鈴和水是她生存的保證，她安詳入夢，獅子輕輕吻她，月光如水，輕拂著無垠的沙漠……。

盧梭的畫，終於引起一些真正的藝術家的注意，詩人阿波利奈爾曾寫文章，高度讚美盧梭的作品，畫家畢卡索甚至還在地攤上買到一幅盧梭早期作品，並請來許多藝術家一同觀賞，盧梭對此十分感動。當時，畢卡索已經是巴黎聲名赫赫的藝術家了。

盧梭筆下如夢如幻的叢林，一直為許多批評家所非解，他幾乎從未離開過巴黎，那些神祕的原始森林，似乎是些熱帶植物構成，它們為盧梭平和的繪畫增添了幾許神祕。

這樣的繪畫在盧梭晚年可說是登峰造極，他逝世前一年所作的偉大作品「夢」，更是這一階段的代表作品，畫中茂密的林木，淡淡的明月，裸體的姑娘閒散地躺下，花兒盡情地開放，森林中的老虎、野牛、鳥、蛇都為盧梭的詩情感化了。

詩人阿波利奈爾在讚美之餘，問過盧梭，老兄，你的這些風景，拉佛（盧梭故鄉）沒有，巴黎沒有，只有墨西哥才有，你去過嗎？

盧梭沒去過，風景在他心裡。

靜靜的馬格利特

1.

同屬於超現實主義畫派的代表人物，馬格利特和那位愛撒野的達利不同，達利注重於表面的、血腥的、破壞性的撕扯，馬格利特則更像一個文靜而智慧的學者、詩人，他看起來低調且溫情脈脈，不願拋頭露面。

但是，這更是一個不鳴則已，一鳴則一定驚人的大家。一位作家在為英國廣播公司所寫的有關馬格利特的電影劇本中提到：「他是一個祕密的代理人，他的目的就是將整個資產階級現實的機器搞得聲名狼藉，像所有的文化破壞分子一樣，他避免和別人雷同，他用外表裝束和行為來講話。大概多虧了他的隱姓埋名，他的作品才像冰川浮動似的有了逐步的、壓倒性的影響。」

馬格利特的破壞，是在基於「美」的原則基礎之上的，如果說達利藝術是殺手的屠刀，馬格利特則更像紳士的拐杖；達利是聲嘶力竭的吶喊，馬格利特是溫文爾雅的喃喃私語。前者「記憶的持續性」瀰漫著死亡的聲息，不願讓記憶持續，後者的「錯誤的鏡子」表面看起來荒謬和不可思議，但畫面所營造的氣氛卻寧靜安良，中間的那個深黑色的瞳仁，讓觀眾無可迴避與退讓，然而，那一片片悠悠飄浮著的白雲卻唱著人道的牧歌……。馬格利特是高手，他強調了個人堅定不移的美學信念，卻是在和欣賞者交流、溝通，甚至在協商，這更平等，更民主，更讓觀眾自由自在地參與——現代藝術不容那些貴族氣的、高高在上的作品，但一定需要平平等等的觀眾。

馬格利特在觀眾面前，呈現的是一個謙和的身段。

馬格利特曾在布魯塞爾美術學院斷斷續續地學習過好幾年，他一度沉浸在浪漫主義繪畫風格中，他曾想以契里柯的繪畫風格為自己的楷模，直到一九二六年，他的作品「受威脅的兇手」出籠，才露出其藝術的真正面目，這幅畫面不通常理的透視、舞臺戲劇一樣的氣氛、被殺的女時裝模特兒鮮血汩汩流著，兇手逍遙地聽著留聲機，偵探們（戴圓頂禮帽者，一說是馬格利特本人的形象）呆呆的面孔。……

從此，馬格利特在現代繪畫舞臺上粉墨登場。

2.

「受威脅的兇手」所呈現的一種莫名、冷淡、悲劇的氣氛，在馬格利特以後的作品中也常常可以看見，但馬格利特這種「悲劇」場景又往往被放置在一種戲劇的氣氛中，讓你啼笑皆非，看起來作者似乎在與觀眾平等地協商關於現代藝術美的有關問題，但馬格利特比達利更高一籌的是，達利拳打腳踢，要刀刀見紅，馬格利特走的是一招上乘的「太極雲手」，摧枯拉朽，入木三分，是「潤物細無聲」式的，是既來之則安之，是上了舞臺，就演到底的。

達利演的是小品，馬格利特演的是正劇、大戲，達利是冷盤，馬格利特是全席，是刀工、火候、色、香、味，上菜的時間、速度、節奏、器皿、酒都講究的上品的晚餐。

請看他那「看報紙的男人」（藏於倫敦泰德現代美術館），這是一個色彩、構圖完全一樣的四聯組畫，所不同的是──主角，那看報紙的人在其餘三幅畫中不知不覺地消逝了，這幅畫的背景和「受威脅的兇手」一樣地單純、荒謬、不合邏輯──這看起來更像早期

的無聲電影，表達生活內容，卻因為電影的表現語言所限，在表現生活真實方面更顯得不真實，更戲劇化；這個「無可奈何」的美學現象，卻和馬格利特在繪畫藝術上所積極推動、鼓吹的「超現實主義」不謀而合，殊途同歸──馬格利特組織了他的老鄉們，幾位比利時的作家、音樂家和畫家，成立了一個研究和創作超現實主義藝術作品小組。

在當時的世界藝術中心巴黎，馬格利特花了三年孜孜實實的時間，去參與超現實主義藝術家們的事務。爾後，搬到巴黎郊外，一來享受大自然的靜謐同時也躲開巴黎藝術清客們無聊的爭吵與喧譁，更專注地作畫。這個時期，馬格利特創作了著名的作品「形象的背離」、「錯誤的鏡子」等等。「形象的背離」中是一支巨大、肥胖的煙斗，野薔薇木所製，畫得精確、仔細，煙斗下方，也同樣仔細地寫下：「這不是煙斗」，這當然不光光是煙斗了！藝術家賦予沒有生命的物體以美的價值，以藝術的靈性，以畫家自身對藝術本體的哲學思考而闡發的全新藝術觀念，這時，藝術已經不允許僅僅憑著不完整的審美經驗來下定義了──藝術的審美與創造，是一個生生不息地呼吸、變化、成長的生命形態，馬格利特更早明白了這一點。

3.

「錦城雖雲樂，不如早還鄉」，巴黎的燈紅酒綠，巴黎的酒池肉林，巴黎淑女的裝腔作勢和紳士們程式化的溫文爾雅，巴黎藝術和藝術界魚龍混雜、泥沙俱下的風格流派，讓馬格利特打起背包，於一九三○年回到故鄉布魯塞爾。

離開世界的藝術中心，在地理上，客觀來說對馬格利特的發展不利，他的作品在受注意的程度上大大減弱，但作為一個真正的藝術家，這或許更適合馬格利特。他終於可以自在地安排寧靜的生活，認真思索藝術，大概也是由於這段「冬眠」，才使得二十年後，馬格利特的作品更加成熟，更加完美。

二次大戰以後，馬格利特那些漸漸被忘卻的煙斗、鏡子、眼睛瞳仁、戴帽子、有鬍子、面孔僵化的紳士們又重新引起藝術評論家和觀眾的興趣，在歐洲和美國的一些重要畫展上，馬格利特的名字又被印在請柬上了。

馬格利特五○年代的作品，以其深刻的哲學思考和嫻熟的繪畫技巧，再度成為藝術界的新寵。歲月讓一個青春洋溢的少女變為一個溫良美麗的少婦——馬格利特作品中，

我一直覺得一種母性、溫柔的氣息，這大概和他生活在比利時這麼一個中性、溫和的國家不無干係，他在五〇年代所作的「歐幾里德的散步處」，在畫面上畫著一個靜靜的窗景，寬大的馬路，綠色的林蔭，紅色的樓房，窗前一個小畫架，畫架上的畫，又是這個作品中所展示的窗景，窗景和畫原本同是一幅畫，馬格利特以他魔術師般的創造心態，在這個看起來平平常常的都市風景畫中注入新的內容，他精細地再現了他所複製的繪畫片段而帶著更多、更複雜的問題。其中，自然（Nature）、幻覺（Illusion）、繪畫（Painting），超越了平面繪畫的內涵而進入一種第四量度。

和早期名作「錯誤的鏡子」相比，「庇里牛斯的城堡」是白雲依舊，但老馬似乎有些「覺今是而昨非」的感慨，他更專注於繪畫語言自身的表現力，這幅作品和「收聽室」裡的超大蘋果、「壯觀的妄想」那分成幾段的、豐富的女人體，都展示了馬格利特在繪畫表現手法上的功力。但老馬終究是個大玩家，君不見，那個為大衛、馬內畫得美極了的「里卡梅爾夫人」也被馬格利特重畫了一遍，只不過他將主角──那位美麗懷春的少婦置換成一具精巧的棺材。

重要的是，馬格利特覺得自己沒在開玩笑。

輯四

傑克梅第的筋骨

雕塑家羅丹，以他充滿文學性的藝術語言，贏得了聲名，而在雕塑語言的純潔性上打了折扣。如果離開文學性的解讀，在雕塑作品的結構上，羅丹沒有米開朗基羅準確；形式語言的尖銳和深刻的程度上，他也沒有傑克梅第來得徹底，就雕塑言雕塑，羅丹的是皮肉，傑克梅第則是筋骨。傑克梅第沒有為外在的浮華和美麗而蒙蔽，以他那銳利的眼睛在肢解雕塑的傳統表現方法，以他那靈巧的雙手，在解析、挑剔，在一個冷靜的思考和創作的空間裡，進行著雕塑家對雕塑藝術語言形式的冒險。

傑克梅第，一位瑞士的印象主義畫家的兒子。他很早就接受了正統的繪畫訓練，九歲畫素描，十二歲就在畫布上玩起了色彩，在父親的影響下，傑克梅第逐步地認識了拜占庭藝術，同時，他也深深地愛上了喬托，但對現代藝術的特殊的領悟，又使這個年輕的藝術家慢慢地走進巴黎，走進現代藝術那火熱的巨流。

二○年代，超現實主義在巴黎大行其道，也在客觀上為傑克梅第提供了藝術創作上的一個寬廣的空間，他沒有在古典主義藝術的據點裡牙牙學語，而是最大限度地向傳統的藝術表現形式進行挑戰。這個時期，傑克梅第所作的雕塑「匙形女人」、「兩口子」展示了藝術家不俗的才華。一九三五年，傑克梅第和畫家米羅、阿普在皮埃爾美術館舉辦了一次展覽，展覽中的「不合心意的物體」等一系列作品，為傑克梅第贏得了很高的聲譽。

對「人」的興趣，最終讓傑克梅第離開了超現實主義的陣營，他擺脫了那些打著現代主義幌子的藝術噪音的干擾，靜靜地進入了他藝術的第二春——他以那些變形的、拉得長長的男人體作為自己的藝術語言，來表達他的藝術審美欲求，那冷颼颼的人體，似乎沒有什麼人間的煙火氣，但卻在藝術語言的純粹和明晰上，達到了一個高度，成為傑克梅第的理想的範式：「對我而言，一件空泛的、大的雕塑作品對我來說是假的，這些作品只有在又細又長的時候，才形成一種風貌……」。

傑克梅第的藝術漸漸地省卻了「少年不識愁滋味，為賦新詩強說愁」的衝動與狂熱，以一個思想者的身分，以雕塑藝術的形式手段，來揭示生命中那些本質的苦澀與蒼涼、

孤獨與冷酷，來闡發對這些「生命中不能承受之重」的超然的態度，用那些「乾裂秋風」的枝幹一般的人體、那瘦瘦的狼狗、那些傑克梅第的語言符號，這些反覆在藝術家的作品中出現的主題，已經遠遠超出了雕塑作品自身的容量，它們以哲理的利刃，削掉了俗世虛浮的妝點，為無可奈何的人類招魂。

情　節

——羅丹的敗筆

　　法國雕塑家羅丹在西方雕塑史上是個重量級的人物，在世界各地許多著名的博物館、美術館，乃至廣場、公園，你都不難發現羅丹作品如「沉思者」、「加萊義民」、「地獄門」的複製品，而羅丹雕塑作品中的文學性因素，更讓其人其藝術變成雕塑中的「流行音樂」。

　　他的代表作「歐米哀爾」（又名「老娼婦」）便成了痛苦、麻木和無可奈何的象徵，生命鮮活的光彩交付於人生絕望的苦澀與蒼涼；「沉思者」，理性、深沉、緊鎖的眉頭，陰沉的面孔，「路漫漫其修遠兮，吾將上下而求索」……「加萊義民」據說都是些真人真姓的市民，整座雕塑群正如一個戲劇場景，從人物造型的表情、神態、動作及作品中所包含的情節性的因素，讓人們幾乎要去探究市民們姓甚名誰、婚否、身分證號碼，是逃逸、是就義，等等。然而，這不是雕塑的任務。

　　在和羅丹同時代的畫家藉著外光對色彩的催化而進入繪畫本體學的門框時，羅丹仍

津津樂道地用泥巴、用青銅來「說故事」，不免遜了畫家一籌，即使比起羅丹那兩位著名的門生布爾德爾和馬約爾，羅丹在雕塑作為藝術形式的獨立性和純潔性上，也大大地打了折扣。當造型藝術越能為文學語言流暢地加以解讀、詮釋，造型藝術作為審美訊號的價值便越低，換句話說，藝術品是否成為文學注解的負載或媒介──這正是藝術審美在古典習慣和現代學科建設上的最大分野。

比羅丹早幾百年的米開朗基羅，在其雕塑作品的形式中，或許有情節的影子，但包容在米開朗基羅雕塑語言的美學信息庫中的，更是米開朗基羅深深的宗教情緒和人文關懷，對技術層次上的人體結構、塊面和健康、力、美、精神、氣質這些形而下、形而上的觀照，米開朗基羅絕不含糊；比羅丹晚些的布朗庫西、傑克梅第則走得更遠、更徹底，布朗庫西以其簡潔、抽象的造形（「永無休止之柱」、「吻」），譜出了雕塑語言更深、更遠更嘹亮、更悠揚的音韻；傑克梅第在他冷颼颼的人、狗造型中，將文學的包裝徹底撕掉了，同樣是空間的團塊，羅丹是水汪汪的肉，傑克梅第是乾巴巴的骨，羅丹在作品中帶著巴黎紅酒的微醺作文學油膩的妝點，傑克梅第則向觀眾揚起了哲學的手術刀，他剔除了生命虛偽的矯飾，將雕塑藝術的枝節削得乾乾淨淨，還原成為實在的醜，真正的美。

羅丹雕塑的情節在很大程度上掩蓋了藝術自身的美學光斑，它滿足了大眾對藝術審美的惰性心理——對文學故事的通俗滿足。

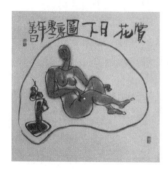

大氣，輕輕地拂過……

馬約爾在羅丹現實主義的重圍中，奮力殺出，以他溫和、娓娓不絕的雕塑家天才、靈性語言在西方現代藝術方陣裡再下一城。他用女人體作為元素，來闡述這個雕塑家天才、靈性的藝術情懷。

在古典雕塑的源頭，馬約爾最大限度地吸收了精華，與羅丹不同的是，馬約爾更注目於古典精神性和美的本質而背離了學院主義多愁善感的表面衝動，他那些站著、坐著和躺著的女人體，靜裡有一種生生不息的動，這納入了大靜的大動，不斷地、進一步地論述著：雕塑的基本論題是整體容量和容積，是和空間交流、對話的體量，是生機勃勃的力、美和生命。

在馬約爾的雕塑旁，空間有了重量，時間成了詩。

他以對時空把握的最大可能性，延伸了雕塑語言的感染力，這裡，時間、空間、青

銅、藍天、月光、大氣，加上藝術家思想、情感，構成完美的量，一個古典雕塑進行現代語彙轉換的典範。

馬約爾早先是位畫家，四十歲時，由於眼疾而作雕塑，先是木雕，然後是粘土、青銅。馬約爾的青銅人體，在外型上以敦厚的幾何形構成，而藏於其內的是人體節奏中鬆弛、寧靜、優美的內質，雕塑家秉承了古希臘雕塑沉著、莊重、典雅的精神，同時，成功地作了古典形式在現代時空狀態下的實踐。

我曾經在耶魯大學，在紐約現代藝術博物館，在法國看過許多馬約爾的作品，當我置身於那些「欲說還休」的青銅雕塑前，會深深地感受馬約爾對自然和藝術生命深層的體悟，會覺得藝術家從宇宙生命中所闡發的、帶有神性的美學大賦的動人力量……

「地中海」，讓我覺得那母性的、帶著溫度的水流；「夜」，寧靜中有一種甜美、神祕的誘惑；「塞納河」，自由得好徹底！這裡，靈於肉的欲，健康與力量的美，不由分說地向你擠過來；「大氣」，讓我和青銅的魂一起周遊，眼睛或許看不見，但心能觸得著，這大概是藝術的最大價值吧？在心靈深處撫慰芸芸眾生，用「美」來豎起生命悠揚的旗幟，去越過溝溝坎坎……

或者，這是我的多情——對馬約爾作品的偏愛，讓我常有拿起筆、訴說一番的衝動，

然而當真正想表達時，才覺得文字的單薄——好在，馬約爾那雋永的美麗不會因時間的

改變而消失，就讓我們慢慢感受吧！

大氣，靜靜地拂過。

布爾德爾的英雄們

在紐約的一家飄著咖啡香氣的舊書店，我翻到一本略舊但印得很精美的布爾德爾雕塑作品集，於是買下，讓它和我書架上那些與我朝夕相處的書籍、畫冊為鄰。

有一天，一位做名人雕像的朋友來訪，他興高采烈地談他所做的和將要做的名人們，我則默默地將這本《布爾德爾》呈上，對著其中的一幅青銅做成的軀幹，我和友人沉默良久，一個無名無姓的肢體，使人感動，這大概是雕塑語言自身的魅力。布爾德爾，這位被譽為「羅丹之後的法蘭西第一人」所創造作品中呈現的英雄主義精神、力量，常常給人深深的震撼。

作為羅丹雕塑門生，布爾德爾並不滿足於羅丹現實主義雕塑中所滲透的文學審美傾向及巴黎小布爾喬亞式的甜俗，他力圖從遠古和五世紀希臘雕塑藝術中，找回那生機勃勃、健康、壯麗的生命之魂，他作的音樂家貝多芬頭像，就誇張了人物的性格特徵，沉

思的貝多芬如一頭漸漸醒來的獅子，隨時都可能跳將起來，撲向對手——這如果不是貝多芬交響樂中的雄壯對布爾德爾進行催化的話，便是布爾德爾對雕塑中所不斷闡明、誇張、推進、證明的雄性、陽剛的美學需求使然，筆者曾經在耶路撒冷看過一座布爾德爾的青銅「蒙托拜戰士紀念碑」，這是作者在藝術精神上秉持希臘藝術精髓、同時又有明顯個人風格特點的精彩之作，布爾德爾將羅丹「弄軟了」的肌肉重新注入活活的鮮血，以青銅的蕭穆和戰士肢體粗獷，喊出雕塑家對美的深沉呼喚。

「弓箭手赫克里斯」，有人說這是受羅丹「沉思者」啟發後所作的作品，只不過作者將「沉思者」的頭顱，換上一個劇烈誇張的人體底座，我卻不這麼認為，如果說是從希臘名作「擲鐵餅者」中得到靈感或許準確些——弓箭手的頭部不就是希臘戰士的剪影麼？

在法國一家舊車站改成的藝術博物館中，這座雕塑和四周如織的紅男綠女形成極為鮮明的對比，在看羅丹雕塑藝術館，在看羅馬約爾、布朗庫西、馬蒂斯、摩爾的一件件雕塑傑作後，「弓箭手」仍清晰地存在我的腦海，那張彎弓和人體間所產生的不可思議的張力，是速度、力量的合奏，是帶著吳鉤的男兒讚美詩。

布爾德爾的雕塑，往往大刀闊斧，不拘小節，但對雕塑靈性的捕捉，也讓他在工巧

之處絕不含糊，他的那件「被叫做果實的軀幹」，所表現的不就是一首室內弦樂？女性最

本質的柔美，流暢歡快地起舞。

我尋求飛翔的本質

——雕塑家布朗庫西

我終生尋求飛翔的本質，並不追求神祕。我給你真正的快樂，看看這些雕塑吧，直到你理解它們為止。你所看到的這一切，它們最接近上帝。

羅馬尼亞裔的雕塑家布朗庫西這段看起來挺玄的話，事實上是一個藝術家單純、樸素的心聲。相對於西方雕塑史上的一些名家，布朗庫西是個打擦邊球的角色，角度又險又刁，來去倏忽，不可尋跡，而這個不可控制的過程中又深藏著高度的、下意識的準確——布朗庫西的這段話，也暗暗地道出一些無奈：理解我吧，其實我一點也不複雜。

可憐的布朗庫西錯了，他那些單純、高貴、絕不通俗的雕塑語言，本是一個探險的、實踐，是一個沒有歸途的尋找，是一個「獨上高樓，望斷天涯路」式的自我放逐。這一份沉甸甸的行為過程，是不會有掌聲的，這其中甘苦寸心知的滋味，也只能屬於始作俑

者——藝術家自己。

然而，這更是一種不可言狀的幸福，在高手如林的藝術世界裡，以自己獨特的風格豎起一面招旗，在一片喧雜的聲音裡能了無牽掛的自言自語，則更是一種快樂——布朗庫西的大理石，布朗庫西的青銅，布朗庫西的木頭，由此便具備了某種特殊的價值，便被賦予了某種特殊的使命。

一八七六年，布朗庫西生於阿爾卑斯山下的特拉索維尼亞，羅馬尼亞豐富的民間文化藝術傳統，一直是布朗庫西藝術生命的血液。布朗庫西當年去巴黎，是由自己的故鄉徒步旅行，走了一年才抵達的。在巴黎，羅丹十分喜歡布朗庫西的作品，並邀請他作自己的助手，布朗庫西不久後即離開，他說，大樹底下，長不出茂盛的草……

布朗庫西的倔強也是其作品純粹而不流俗的原因，在羅丹之後的年代，布朗庫西是個最特別的雕塑家，他的著名的作品「永無休止之柱」，以簡單、明快、盤旋上昇的造型來表達作者眼裡和心中的美感意識，他的「吻」，帶著石器文化的影子，大拙的造型表達大巧的匠心…他的「鳥」、「沉睡的繆斯」，像繪畫中的白描，像音樂中的弦樂，像文學中的詩，清靈、幹練、準確，當然也固執得毫無商量的餘地——雕塑，不就是把不足的東

西加上去而多餘的東西徹底砍去麼？

布朗庫西砍得真乾淨。

馬兒呀，你慢些走

義大利對人物造型的主要貢獻是在雕塑方面，至少兩位偉大天才的作品是這樣，他們就是馬里尼（Marino Marini）和曼祖（Gialoko Manzu）以及其他有才華和創造力的人。

美國著名的藝術理論家阿納森在《西方現代藝術史》中關於義大利和奧地利的章節中，對義大利畫家、雕塑家馬里尼，作了如是中肯的評價。

——馬里尼讓呼嘯著、奔跑著的馬在剎那間停頓、定格，馬和騎手都氣喘吁吁，這靜止的瞬間，將力量和美的和諧，將速度，將重量，將高度，將空間的深度和廣度，將時間的運動和生發統統收攏起來，來為藝術家的使命服務，來為馬里尼傳達其雕塑美學的指令服務。

馬，無論有多高的速度，馬里尼似乎都能在一聲斷喝中將其化為永恆。

這不由得讓我想起我們祖先那匹美輪美奐的馬踏飛燕——牠完美得有些甜，有些巧，也讓我想起漢代名將霍去病墓的那座「馬踏匈奴」，這似乎和馬里尼「要素的構圖」中那似馬非馬的「馬」有了異曲同工之妙，這也許是抽象的魅力？太像馬的馬，終不如真馬來得更「馬」，而將馬作為表現媒介的藝術家的使命不是遛馬、餵馬，藝術家不是馬伕或是盜馬賊——換句話說，像不像馬這裡不是雕塑家的任務，文學語言中一切關於馬的妝點，應該為雕塑家所徹底忘卻！

馬里尼真正這樣做了。

他不厭其煩地將那摒棄了無關痛癢妝點的馬和騎手，伸展，收縮，據說，三〇年代後期，馬里尼是將馬和騎手的主題當成苦難卓絕、無家可歸的人，這個時期的馬和騎手的造型莊重、樸實——馬里尼好像在尋找，尋找雕塑美的依據，而作於五〇年代的「馬和騎手」就像義大利歌劇中的高腔一般迸發出來，馬頭昂揚地伸向雲空，四蹄柱子般地伸直，騎手因為慣性最大限度地後仰著，力，在這座雕塑中繃緊。就形式看來，這無疑是馬里尼「馬和騎手」系列中的上上品，然而我卻更喜歡他的「理想的石頭構圖」，這裡，馬里尼的馬撒腿跑得無影無蹤。

青銅的詩篇

1.

天碧藍。

一座抽象的青銅團塊在陽光映照下，發出意味深長的、雄性的幽光，草地上，一群雲朵般漂動著的羊。

這是英國雕塑家亨利‧摩爾的作品「羊」，這個濃縮著雕塑家藝術追求和美學見解的「羊」和羊群低著頭啃著青草的活生生的羊，這個生冷堅硬的「羊」和一群有血有肉、有生命的羊，恰如其分地形成一個完整的藝術境地，它、牠們，像一個生活的通俗畫面，像平和的旋律，像詩──帶著雕塑家思維的深度，帶著雕塑家情感密度的組詩；它、牠們，將天光、地氣、大地、叢林、冷暖、柔軟與堅硬、凝固與流暢加以最完美的組合，

形成一個在現代時空環境中的古典奏鳴。在此，摩爾是雕塑家，是詩人，是指揮，是牧羊人，是將實質性的材料和抽象性的思想和時間和環境揉合、變形、擴展、延伸的魔術師。

亨利・摩爾，這個從英國保守的藝術文化中走出來的雕塑家，這個將西方雕塑發展作了一個質變的雕塑家身前身後引起的批評和讚美的聲浪一波接著一波，英國著名的藝術史家克拉克說成「我們時代最突出的原創力量」，而另一位英國畫廊的主持人則公開表明：除非我死去，否則，我將永遠不會同意將亨利・摩爾的作品選入英國國家現代收藏之列，然而，不管你喜歡不喜歡，願意不願意，摩爾的作品已經深入周而復始的生活，它們和劇院裡飄出來的詠嘆調，和公園中閒散的人群，和廣場自由的鴿子，和車水馬龍，和芸芸眾生，和月光，和風風雨雨一起呼吸。

摩爾出生於一個礦工的家庭，從小，他常常為身患風濕病的母親按摩，以減輕她的痛苦（這也是摩爾對人體的骨骼、肌腱熟悉的原因之一）。二十七歲時，他才在英國皇家藝術學院學習，接受學院派紮實系統的技術訓練。這種傳統的技術訓練，幾乎和摩爾後期的作品關係不大，但學院的藝術氛圍，特別是英國倫敦國家畫廊所收藏的西方古典藝

術作品和非洲的作品極大地改變了摩爾的審美意識，四年後，他的一件黑硅石作品「斜倚的人物」便顯出了藝術家過人的資質，這是一件半抽象的女人體，其中多多少少露出了古埃及藝術的影子，但摩爾省卻了人體結構枝節方面的精確，將其納入團塊中直接地傳達作者的美感經驗。

美國評論家曾經這樣評論這件作品：它那厚重的體塊感，是出自對材料真實原則的熱烈信仰。

2.

母親和孩子，是亨利‧摩爾長久的表現主題，摩爾藉這個主題探究更深刻的人性和愛的真諦。

就形式而言，摩爾早期的作品，一度徘徊在抽象和半抽象的隙縫中，從而有一些言不由衷的東西，在藝術語言的純粹性上不夠精到，同樣是「母與子」，他作於一九二四年和一九四九年的就有質的不同，前者沒有逃出希臘雕塑在造型上的制約，而後者則省卻了藝術形式上多餘的「花言巧語」，以青銅特有的語言，來表達作者的詩化情懷，他拓展

了雕塑藝術精神的張力。

對於雕塑，摩爾這樣說過：藝術品的目的不是複製自然的外象，不僅是對生活的逃逸，而是對現實的一種滲透，它不是鎮靜劑或者麻醉劑。藝術不止是對高雅趣味的培養和在一種令人愉悅的組合中提供悅目的形式與色彩，也不是對生活外在的妝點，而是對生活的一種表達，對生命力的一種最大激發。

任何現代藝術形式，在精神語意上都割不斷和傳統文化內在的關聯，毫無疑問，亨利‧摩爾這位在現代雕塑舞臺上聲名赫赫的大師，也從中世紀以宗教為主要題材的雕塑、文藝復興的文化傳統、米開朗基羅、羅丹和馬約爾、布朗庫西的作品中得到營養和啟發，直到他的抽象雕塑推出，個人鮮明的風格得以確立，尤其是以「洞」的語言進入的雕塑作品，摩爾將空間結構、團塊加以破壞，把靜態的體積引入時間之流，無限地擴展了雕塑自身的容量。對於「洞」，摩爾這樣說過：「洞把兩面連貫起來，使之成為三面體，洞本身和實體一樣豐富」──這讓我常常想起中國傳統繪畫空間構成中的虛與實的關係，摩爾深悟虛空的實質，他將物理意義上的虛實作了哲學意義上的昇華，將存在的「有」和抽象的「有」作了現代雕塑範疇的學術鍛造，於是，我們有了那著名的「兩個橢圓」，

我們有了「皇帝與皇后」，有了「家庭」，有了那臥著、躺著、坐著的人體，亨利‧摩爾將青銅的表現語彙發揮到一個極高的境界，賦青銅以新的價值和生命，它們可以堅硬如磐石，可以溫柔如血肉，可以粗礪、古曠，可以精緻、完美，它們最大限度地張揚摩爾的哲思與詩情。

　　亨利‧摩爾的雕塑從古典雕塑貴族化的陰影裡走了出來，走到山坡，走到草原，走進生活五色的旋律，它們成為我們伸手可觸的朋友——摩爾喜歡並鼓勵觀賞者去觸摸自己的作品，去體會那大理石的堅硬和青銅的冷峻與悠揚，他說過：「摸不會損害它們」。

　……

古澤的語言

1.

當著名的英國雕塑家亨利・摩爾，用他雕塑中「洞」的語言，將西方現代雕塑的表現手法進行一個實質性的推進後，對雕塑語言形式的探索和研究，便成了雕塑家的當然課題。西方雕塑從米開朗基羅神性的絕唱到羅丹人道主義的奏鳴，加上羅丹著名的門生馬約爾和布爾德爾——這兩位雕塑陣營中的孟良、焦贊，使具象雕塑形式，紮紮實實地走進了一個里程碑的紀元，蘇俄的現實主義紀念雕塑，更使雕塑在紀念性和表現性這些約定俗成的規範裡，幾乎走到了一個死胡同。

西方現代雕塑的另外幾位傑出的人物傑克梅第、布朗庫西和考爾德，沒有束手待斃，他們以各自對雕塑藝術的深度理解和冒險精神，試圖掃去現實主義雕塑一統天下的陰霾，

以自己的作品，為西方現代雕塑藝術的舞臺，射進幾許有力的光柱，相形之下，東方現代雕塑的帷幕似乎還沒有拉開。

然而，當我第一次看到日本雕塑家古澤（Ayumi Furusawa）的一系列雕塑和裝置作品時，我忽然覺得，也許，當我們在一個更寬廣的視角，以東方詩性的思維對雕塑本體學進行一番切實的思索時，也許我們沒有必要在一個西方藝術的標準下去自艾自怨，也沒有必要去列數北魏、西夏盧舍那造型的典雅肅穆或是霍去病墓石刻的雄渾酣暢，因為，對現代生活和現代美學的直視，讓藝術家們沒有理由總坐在古典的門欄上去宣講和聆聽祖宗的傳說了。

古澤，便是自己走了一個小道。這裡，她自己學習，自己思考，自己雕，自己塑，在英國和美國系統的藝術教育，並沒有讓自己在西方大師的陰影裡掙扎，而脫離了一個人為的審美規範，古澤用自己的語言和形式，用自己的材料和手法，自由、流暢地表達著，表達一個東方女性知識分子對雕塑美的直覺感受。

古澤雕塑，在材料的選擇上幾乎是漫不經心，木頭、竹子、鐵絲、樹幹、石塊、玻璃，這些伸手可觸、司空見慣的材料，沒有將古澤的藝術思維簡單地限制於俗世生活的

某一個層面，相反，她以對東方美學精神的了悟，把這些普普通通的材料，作了現代藝術範疇的形而上的提昇——使物質成為一種載體，來傳達藝術家的思想、情感聲音，這些擺脫了雕塑藝術慣常的、作為文學俘虜的桎梏的作品，普通而清晰，看起來不是屬於高聲喧譁的那種藝術作品，但淡淡的陳述裡卻蘊含著一個頑強不息的吐納。

2.

古澤的作品「沉默」（舊金山雕塑作品展獲獎作品），所選擇的材料是被海水浸泡經年的木頭，她開著車，沿著太平洋岸，去尋找、收集而來，這些浮木，有許多可能來自海的對岸、藝術家的家鄉日本，浮木在海上漂泊，隨波逐流，不由自主地染上了風霜的記憶，在材料語言內質層面所闡發的文化語意上，也增加了某種不可言傳的生命提示，重要的是，古澤將這些可視的、可觸的、可感的物質和不可觸摸，只可心領神會的美感信息有機地結合、交流、互換，在這個過程中來演示東方美學的傳統精髓：大音稀聲，大辨若訥。

古澤沒有隨便地沿用自然主義的表現方法，儘管這些為歲月的風塵所打磨、洗禮的

材料本身就有一種莫言的美麗，她用鐵絲作為輔助材料，生生將成千上萬塊木頭串起來、盤起來，形成一座座山一般的雕塑，這一情節性的點化，將現代藝術以人為主體的要詣，精彩地擺在觀眾的面前。

她的另一件作品「對話」，仍是以木頭作主要材料，綴以鐵釘，木和鐵，一個溫和，一個冰冷，一個軟，一個硬，這兩個元素本身就有很強的象徵意義，它們使作者所要表達的語境十分清晰。作者同樣將自然的材料加以人為的組合，粗大的鐵釘一排排整齊地釘在木頭——扭曲著的樹幹上，這似乎是生命撕搏的另一種形式，有痛苦，有期盼，有掙扎，有吶喊，有能指，有泛指，有哲學的依據，有美學的昇華，透過作品本身，我似乎看見作者在電子時代，對人類生存境遇的某種焦慮和對古典文化精神的眷戀，這些複雜的因素，在作品中互相依存，平和、自然地表達著。

古澤的作品不多，她是以靜制動的藝術家，近些年，她更專注於東方古典藝術如中國泰漢雕塑及書法的研究，中國古典美學著作《文心雕龍》曾讓她進一步地檢討現代雕塑的內容和形式的基本問題。古澤對藝術的思考遠遠超過藝術作品的製作，而她又有一種工匠般的認真、持衡與頑頓，這也為其形上的思索作了形下的驗證——對自己的藝術

過程，她曾經對我說過，我以藝術的形式來表達一種生活態度，來表達自我的美學訴求，它更多是自言自語式的，我不背任何使命的包袱，完全徹底的自言自語，它們直接、真實。

的確，一個好的藝術形式，會勝過任何饒舌的評論。

對時間的美學切割

——考德爾和他的雕塑作品

1.

數年前，我在華盛頓國家畫廊內，第一次見到考德爾的雕塑作品，在此之前，我曾多次見過他作品的印刷品，我一面感嘆考德爾作為一個現代雕塑先行者的勇氣和膽識（在西方藝術的發展史上，由於表現形式的制約，雕塑藝術的演變比起繪畫顯得十分沉緩），同時我也為考德爾雕塑作品的裝飾趣味和技術上的「工巧之明」而惋惜，一個「雅俗共賞」的形而下的審美準則，讓考德爾的作品在躋身於現代藝術神聖殿堂的同時，留下了幾許淡淡的遺憾。

然而，華盛頓國家畫廊的這件考德爾作品，讓我對考德爾的作品有了一個紮實的感性的印象，作者選擇金屬作為媒材，利用鐵絲、鐵片作為他作品裡點、線、面的構成元

素，那些沉甸甸的金屬在考德爾的手裡忽然變得輕靈起來，它們以裊娜的身形，在時刻的江河裡翩翩起舞得意忘形，考德爾以他邏輯的藝術語言系統，將流淌的時間，無邊無際的空間作了一個瀟灑的形而上的美學切割。

舉重若輕，考德爾的那些金屬，如候鳥一般，將二十世紀工業、科技發展所引發的文化範疇的冷澀與頑固、機械與僵化的人文現象，作了一番淡淡的嘲弄。

一九九八年十月，舊金山現代藝術博物館舉辦的「考德爾雕塑藝術展」，以二百五十件作品，向觀眾展示了考德爾雕塑的總體面貌，展示了這位現代雕塑史上的弄潮兒，那傑出的藝術素質和對形式的敏銳的參悟能力，舊金山現代藝術博物館的棕紅色的建築群本身，就是一個典型的現代建築藝術品，它為考德爾的作品提供了一個極為合適的展覽環境，考德爾的那些著名的作品「洛姆和里姆」、「頭像」、「男人」、「龍蝦螯和魚尾巴」等等，在一個靜靜的氛圍裡，最大限度地展示了考德爾雕塑語言的內在魅力。考德爾精通造型藝術語言中的點、線、面構成的唯美因素，而他不同於他的朋友，西班牙畫家米羅繪畫作品的點、線、面的構成中，以裝飾因素為主導的形式誤判，考德爾的那些塗了色的金屬片、鐵絲，甚至木棍，在他的作品裡恰到好處地伸張了雕塑語言的深度空間，

並在對空間調度這一現代雕塑語言的形式轉換，起了一個劃時代的作用。

2.

出身於美國費城的亞力山大·考德爾，最早是個插畫家，一九二六年，年輕的考德爾來到當時的世界藝術中心巴黎，巴黎現代藝術思潮，對於考德爾藝術的形成，起了一個催化作用。他先嘗試著用鐵絲作了些肖像和漫畫，直到他的一件「帶柄的魚缸」的誕生，考德爾才引起巴黎先鋒藝術家們的注意。

與此同時，考德爾也開始探索抽象繪畫，他受冷抽象繪畫的代表畫家蒙德里安的影響，並有意識地將抽象雕塑的表現語言加以深化與強調，他運用了大批幾何形狀作為表現形式，而題材則多以宇宙和星際為表現對象。

一九三二年，考德爾的第一批機動雕塑產生，當他在維格農美術館展出時，他的藝術家伙伴們戲稱考德爾的作品為「活動雕塑」，「活動雕塑」概念的產生，客觀地將雕塑藝術的形式作了一個本質性的改變和推動，這個時期的一件作品「白框子」，在一個白色的木框裡，掛了兩個小圓球和一個大圓盤，它們借助了機械的原理，或動盪、或搖擺，

和靜止的木框，形成了一個靜和動有趣的對峙，這裡，時間、空間及時空交織過程中的所有偶然的機率，都被考德爾巧妙地加以統貫，這藉著雕塑語言所闡發的音韻，有一種小夜曲般的輕靈和流暢，數年前去世的美國當代著名畫家哈林，就由衷地說過，考德爾的雕塑是一首首流淌著的詩。

雕塑家一往深情地以其藝術的理想範式，為時間作美學的切割，將空間作詩化的組合，一九五二年，他應邀為委內瑞拉的加拉斯加的大學城音樂廳所作的環境雕塑，更是將考德爾的藝術意志推向一個高度的力作，這是一批懸掛於天花板間的不規則的彩色形體，作品破壞了傳統建築的平衡、對稱的裝飾模式，在聲學傳播的原理上，卡德爾的這件雕塑作品，也為音樂廳起了一個功能性的作用。

考德爾是個路子極寬的藝術家，他的靜態雕塑「怪獸」、「男人們」，冷靜沉著，大刀闊斧，絕不拖泥帶水，有一種雄性的陽剛和直接，而他的動態雕塑則有一種女性化的、輕靈歡快的特質，他的「紅花瓣」的曲線組合，就象一個雅致大方的少婦；而他為洛杉磯美術館所作的「你好，姑娘們」，就像迎面走過來的一群年輕的姑娘——雕塑和噴泉，組成了青春的樂章。

為山雕塑

我和雕塑家吳為山先生相識於十五年前的南京石頭城下，由於彼此對人生和藝術的價值認同，我們成了朋友，他曾經多次為我捉刀，撰寫關於我繪畫的批評文章，為山的專業是美術史論，但爬格子、做研究，終究不能滿足這個藝術家表達自己的欲望，於是，在我們分別後不久，吳為山放下繪畫的筆、寫文章的筆，玩起了泥巴、青銅、石頭，做出一批以文化名人為主的一系列雕塑。

於是，在他所供職的南京大學雕塑研究所的陳列室內，畫家齊白石、黃賓虹，書法家林散之、蕭嫻、戲劇家梅蘭芳，和我們站在一起──為山的雕塑將大師們留駐，將大師們所帶給我們的文化精魂留駐。

為山不滿足造像，對人物內在風質的把握，往往會讓他徘徊於自己的工作室內，反覆琢磨，一次，我路過南京，恰好趕上為山在做一座梅蘭芳和張謇的紀念雕塑，梅為世

界著名的藝術大師，舉手投足，風情萬狀的名伶，張審則是清代最後的一個狀元，一個理性、科學、嚴肅的民族資本家，一個柔和，一個剛直，在一座巨大的紀念性雕塑中將這兩個截然不同的人物組合得相得益彰，就全看雕塑家自身的工力和修養了，為山沒有含糊：梅蘭芳含首微笑，張審眉頭鎖著，這些極為細小的情節，在點化人物情境上都起到重要作用，然而，為山沒有將這些當成主弦，這一切都是在漫不經心的過程中呈現的，但雕塑家細緻入微的匠心，在每一個細小的環節上都可以窺見。

比起名人雕塑，我更喜歡為山的一些信手的小品，他的「小和尚」、「面孔」、「頭髮」、「女兒」做得率意，如同夜深人靜時分所作的水墨冊頁小品，看起來「逸筆草草、不求形似」，但對雕塑語言嫻熟的掌握和內在的美學品味，使為山在做這些小品時，遊刃有餘、隨心所欲，像印章中的單刀直入，像中國畫中的潑墨，像書法中的章草。簡潔、任意，但一絲不苟。

為山的雕塑在藝術形式的技術層次上，一個「精」可以概括，在美學語彙上，一個「境」字，方能證明，技術，是他數十年中對造型藝術苦修的結果，而「境」字，更是他對東方民族美學精神大徹大悟的結果使然。在雕塑藝術的長河裡，布朗庫西、馬約爾、

摩爾，中國的霍去病墓石刻，北魏盧舍那佛像，都在各自藝術形式的外在呈現中揉合雕塑藝術、或是所有藝術範疇的、以「美」為基本訴求的詩性表達。這裡，吳為山當仁不讓。

頑童的遊戲

當平面的繪畫不能滿足自己強烈的表現欲望時，畢卡索鑽入雕塑的行列，老頑童出手不凡，將雕塑同樣玩得驚世駭俗。

於是，西方傳統的雕塑，無論在形式、內容、美學觀念上，都顯得侷促不安起來。

畢卡索像個無畏的騎手，駕馭著繪畫和雕塑這兩匹紅鬃烈馬，在飛奔的馬背上，隨心所欲地表演著自己的騎藝──他作於一九一四年的雕塑「苦艾酒的杯子」，以青銅鑄成的座子，插上銀叉，並塗以六種不同的色彩。這種工匠式的「鑄造」所引發的一系列雕塑藝術的革命，一直波及到二〇世紀五、六〇年代的廢品雕塑和普普藝術。

認識西班牙雕塑家貢薩列斯，是畢卡索雕塑生涯一個重要契機，岡薩雷斯以其從父親手中傳下來的金屬製作手藝，當了畢卡索的助手，畢卡索的許多念頭，就是通過岡薩雷斯那靈巧的雙手，變成現代藝術史上熠熠生輝的經典。

對材料自由自在的運用，使畢卡索釋放了對雕塑藝術的全部熱情，這些金屬材料和揀來的廢品所組合成、焊接成的作品，不光是在技術材料上推動了雕塑藝術的發展，同時在雕塑表現語言上，拓展了更大的空間。

畢卡索懂得構成上力的分布──這是以美為原則、下意識的準確與平衡，我曾看過紐約大都會美術館所藏的「金屬線結構」，這件全由金屬管焊成、由直線、弧線和圓構成的作品，無論從任何角度看過去，在力的分布和平衡上都驚人地準確，畢卡索不愧是平面構成的高手，這件看起來漫不經心的作品卻匠心獨運，有一種大亂大整的均衡，這是藝術直覺對美的自我確立。

「花園中的婦女」、「勇士胸像」、「牧羊人」、「山羊」都表現了畢卡索不俗的雕塑才華，他的「大狒狒和小狒狒」也讓人叫絕，青銅雕塑中的主角大狒狒的頭是由一玩具汽車構成，這似乎信手揀來的廢品卻讓人信服，它比真的狒狒頭更「像」狒狒頭。這種點石成金一般的作品，並不是畢卡索唯一的、偶然的作品，他那件藏於巴黎路易雷里美術館的「公牛頭」是用舊自行車座和把手的鋼管組合而成，這驚鴻一瞥式的點化，使作品精細、雋永、含情脈脈，它，就象畢卡索雕塑美學庫藏中的精靈，不屈不撓地擠了出來。

三民叢刊書目

① 邁向已開發國家　　　　　　　　　　　孫　震著

② 經濟發展啟示錄　　　　　　　　　　于宗先著

③ 中國文學講話　　　　　　　　　　　王更生著

④ 紅樓夢新解　　　　　　　　　　　潘重規著

⑤ 紅樓夢新辨　　　　　　　　　　　潘重規著

⑥ 自由與權威　　　　　　　　　　　周陽山著

⑦ 勇往直前
　　・傳播經營札記　　　　　　　　石永貴著

⑧ 細微的一炷香　　　　　　　　　　劉紹銘著

⑨ 文與情　　　　　　　　　　　　　琦　君著

⑩ 在我們的時代　　　　　　　　　　周志文著

⑪ 中央社的故事（上）
　　・民國二十一年至六十一年　　　周培敬著

⑫ 中央社的故事（下）
　　・民國二十一年至六十一年　　　周培敬著

⑬ 梭羅與中國　　　　　　　　　　　陳長房著

⑭ 時代邊緣之聲　　　　　　　　　龔鵬程著

⑮ 紅學六十年　　　　　　　　　　潘重規著

⑯ 解咒與立法　　　　　　　　　　勞思光著

⑰ 對不起，借過一下　　　　　　　水　晶著

⑱ 解體分裂的年代　　　　　　　　楊　渡著

⑲ 德國在那裏？（政治、經濟）
　　・聯邦德國四十年　　　　許琳菲等著
　　　　　　　　　　　　　　郭恆鈺

⑳ 德國在那裏？（文化、統一）
　　・聯邦德國四十年　　　　許琳菲等著
　　　　　　　　　　　　　　郭恆鈺

㉑ 浮生九四
　　・雪林回憶錄　　　　　　　蘇雪林著

㉒ 海天集　　　　　　　　　　　莊信正著

㉓ 日本式心靈
　　・文化與社會散論　　　　　李永熾著

㉔ 臺灣文學風貌　　　　　　　　李瑞騰著

㉕ 干儛集　　　　　　　　　　　黃翰荻著

㉖ 作家與作品　　　　　　　　　謝冰瑩著
㉗ 冰瑩書信　　　　　　　　　　謝冰瑩著
㉘ 冰瑩遊記　　　　　　　　　　謝冰瑩著
㉙ 冰瑩憶往　　　　　　　　　　謝冰瑩著
㉚ 冰瑩懷舊　　　　　　　　　　謝冰瑩著
㉛ 與世界文壇對話　　　　　　　鄭樹森著
㉜ 捉狂下的興嘆　　　　　　　　南方朔著
㉝ 猶記風吹水上鱗　　　　　　　余英時著
　・錢穆與現代中國學術
㉞ 形象與言語　　　　　　　　　李明明著
　・西方現代藝術評論文集
㉟ 紅學論集　　　　　　　　　　潘重規著
㊱ 憂鬱與狂熱　　　　　　　　　孫瑋芒著
㊲ 黃昏過客　　　　　　　　　　沙　究著
㊳ 帶詩蹺課去　　　　　　　　　徐望雲著
㊴ 走出銅像國　　　　　　　　　龔鵬程著
㊵ 伴我半世紀的那把琴　　　　　鄧昌國著
㊶ 深層思考與思考深層　　　　　劉必榮著
　・轉型期國際政治的觀察

㊷ 瞬　間　　　　　　　　　　　周志文著
㊸ 兩岸迷宮遊戲　　　　　　　　楊　渡著
㊹ 德國問題與歐洲秩序　　　　　彭滂沱著
㊺ 文學關懷　　　　　　　　　　李瑞騰著
㊻ 未能忘情　　　　　　　　　　劉紹銘著
㊼ 發展路上艱難多　　　　　　　孫　震著
㊽ 胡適叢論　　　　　　　　　　周質平著
㊾ 水與水神　　　　　　　　　　王孝廉著
　・中國的民俗與人文
㊿ 由英雄的人到人的泯滅　　　　金恆杰著
　・法國當代文學論集
51 重商主義的窘境　　　　　　　賴建誠著
52 中國文化與現代變遷　　　　　余英時著
53 橡溪雜拾　　　　　　　　　　思　果著
54 統一後的德國　　　　　　　　郭恆鈺主編
55 愛廬談文學　　　　　　　　　黃永武著
56 南十字星座　　　　　　　　　呂大明著
57 重疊的足跡　　　　　　　　　韓　秀著
58 書鄉長短調　　　　　　　　　黃碧端著

㊙ 愛情・仇恨・政治 朱立民著

⑩ 蝴蝶球傳奇 漢姆雷特專論及其他

・真實與虛構 顏匯增著

㊿ 文化啓示錄

㊿ 日本這個國家 南方朔著

㊿ 在沉寂與鼎沸之間 章 陸著

㊿ 民主與兩岸動向 黃碧端著

㊿ 靈魂的按摩 余英時著

㊿ 迎向眾聲 劉紹銘著

・八〇年代臺灣文化情境觀察 向 陽著

㊿ 蛻變中的臺灣經濟

㊿ 從現代到當代 于宗先著

㊿ 嚴肅的遊戲 鄭樹森著

・當代文藝訪談錄 楊錦郁著

⑩ 甜鹹酸梅 向 明著

⑪ 楓 香 黃國彬著

⑫ 日本深層 齊 濤著

⑬ 美麗的負荷 封德屏著

⑭ 現代文明的隱者 周陽山著

⑮ 煙火與噴泉 白 靈著

⑯ 七十浮跡

・生活體驗與田心考 項退結著

⑰ 永恆的彩虹 小 民著

⑱ 情繫一環 梁錫華著

⑲ 遠山一抹 思 果著

⑳ 尋找希望的星空 呂大明著

㉑ 頷養一株雲杉 黃文範著

㉒ 浮世情懷 劉安諾著

㉓ 天涯長青 趙淑俠著

㉔ 文學札記 黃國彬著

㉕ 訪草（第一卷） 陳冠學著

・孤獨者隨想錄 陳冠學著

⑯ 藍色的斷想

Ａ・Ｂ・Ｃ全卷

⑰ 追不回的永恆 彭 歌著

⑱ 紫水晶戒指 小 民著

⑲ 心路的嬉逐 劉延湘著

⑨⓪情書外一章　　　　　韓　秀著　　　⑩⑨河　宴　　　　　鍾怡雯著

㉧①情到深處　　　　　簡　宛著　　　⑩⑩滬上春秋　　　　　章念馳著

㉧②父女對話　　　　　陳冠學著　　　㉧①愛廬談心事　　　黃永武著

㉧③陳沖前傳　　　　　嚴歌苓著　　　㉧②吹不散的人影　　高大鵬著

㉧④面壁笑人類　　　　祖　慰著　　　㉧③草鞋權貴　　　　嚴歌苓著

㉧⑤不老的詩心　　　　夏鐵肩著　　　㉧④是我們改變了世界　張　放著

㉧⑥雲霧之國　　　　　　　　　　　㉧⑤夢裡有隻小小船　夏小舟著

　　　　　　　　合山　究著

㉧⑦北京城不是一天造成的　　　　　㉧⑥狂歡與破碎　　　林幸謙著

㉧⑧兩城憶往　　　　　楊孔鑫著　　　㉧⑦哲學思考漫步　劉述先著

㉧⑨詩情與俠骨　　　　莊　因著　　　㉧⑧說　涼　　　　　水　晶著

⑩⓪文化脈動　　　　　張　錯著　　　㉧⑨紅樓鐘聲　　　　王熙元著

⑩①桑樹下　　　　　　繆天華著　　　⑫⓪寒冬聽天方夜譚　保　真著

⑩②牛頓來訪　　　　　石家興著　　　⑫①儒林新誌　　　　周質平著

⑩③深情回眸　　　　　鮑曉暉著　　　⑫②流水無歸程　　　白　樺著

⑩④新詩補給站　　　　渡　也著　　　⑫③偷窺天國　　　　劉紹銘著

⑩⑤鳳凰遊　　　　　　李元洛著　　　⑫④倒淌河　　　　　嚴歌苓著

⑩⑥文學人語　　　　　高大鵬著　　　⑫⑤尋覓畫家步履　陳其茂著

⑩⑦養狗政治學　　　　鄭赤琰著　　　⑫⑥古典與現實之間　杜正勝著

⑩⑧烟　塵　　　　　　姜　穆著　　　⑫⑦釣魚臺畔過客　彭　歌著

⑫ 古典到現代　　　　　　張　健著　　　　⑭ 永恆與現在　　　　　　劉述先著

⑲ 帶鞍的鹿　　　　　　　虹　影著　　　　⑭ 東方・西方　　　　　　夏小舟著

⑳ 人文之旅　　　　　　　葉海煙著　　　　⑭ 鳴咽海　　　　　　　　程明琤著

⑪ 生肖與童年　　　　　　　　　　　　　　⑭ 沙發椅的聯想　　　　　梅　新著

⑫ 京都一年　　　　　　　小　民著　　　　⑭ 資訊爆炸的落塵　　　　徐佳士著

⑬ 山水與古典　　　　　　林文月著　　　　⑮ 沙漠裡的狼　　　　　　白　樺著

⑭ 冬天黃昏的風笛　　　　林文月著　　　　⑮ 風信子女郎　　　　　　虹　影著

⑮ 心靈的花朵　　　　　　戚宜君著　　　　⑮ 塵沙掠影　　　　　　　馬　遜著

⑯ 親　戚　　　　　　　　韓　秀著　　　　⑭ 飄泊的雲　　　　　　　莊　因著

⑰ 清詞選講　　　　　　　葉嘉瑩著　　　　⑮ 和泉式部日記　　　　林文月譯・圖

⑱ 迦陵談詞　　　　　　　葉嘉瑩著　　　　⑯ 愛的美麗與哀愁　　　　夏小舟著

⑲ 神　樹　　　　　　　　鄭　義著　　　　⑰ 黑　月　　　　　　　　樊小玉著

⑭ 琦君說童年　　　　　　琦　君著　　　　⑱ 流香溪　　　　　　　　季仲著

⑭ 域外知音　　　　　　　張堂錡著　　　　⑲ 史記評賞　　　　　　　賴漢屏著

⑭ 遠方的戰爭　　　　　　鄭寶娟著　　　　⑩ 文學靈魂的閱讀　　　　張堂錡著

⑭ 留著記憶・留著光　　　陳其茂著　　　　⑪ 抒情時代　　　　　　　鄭寶娟著

⑭ 滾滾遼河　　　　　　　紀　剛著　　　　⑫ 九十九朵曇花　　　　　何修仁著

⑭ 王禎和的小說世界　　　高全之著　　　　⑬ 說故事的人　　　　　　彭　歌著

　　　　　　　　　　　　　　　　　　　⑭ 日本原形　　　　　　　齊　濤著

⑯ 從張愛玲到林懷民　　　　　　　　　　高全之著

⑯ 莎士比亞識字不多❓　　　　　　　　　陳冠學著
⑯ 情思・情絲　　　　　　　　　　　　　龔華著
⑯ 說吧，房間　　　　　　　　　　　　　林白著
⑯ 自由鳥　　　　　　　　　　　　　　　鄭義著
⑰ 魚川讀詩　　　　　　　　　　　　　　梅新著
⑰ 好詩共欣賞　　　　　　　　　　　　　葉嘉瑩著
⑰ 永不磨滅的愛　　　　　　　　　　　　楊秋生著
⑰ 晴空星月　　　　　　　　　　　　　　馬遜著
⑰ 風景　　　　　　　　　　　　　　　　韓秀著
⑰ 談歷史　話教學　　　　　　　　　　　張元著
⑯ 兩極紀實　　　　　　　　　　　　　　位夢華著
⑰ 遙遠的歌　　　　　　　　　　　　　　夏小舟著
⑰ 時間的通道　　　　　　　　　　　　　簡宛著
⑰ 燃燒的眼睛　　　　　　　　　　　　　簡宛著
⑱ 月兒彎彎照美洲　　　　　　　　　　　李靜平著
⑱ 愛廬談諺詩　　　　　　　　　　　　　黃永武著
⑱ 劉真傳　　　　　　　　　　　　　　　黃守誠著
⑱ 天涯縱橫　　　　　　　　　　　　　　位夢華著

⑱ 新詩論　　　　　　　　　　　　　　　許世旭著
⑱ 天讎　　　　　　　　　　　　　　　　張放著
⑱ 綠野仙蹤與中國　　　　　　　　　　　賴建誠著
⑱ 標題飆題　　　　　　　　　　　　　　馬西屏著
⑱ 詩與情　　　　　　　　　　　　　　　黃永武著
⑱ 鹿夢　　　　　　　　　　　　　　　　康正果著
⑲ 蝴蝶涅槃　　　　　　　　　　　　　　海男著
⑲ 半洋隨筆　　　　　　　　　　　　　　林培瑞著
⑲ 沈從文的文學世界　　　　　　　　　　王繼志著
⑲ 送一朵花給您　　　　　　　　　　　　陳龍志著
⑲ 波西米亞樓　　　　　　　　　　　　　簡宛著
⑲ 化妝時代　　　　　　　　　　　　　　嚴歌苓著
⑲ 寶島曼波　　　　　　　　　　　　　　陳家橋著
⑲ 只要我和你　　　　　　　　　　　　　李靜平著
⑲ 銀色的玻璃人　　　　　　　　　　　　夏小舟著
⑲ 小歷史　　　　　　　　　　　　　　　海男著
⑳ 再回首　　　　　　　　　　　　　　　林富士著
㉑ 舊時月色　　　　　　　　　　　　　　鄭寶娟著
　　　　　　　　　　　　　　　　　　　張堂錡著

㊞ 進化神話第一部
　・駁達爾文《物種起源》　　　　　　　　陳冠學著

㉓ 大話小說　　　　　　　　　　　莊　因著　　㉒ 生命風景　　　　　　　　張堂錡著
㉔ 人　禍　　　　　　　　　　　彭道誠著　　㉑ 在綠茵與鳥鳴之間　　　　鄭寶娟著
㉕ 殘　片　　　　　　　　　　　董懿娜著　　㉒ 葉上花　　　　　　　　　董懿娜著
㉖ 陽雀王國　　　　　　　　　　　白　樺著　　㉓ 與自己共舞　　　　　　　簡　宛著
㉗ 懸崖之約　　　　　　　　　　　海　男著　　㉔ 夕陽中的笛音　　　　　　程明琤著
㉘ 神交者說　　　　　　　　　　　虹　影著　　㉕ 零度疼痛　　　　　　　　邱華棟著
㉙ 海天漫筆　　　　　　　　　　　莊　因著　　㉖ 歲月留金　　　　　　　　鮑曉暉著
㉚ 情悟，天地寬　　　　　　　　　張純瑛著
㉛ 誰家有女初養成　　　　　　　　嚴歌苓著
㉜ 紙　銬　　　　　　　　　　　蕭　馬著
㉝ 八千里路雲和月　　　　　　　　莊　因著
㉞ 拒絕與再造　　　　　　　　　　沈　奇著
㉟ 冰河的超越　　　　　　　　　　葉維廉著
㊵ 庚辰雕龍　　　　　　　　　　　簡宗梧著
㊶ 莊因詩畫　　　　　　　　　　　莊　因著
㊷ 換了頭抑或換了身體　　　　　　張德寧著
㊸ 黥首之後　　　　　　　　　　　朱　暉著

227

如果這是美國　　陸以正　著

面對每天新聞報導中沸沸揚揚的各種話題，您的感想是什麼？是事不關己的冷漠？還是無法判斷是非的茫然？不妨聽聽終身奉獻新聞與外交事務的陸以正大使，如何以其寬廣的國際觀點，告訴您「如果這是美國……」

228

請到我的世界來　　段瑞冬　著

從七○年代窮山惡水的貴州生活百態，到瑞典中西文化交流的感觸，最後在學成歸國的喜悅中，驚覺中國物質與思想上的巨大轉變，作者達觀的態度及詼諧的筆調，好像久違的摯友熱情地對我們招手…「請到我的世界來！」

229

6個女人的畫像　　莫非　著

6個女人，不同畫像。在為家庭守了大半輩子門框後，他們要出走找回失落的自己，藉著幻想，藉著閱讀，藉著繪畫等等不同方式，讓心靈有重新割斷再連結的機會。盼能以此書，提供女人一對話的空間。

230

也是感性　　李靜平　著

「人世間的很多事，完全在於你從什麼角度來看。」本書作者以幽默的口吻帶您挖掘出生活中的樂趣。不管是親情的交流或友誼的呼喚，即便是些雞毛蒜皮的小事，在她的筆下每個生活週遭的人物全都活絡了起來，為我們合力演出這齣喜劇。

231 與阿波羅對話

韓　秀　著

自遠方來，我在陽光的國度與阿波羅對話。秋日午後的愛琴海波光粼粼，反射生命的絢爛風采。這裡是雅典，眾神的故鄉，世人的虛妄不過瞬眼，胸臆間卻永遠有激情在湧動。殿堂雖已頹圮，風起之際，永恆卻在我心中駐紮。

232 懷沙集

止　庵　著

「樹欲靜而風不止，子欲養而親不待」作者將對逝去父親的感念輯成本書。其間除了父親晚年兩人對談的點滴外，亦不乏從日常不經意處，挖掘出文學、生活的真諦。作者樸實的文筆，在現代注重藻飾的文壇中像嚼蘿蔔，別有一股自然的餘味。

233 百寶丹

曾　焰　著

百寶丹，東方國度的神奇靈藥，它到底有多神妙？身世坎坷的孤雛，如何在逆境中自立，成為濟世名醫？一部結合中國傳統藥理與鄉野傳奇故事的長篇小說，一段充滿中國西南邊疆民族絕代風情的動人篇章。

234 矽谷人生

夏小舟　著

生命流轉，人只能隨流逐流。細心體會、聆聽、審視才能品嘗出人生的況味。從中國到美國，從華盛頓到矽谷，傳統與現代，寧靜與繁華，作者以雋永的文筆，交織出大城市裡小人物不平凡的際遇和生活中發人省思的啟示，引領讀者品味異國人生。

235 夏志清的人文世界　殷志鵬　著

在自己的婚禮上，會說出「下次結婚再到這地來」的，大概只有夏志清吧！這位不在洋人面前低頭的夏教授，以其堅實的學術專業，將現代中國小說推向西方文學的殿堂，他蓄滿對生命的熱情，打了兩次精采的筆伏……快跟著我們一起走入他的人文世界吧！

236 文學的現代記憶　張新穎　著

五〇年代的臺港兩地，在自由風氣的帶動下，中外文學相互影響，激起了一連串美麗的浪花；或許你我置身其中，而無法全然地欣賞到這場美景，亦或未能躬逢這場盛宴，作者以局外人的角度，用精錬的筆法為文十篇，細數這場文學史的發展。

237 女人笑著扣分數　馬盈君　著

這是一本愛情的「解語書」，告訴您女人為何笑著扣分數。馬盈君，一位溫柔敦厚的作者，以她理性感性兼至的筆觸，探討愛情這一亙古的命題。在芸芸眾生中，為我們解剖女人內心最深處的想法，及男人的愛情語碼，帶領我們找到千古遇合的靈魂伴侶。

238 文學的聲音　孫康宜　著

聲音和文字是人們傳情達意的主要媒介，然而聲音已與時俱逝；動人的詩篇卻擲地有聲，如空谷迴響，經一再的傳唱，激盪於千古之下。本書作者堅持追尋文學的夢想，用心聆聽、捕捉文學的聲音，穿越時空的隔閡與古人旦暮相遇。

239 一個人的城市

黃中俊 著

重慶的山水、上海的學府、北京的藝室、深圳的商海……作者清雅的文字，記載生活脈絡裡的悲喜哀樂，其中又埋藏著時代進步的兩難，讓人耳目一新。在個人的愁緒裡瀰漫著文化變遷的滄桑感，讀這樣的書寫，彷彿能聞到人生跋涉的新泥芳香……

240 詩來詩往

向明 著

逐著詩人的腳步，涵泳沉籍於文學溫厚勃鬱、神氣騰揚的繽紛世界中。軼事掌故精采而韻味無窮；文學批評深刻真摯而不尖削；作品剖析使人縱情浪漫綺想中幾欲漫滅……在古典與現代、東方與西方、批評及作品間交顯的文學，本書讓您一網打盡。

241 過門相呼

黃光男 著

敏感於事物變幻的旅者，洋溢著詩情的才華，細心捕捉歷史上的古拙韻味，透析了社會發展的步履，讓人宛如置身於包羅萬有的博物館裡。如果你厭倦了匆忙的塵囂，請翻開此書，讓典雅的文句浮載你到遠方，懷擁「過門更相呼，有酒斟酌之」的情境。

242 孤島張愛玲

蘇偉貞 著

張愛玲整個的生命就是從一座孤島到另一座孤島的漂流。在上海到美國之間，張愛玲在香港這座孤島的創作力道，是轉型到美國時期的過渡階段。藉由作者鍥而不捨的追索，為您剖析張愛玲這段時期小說的意涵及影響。

243 何其平凡

何凡 著

還記得那段玻璃墊上的日子嗎？在聯合報連續撰寫專欄逾三十年。當代臺灣最資深的專欄作家——何凡，以九十一歲的高齡，將這十年間陸續發表的文章集結成這本書。謙虛的他取其筆名的寓意，將這本小書命名為「何其平凡」，獻給品味不凡的——您。

244 近代人物與思潮

周質平 著

作者任教於美國普林斯頓大學東亞系，專研近代中國與胡適研究。書中篇章有民初民族主義澎湃的載道文學與林語堂性靈小品的對比，有美國九一一之後愛國主義與言論自由爭論的首尾起承……。在他筆下，近代人物與思潮，將如繪歷現於讀者面前。

245 孤蓬寫真

陳祖耀 著

在動亂的時代，未來二個字是無法寫落的，如風揚起的孤蓬，一任西東！是宿命的悲劇，作者生長在這樣的大時代，從逃土匪、抗日、剿共到大陸變色，隻身撤奔來臺，在無依的土地上，努力發芽、成長，至今巍然成蔭。其中酸甜鹹苦，請聽他娓娓道來……

246 史記的人物世界

林聰舜 著

兩千年前，司馬遷以絕妙的文才將人物的個別性典型化，同時在《史記》中蘊含許多別具創見的思想。今天，本書運用簡鍊的文字，重新演繹司馬遷筆下的人物，深入探究其文字下所寓含的真義，揭開《史記》的面紗，將帶我們一窺《史記》人物世界的堂奧。

247 美女大國

鄭寶娟 著

「美女本身就是個族裔，不管她來自哪個民族、哪個國家、哪個文化，美女這個族裔是獨立存在的，她們之間共有一套行為語碼……」一向冷眼觀察事物的鄭寶娟，這次將焦點放到「美女」上，有了如此的陳述，您還想知道更多知性的她對美女的更多看法嗎？

248 南十字星下的月色

張至璋 著

兩百多年前，英國人靠著南十字星的指引，來到澳洲這個最古老的大陸。兩百年後，華人從世界各地，移居到這個心目中的天堂。張至璋善於觀察人間世相，發現每個移民背後都有一根針！並以此為背景，為讀者道出移民背後的辛酸與省思！

249 尋求飛翔的本質

孟昌明 著

因為莫札特，我們得以聆聽天籟；因為梵谷，我們才能在星夜與麥田間感受生命。孟昌明以一個藝術學子的真誠，將鍾愛的藝術帶下神壇，拂去塵埃，還給讀者，還給生活。只因真正偉大的藝術家，不但是天上的星辰，自然的驕子，更應該是你我的朋友。

250 紅紗燈

琦君 著

在琦君的記憶中，懸掛著一盞外祖父親手為她糊的紅紗燈。無論哀傷或歡樂，似乎化在一片溫馨的燈暈裡，如今更轉作力量，給予她無限的信心與毅力。因為這縈縈實實的希望，引領著她邁步向前。敬邀同樣無法忘情舊事的你，一同進入搖曳燈的燈暈之下。

251

裂變　彭道誠　著

什麼年代了還有人寫章回小說？是的，繼《人禍》之後，著名的大陸劇作家彭道誠先生，接續前次未講完的太平天國故事，再度展現其說書人的本領，將故事的主線，浮動在歷史與小說之際，遊戲於寫實與迷幻之間，賦予章回小說新的魅力，推薦給愛看故事的您。

252

靜寂與哀愁　陳景容　著

去過國家音樂廳嗎？您可曾注意到大廳裡那幅臺灣少見的大型濕壁畫？畫家陳景容為您細數過去重要作品的點點滴滴，不論是前述的濕壁畫、門諾醫院的嵌畫或是平日創作的版畫、油畫、彩瓷畫等，彷彿讓您親臨創作現場，一同見證藝術的誕生。

國家圖書館出版品預行編目資料

尋求飛翔的本質:關於藝術和藝術家的札記 / 孟昌明
著.－－初版一刷.－－臺北市；三民，2002
　　面；　　公分.－－(三民叢刊；249)
ISBN 957－14－3651－8　(平裝)

1. 藝術－文集

907　　　　　　　　　　　　　　　　91012803

網路書店位址　http：// www. sanmin. com. tw

© 尋求飛翔的本質
　　　——關於藝術和藝術家的札記

著作人　孟昌明
發行人　劉振強
著作財　三民書局股份有限公司
產權人　臺北市復興北路三八六號
發行所　三民書局股份有限公司
　　　　地址 / 臺北市復興北路三八六號
　　　　電話 / 二五〇〇六〇〇
　　　　郵撥 / 〇〇〇九九九八——五號
印刷所　三民書局股份有限公司
門市部　復北店 / 臺北市復興北路三八六號
　　　　重南店 / 臺北市重慶南路一段六十一號
初版一刷　西元二〇〇二年九月
編　　號　S 85610
基本定價　參元肆角
行政院新聞局登記證局版臺業字第〇二〇〇號